新潮文庫44

金閣寺

三島由紀夫 / 著

陳孟鴻 / 譯

▲三島由紀夫(1925～1970)

▶提携三島的諾貝爾文學獎得主川端康成

▲一歲時和母親合影

▲六歲入學習院初等科

▼19歲以第一名畢業於學習院高等科

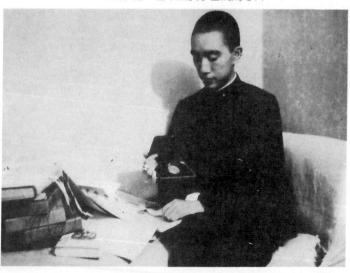

▲金閣寺手稿筆跡

▲金閣寺封面

▲金閣寺電影海報

▼在書房中的三島

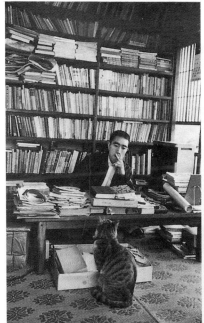

▼三島與瑤子新婚麗影

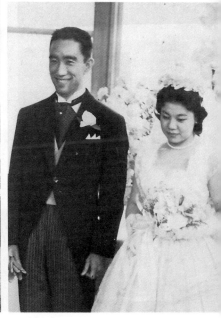

從另一個角度論三島之死／代譯序

三島由紀夫的切腹自殺，轟動全日本，震驚全世界。他的死，也許是日本人民的一個沉重警號，但日本政府大可不必認為餘波可慮，而採取「鎮暴警察密布，保護首相官邸：防範右派暴動，東京如臨大敵」的措施。三島之死，實值得世人注目，但如戴著「發動第二次世界大戰罪魁禍首」的有色眼鏡，認為他的死會引起日本軍國主義或主戰派的復活，也是杞人之憂。三島之死一直成為謎團，舉世議論紛紜，莫衷一是。因為他是舉世聞名的作家，因為他死在春秋鼎盛之年，因為他選擇的死法太過恐怖。對於一個一生從事「心靈活動」的傑出作家的自殺，當作「新聞」來處理，驟下斷語，本就很不相宜，把「名作家問政」、「武士道復辟」、「企圖譁眾取寵」、「瘋狂」等字眼，加在三島頭上，更是大不敬。如果三島自殺的真正動機，與一般評論實則差之毫釐，謬以千里：如果大部分的日本人也認為他的死因正如一般猜測的話，三島由紀夫地下有知，恐怕死難瞑目，而大發「讀者億萬，知音有幾人」的感嘆。……筆者不是三島迷，與三島也沒有一面之緣，更從未踏上日本國土一步，本不應對三島的死因妄加猜度，但我相信在三島眼中，這些並不重要，因他在《金閣寺》中，柏木對主

角溝口表白身世時，曾有這樣的話：「不瞞你說，我也是一開始就把你當做傾訴的對象。我的直覺告訴我，……。」宗教家就是這樣嗅出他的信徒，酒鬼也是這樣的嗅出他的夥伴。此中道理相信你也很清楚。」從三島赴死時的種種跡象看來，我的直覺告訴我，三島的赴死動機絕不尋常，絕不能以表面現象做推測分析。後來，我找出許多資料參照對證，證實我的推測應是八九不離十。當然，一個人的自殺，其真正原因只有當事人自己知道，當事人既已作古，誰也不能斷言自己所持的論調是完全正確。我不否認，我是先有既定的主見，然後才去找尋佐證，主觀的成分非常重，也許我的觀點是完全錯誤的，但既容許諸多分歧的眾論，又何妨再加上我這一說？

三島的時代背景——生於戰亂，成長於和平

　　三島的自殺，一般輿情只是就三島的「表面行為」和日本古老的「普遍現象」來分析。「時事觀察家」們從電影上看到武士道精神的忠君愛國，武士切腹自殺的慘烈場面；從歷史看到日本發動第二次世界大戰的勃勃的野心以及軍隊的強悍，心有餘悸之餘，對於三島的切腹自殺所引為憂慮的是「軍國主義的抬頭」和「武士道精神的復活」。一般人從報上看到三島率領部屬，衝入自衛隊基地，劫持指揮官，然後發表煽動性演說，然後切腹自殺；因此，指責三島「瘋狂」、「企圖問政」。三島有鑑於此，因之在行動前，特地發表一篇聲明：「旁觀的

人會以為這是一件瘋狂的事，但我希望你們了解，我們的行動完全出於一片愛國的情緒。」這一篇聲明實際等於是「脫褲子放屁——多此一舉」。因為若只就「表面行為」而言，他的確是發瘋。家有嬌妻稚子，聲名遠播全世界，鈔票用不完，身體結實健壯，多少人崇拜他，多少人羨慕他，何事值得輕生？不是發瘋是什麼？反之，如果你對三島有某種程度的瞭解，即使他不留下片紙隻字，即使他是在家裡服安眠藥安安靜靜的自殺，也可發覺出他尋死的決心。

我之所以對一般世論，不敢苟同，原因在此。我總認為任何人的自願尋死，原因都不會太單純，都不能以「一般性」來概括，只宜於做個案研究，從他的心靈活動着手，尤其，對一個思惟豐富的人，更應如此。

心靈活動，本是無從着手的對象，所幸三島是作家，從他的作品中應可尋出蛛絲馬跡。一言以蔽之，那是由於「虛妄」（佛家語）。無實云虛、無真云妄。——這是三島作品的一貫主題，故此特加註釋。）除因「傳統觀念」就死外，一切的自殺現象，似乎都可以此統括之。有的因一時的重大刺激（如因愛情、金錢或健康上的問題），而牽引出潛意識中的「虛妄」思想；有的是因與日俱深的「虛妄」思想，直到時機成熟的一天，終於走上死路。像海明威、三島的自殺，都屬於後者。我想，那應該無關乎××精神的復活。

每一個民族都有它們獨特的傳統習俗和觀念，我們不否認，「傳統」的力量的確足以支配人的行為，有形無形中發生它們獨特的功能或影響力。我們也不能不承認，以有形的功效而言，當

推日本的武士道精神發揮得最爲顯著，以對國家的貢獻而言，也應數它最大、最具體。所以如此，我認爲應歸功於日本當初的「有心人」對這項傳統的「完美設計」，以及代代以來，居上位者均能切實着着力維護的結果。

日本的地形是由一串彩型的火山列島所構成，經年有地震發生，在歷史上受過無數次大地震毀滅性的打擊。財產、生命、文物，在大地震中頃刻化爲一陣煙塵。此外夏秋季，總要挨受十幾場或幾十場颱風的侵襲。這兩種不可抗的自然毀滅力，使日本人自古即有一切無常的觀念。一切美好的東西，會在突如其來的災禍中消失。這個觀念從佛教輸入之後更爲深刻化了，而且有了理論根據。島國環海，四顧茫茫。宇宙成了無法開解的神秘。惟有每日東昇西落的太陽，展示了一個定常的方向。日本人成爲拜日的民族，信仰「天照大神」的傳說，是以從這裡得到啓示。一切無常，神秘難測；又加上遍地開滿美得勾魂、嬌而短命的櫻花。她在開得最絢爛的時候突然凋謝，花果飄零，正是生如春花，死如秋葉的寫照。

——這是日本武士道的產生背景。在「有心人」的灌輸下，櫻花成了一種暗示。暗示人應該在最燦爛的時候，光光彩彩的就死。所以，櫻花成爲日本的國花，成爲武士道的象徵。武士如櫻花，要在開得最絢爛的時候死亡。——但，慷慨赴死，爲別人而死，畢竟是違反人性的，背後一定要有一股力量來支撐這項行爲。那就是「神」和「榮譽感」。所以，日本到處都是神社，所以身殉天皇的乃木希典被日本軍人奉爲「軍神」；連對有自殺勇氣的敵人，也致

以最大敬意，讓他們留名青史。統兵造反的西鄉隆盛，以及我國的空軍烈士閻海文，就是這樣傳下不朽之名。

——世界上所有的傳統觀念和習俗，幾乎可說完全是這樣建立起來的。因此，任何傳統只有歷時久暫之不同，並不是永恆的，只要背後支撐它的那股力量消失，它也隨之破滅。看吧！婢僕殉主、寡婦殉夫、宮女陪葬，以至纏足等等習俗，都已次第從歷史消失，我們進而可斷言，凡是有違人道的陋俗，以及違反民主原則的制度和措施，都將或早或遲，或急或緩地被摒拒於世界之外。

哥倫比亞大學杜納德・金教授在評論三島文學的結語時，說他是：「生於戰亂，成長於和平」的作家。這也許是一句平淡無奇的家常話，但對於一個善感的人而言，對一個作家而言，實則具有莫大的意義。分析他的作品，研究他的人生觀，也許都應以此為着眼點。戰亂的感觸，戰後由經濟繁榮所帶來的歌舞昇平的社會，在他們的心中，又豈僅是「感慨萬端」所能形容得了？

戰爭，使早熟的三島更加早熟，使善感的他更加善感。我們不難臆知，三島的思想中很早就接觸到死亡問題，他的人生觀也很早就趨於定型。日本雖是多天災地變的國家，但它所帶來的是「意外」的死亡，對一些感覺遲鈍的人而言，意外的死亡並不足以引發他們對死亡問題的沈思．；對親歷戰場的軍人而言，朝不保夕的生命以及戰爭中的緊張感，也許使他們不

願或者無暇去思索死亡問題。日本發動太平洋戰爭時，正值三島十六歲，盟軍飛機的頻頻空襲，死神和毀滅，忽而像迫在眉睫，忽而像渺在遠方，如此經年累月下，形成三島驚人的早熟。

三島的早熟到了什麼程度？我們可從川端康成在三島的第一部長篇小說《盜賊》所寫的序文中，領略出來。他寫道：「三島君早熟的才華，使我感到炫惑，感到不忍。三島君的新奇特異是難以理解的，正如對他本身，也是不容易理解的。也許有人以為三島君是背負着許多創傷來完成他的作品，但也許有人已看出，他的作品，乃由累累的重傷中產生，這種冷酷的毒液，絕不是希望人去啜飲它，它具有一種強度，但卻好比脆弱的人造花那樣，也帶着一盆好花那種活生生的姿態。」

那時的川端已近知命之年，一個人生沙場上的老將，竟對二十三歲的三島，下如此的評語，三島的早熟，三島思想的深沉，可想而知。

兩顆原子彈的威力，促成日本的無條件投降；戰後的平靜，給日本國民帶來深自反省的機會。燒夷彈的巨火從天而降，一切的地上物，不分善惡，不分美醜，一律燒成灰燼。「神」是不存在了。加上經濟的高速成長，大眾傳播事業的發達，歐美新思潮的介入，日本舊有的社會秩序，幾乎完全破壞淨盡。本來，日本國民對天皇崇敬無比，幾乎視爲神聖；本來，日本的各領導階層，自成一個生活藩籬，令人敬畏也令人羨慕；現在，傳播事業將歷代的宮廷

穢史，將各階層的各角落的黑暗面，悉數揭露出來。一切以「神」為偶像，以「人」為偶像而來的榮譽感，至少已是一落千丈。神的存在，虛無縹緲，即使有，也令人懷疑祂的公正和能力，從前一直敬若神明的「主子」，也許是表面好話說盡，背地壞事做絕的偽君子。要他們效法從前武士道的那種愚忠，恐怕很不可能。——戰前，日本的女人原以溫柔、保守聞名；

戰前日本的各團體最講究階級服從……戰前，日本法律明文規定未成年人不准抽煙喝酒，學校規定學生不准看電影，否則開除……現在，一切都改變了，大學生可以罷課和暴動，性問題氾濫，東京少年犯罪世界有數……。這些變動是世界各國共有的現象，只不過日本的改變較激烈快速、變化幅度較大而已。我們甚至可斷言，世界如果在「不設防」的情形下，神的力量、道德觀念，榮譽觀念，將逐漸式微，最後只有靠「法律」獨力來維護社會秩序。

我們無法詳細描述戰後日本人心的衝擊。一言以蔽之，日本的情形就像三島臨死演說的那句話：「你們知道嗎？日本因經濟繁榮而得意忘形，精神卻是空洞的。」除此之外，還要加上「民族的自卑感」，從自詡為「世界第一等民族、第一等強國」，淪為盟軍進駐地而來的自卑心理，潛藏於日本國民的心中。日本政府雖然全心全力想去拂拭，但還是無法淨除，日的不惜人力財力承辦世運會和萬國博覽會，正是為此。——日前，看臺視轉播日本職業棒球隊「巨人」和「羅德」的決賽，兩隊隊員的胸口和臂膀，都用英文標出自己的隊名，全身找不出一個日文。一時給我無盡的感慨。說實話，那是國內的比賽，沒有任何理由不用本國

文字。

我曾一再強調三島是很富於思考的作家，兼之，他生活面廣，國外的旅行就有好幾次，見識淵博。日本這一切變化的過程和其中的曲折，他應該曾分析得很透徹，也該能瞭解它們的必然性。我所以推斷三島自殺，無關軍國主義的復活，理由在此。

面對這樣的社會，三島的結論是什麼？他在生前曾說：「現代日本是許多矛盾，許多文化的混合體。我不能不生存於此。但我常常要與環境鬥爭。生而為一個日本人，彷彿是活在一場錯綜複雜的夢境之中。」由此而產生他的「虛妄」，由此而產生他的作品主題，由此而有他多彩多姿富於戲劇性的生涯。

日本文學批評家村松岡說：「我認為三島文學的一貫主題就是在虛妄之上，如何才能開出『美』的燦爛花朵。換言之，即是在沒有神的地平線上，應如何重建價值？這也正是現代世界的共同課題。」村松岡氏允稱三島的知音。（註：該篇評論附於新潮社出版《三島由紀夫集》之書末。本文下節所論資料，大部分係得自該文，特此註明。）

從三島的作品及其一生行誼談起

三島說：「我常這樣想，也嘗以此語告訴他人。身逢此戰後一切價值顛覆的時代，才正

應該復興『文武合一』的固有道德。」他又說：「現在，我的內部產生兩個極端。一方面我以肉體和行動而來的緊張感，支撐着『文』事，一方面又以『武』技支持着這種狀態下的自己。

我的成長，由直流發電機變成交流發電機了。」

村松岡氏據此引申說：「就是說，三島企圖把過去在死亡陰影下而來的緊張感，透過肉體的鍛鍊，尤其是武道，以陶冶身體。眾所週知，《葉隱》一書是三島的愛讀書物之一，該書是告訴江戶天下承平時期的人民，如何培育像戰國武士那種緊張感和生死觀的一本書。」

由以上兩段話，三島自殺之動機，應該可獲明朗化，想不到輿論對他的誤解竟是這麼深！

我們只好再從頭細說，逐一對證──

三島由紀夫，原名平岡公威，於大正十四年（一九二五年）一月十四日在東京出生。

《假面的告白》一書中，寫主角的祖母以「在二樓養育嬰兒很危險」為藉口，在出生後的第四十九天，就從母親手中接去撫養。這正與作者的境遇相似，直到進中學，他一直都在祖父母身邊長大。

三島幼時，體弱多病，「自體中毒」症經常發作。自體中毒又叫「神經性嘔吐」，是神經質的都市兒童常患的病症。三島天資聰穎，學業成績一直名列前茅。據說，在學習院（日本的貴族學校）肄業時，常奉命代替老師，為同年紀的劣等生補習功課。高中畢業名列全校第一，旋即考進東京大學法學院，二十歲時，通過「高等文官試驗」，派進大藏省銀行局服務。

雖然他早年即孜孜埋首寫作，然而應付課業仍是綽綽有餘。這是他贏得「神童」「奇才」「鬼才」的本錢，也是導致他背負那麼多煩惱的主因。

三島自幼便和文學結了不解之緣，小學時期即酷愛閱讀，當他十三歲時，在學習院中等科讀二年級，就寫過一篇小說《酸模草》，在學習院《輔仁會雜誌》發表。日本著名的美術評論家德大寺公英，當時與他同班，多年後曾回憶起三島的處女作說：「真是了不起的天才。」

少年偶作，已儼然有大人之風。

考入東大那年，出版他的第一個短篇小說集《百花盛開的森林》，以後又陸續發表《艾斯蓋之狩獵》《煙草》《中世》《岬邊物語》《馬戲場》等中、短篇小說。其中的短篇《煙草》，由於川端康成的推薦，從此打進純文學園地。

三島一生，不論求學、治事或寫作，態度均極勤奮嚴謹，村松岡以及《新潮》編輯小島喜久江等，均異口同聲稱讚他是「最守時、守約的作家」。因此，他在銀行局服務時，也很受長官的器重，可是，他在公餘之暇，仍不斷地讀書寫作，常常徹夜不眠，早上趕電車上班時，往往在途中睡着。由於自苦過甚，而罹貧血病。

──三島在《我的遍歷時代》書中寫道：

「戰爭期間是死亡君臨天下的時代。

我想起包圍在紅蓮火焰下的東京之夜，那種淒絕的美。（我家在像高臺一般的崖壁附近，

市街燃燒時，可看得很清晰。）

那時，人家會告訴你，也是意味着你要有這種覺悟：人生是以二十五歲爲終止，到二十五歲便會死於疆場。縱使別人不說，我們自己也常想，最後的決戰場，可能要落在日本本土，屆時，必逃不了——死。那時，我們腦中所想的是，如何才能死得光彩，可能人人心理瀰漫着有關死亡的虛榮，那種氣氛的濃重，有史以來恐怕不多見。

不管紅色的征集令來與不來，我總覺得粉身碎骨的厄運勢所必至。所以每篇作品都是當作『遺作』的心情寫下的。

我個人的生死未能預卜，日本明天的命運也是難以預卜……。二十來歲的我，經常陷於自我陶醉之中，我幻想得很多，幻想自己是薄命的天才，幻想自己是日本傳統美的最後繼承者，幻想自己是頹廢派的頹廢者，頹唐期的最後皇帝，美學中的敢死隊。……」

更不幸的是在三島二十歲那年，他妹妹美津子去世了。從此，三島對生死問題可算已做了最眞切的體驗，每一篇作品的字裏行間，隱隱透出對人生的消沉。

「……戰爭敎給我們一種感傷的成長方法。我們的人生在二十來歲就會被切斷，以後的一切大可不必去考慮。所謂『人生』，在我們腦海中變得出奇的輕，好像『生存』鹹湖的鹽分已增濃，可很容易浮身。……」（《假面的告白》）

「……父親不容我分說，強迫我報考法律系。但我認定，不久後將會被徵去服兵役而戰死，全家人也會在空襲下死得精光。所以，並不因此而有太大的苦惱。」（《假面的告白》）

「世界最大的愚蠢行為就是結婚。」（《愛的飢渴》）

——總之，在三島多感的心靈中，這是「虛妄」的世界，證諸現實，虛妄也是知識階層的慣用語。

當然，他曾極力謀求方法拂去本身的虛妄，他也希望在一片「虛妄」聲中，在它上面放置許多美麗燦爛的圓輪花朵。《潮騷》一書就是這樣寫成的，這也是他的後期作品所欲強調的主題。

但是，他本身畢竟擺脫不了那些不知來由的苦惱。他在《午後的曳航》書中，描寫一羣以天才自居的少年，說他們憎厭生活，他們深信「生殖是虛構，社會也是虛構，因此，只要一個人冠上父親或教師的名分，便是犯了大罪。」——多麼消沉的人生觀！他的這種觀念，正和叔本華的「生殖是罪惡」「一個人知道得愈清楚，他愈聰明，他的痛苦也就愈多·；一個天才便要忍受最大的痛苦。」相似。並且比叔本華更徹底，因為他自己終於走上自殺之路·；他連知識的啓蒙者——教師，也算上一份。我們無妨說，這一段時期，他已走上消沉的最頂峯。這時他是三十八歲。

這以後的三島，所等待的只是時機的成熟，只要一切心事完結，赴死之日亦不遠。

——我們很難為憂鬱、煩惱的形成，做具體的說明，不過我們還能瞭解，那是很討厭的東西，一經形成，如影隨形，揮之不去。我們也可斷言，沒有一個人會樂意去接受煩惱。所以，青年後期以後的三島，開始展開他那多彩多姿頗富傳奇性的生活。

前面我特意將三島在銀行局服務以前的健康情形，介紹出來，是有原因的。他自二十九歲以後，才逐漸注意鍛鍊身體，練習的範圍包括劍道、柔道、拳擊、舉重、空手道等。他的劍道已臻五段名位，前年，他在日本警察署的劍道場曾「小試身手」，一連擊敗四個警界的四、五段好手。據在場目擊者稱：「當他拿着竹刀，站在場中央時，看起來身體好像倍於常人。」

三島學習的恆心毅力，委實令人佩服。

他的興趣非常廣泛，寫作方面是「十項全能」，長、短篇小說、評論、遊記、散文、隨筆、劇本等，都寫得很夠分量，其中的小說和劇本，曾屢次獲獎。他又是相當出色的職業歌手，主演過一部動作片電影，還得過演技獎，而且拍過一部集編、導、演於一身的〈憂國〉電影。

此外還有，出版裸體照片攝影集，加入自衛隊受訓……等。

他恢復了童心，好奇心之強烈，令人驚嘆。迎神賽會時，他去抬神輿；高速公路通車時，他是第一個駕車去行駛；摩天大廈落成時，他也爭着登樓俯瞰；談起運動的話題，有時興趣一來，在別人家的沙發上，也會倒立給你看。

村松岡氏評論三島說：「他腦筋反應的靈敏，簡直令人佩服得五體投地。」杜納德•金教

授也說，三島文學具有「多面性」，描寫《潮騷》的漁村，《金閣寺》的佛寺社會，《華宴之後》的政界活動，《絹與明察》的商界生活等，無不令人如身歷其境，書中人物栩栩如生，呼之欲出。——同時，他也具有「多面性」的性格，一般報導，形容他的日常生活是：談吐爽朗，廣於交遊，三教九流，無不結交，嗜美酒，愛佳饌，喜歡參加宴會等交際場合，舉止豪華闊綽，儼然花花公子，經常邀請許多賓客，在家聚會，飲酒歡談。他很少自我享受。……

——三島是正統美學的擁護者，當然對一般社會不會滿意，事實上他也經常在作品中對社會發出詛咒。——諸位請試回想一下三島主張恢復「文武合一」固有道德的那一段文字，我認爲這是他在「虛妄」之餘，所擬出來的對策，藉着體育和各種活動的肉體疲勞，藉着大眾場面的喧囂氣氛，來排除「虛妄」的陰影。這就和「忙人才是幸福」的道理一樣。

誰又會知道，這位看來樂天豪爽談笑風生的三島心底，早已潛藏自殺的念頭？

——章君穀先生說得好：「在一個寫作者心目中，兩點之間最近的距離並非一條直線？」（從三島之死談起）。我以這麼長的文字來連結三島的切腹自殺，借問黃泉下的三島，不知如此推論可有幾分正確性？

赴死的決心

三島由紀夫自殺前，曾寫了兩封遺書給美國哥倫比亞大學杜納德・金和艾曼・摩里斯教

授。（二氏均曾譯介三島的作品。）

致前者的信函係以日文寫出，後者用英文。兩封信都只有年代月份，沒註日期。

致杜納德・金教授遺書全文如下：

您所加諸我的綽號，的確非常正確，我真的變成「魅死魔幽鬼夫」。（註：讀音與「三島由紀夫」相同。）很久以來，我就希望能以武士的方式壯烈赴死。有關我的一切，相信你在近日內將可獲瞭解，茲不再贅言。

請不要見怪我的客套。我非常感謝您幾年來對我的照顧、鼓勵和友誼。真的，因為您，才使我對自己的工作具有信心，與您的交往，使我充滿愉快。

最後，請再容我厚顏地提出要求。最近幾年，克諾普出版社對谷崎氏作品的翻譯出版，非常冷淡。（註：谷崎潤一郎係日本名作家。曾與川端康成一起被提名為諾貝爾獎候選人，本社刊其名著《細雪》，收入新潮世界名著。）所以，我對拙作《豐饒的海》的出版，大感憂心。第一、二卷的翻譯已告完竣，想來大概不致有任何阻礙，問題是三、四卷。我已同時去函摩里斯教授，請再麻煩您與他商量，以促使本書四卷全部出版。如此，我深信讀者中必有幾個瞭解我的知音。

今夏，您駕臨舍下，我興奮無比，度過愉快的時光。不過，那時我已暗自在心中向您訣別，這是我的人生中最後的夏天。

但願您能源源發表優秀的著作。祝福您。

致摩里斯教授：（涉及私人生活部分從略）

您知道，我一生受陽明學說的影響，最後下場，您或可想知。「知而不行」就等於不知；不採取實際行動，就不可能收任何效果，這是我一向的信念，我把我一生的感觸、思想等，都寫進《豐饒的海》中，這本小說完成後，就是我採取行動的日子。經過四年來周密的思慮，為了目前逐日急速消失的日本古老美好的傳統，為了實現文武合一的固有道德，我決心犧牲自我，以喚起國人的覺醒。

祝您一生幸福健康。

昭和四十五年十一月

三島由紀夫

《天人五衰》在完稿階段時，三島所面臨的是就死方法的抉擇問題。死有輕如鴻毛，也有重於泰山，他企圖為自己的死發揮最大的意義。於是他選擇了「我們為了抗議限制日本重整軍備的憲法，不惜犧牲性命！」

這是一般人常有的心理，三島也說：「……這是我的壞毛病，常愛把某一種本來已有的念頭，附加上各種藉口使之正當化。」《金閣寺》

他曾在今年元月，告訴前往訪問的余阿勳先生：「日沼倫太郎（日本文藝評論家）叫我如果要把自己的文學加以完成的話，最好自殺！」；九月，告訴杜納德‧金教授：「寫完這部作品《豐饒的海》，我就該死了！」

除此外，他於自殺前（十一月十二日至十七日），還舉行了一次個人生活攝影展覽會。暗示將與世界告別。

這一切，在在顯示他赴死的決心。我總不贊成人們將他的切腹自殺和政治問題或美學問題，連結在一起。據報導，他在陽臺上演講時，臺下的自衛隊員噓聲叫聲齊發，給予他絕望的打擊，順理成章，下一個步驟只有自殺。──其實，這一切的反應，早在他意料之中，他只是按照計畫逐步走上死路，其他一切，他並不介意。試想，假如當時的自衛隊員是報以熱烈的掌聲，熱烈擁護他的主張，你說三島該怎麼辦？難道要他把寄出去的遺書收回來，然後開始「問政」，開始實施他的「美學」理論嗎？

深深的嘆息

人，本來就是很難理解的動物，因為真正的自我，不在他的表面行為，而是在於他的心靈活動。

若要描述三島四十五年來心靈活動的經緯，恐怕連三島本人也辦不到。

所以，對三島之死，他的知音好友們，只有沉思苦悶。——

「在『虛妄』之上，怎樣才能開出美的燦爛花朵？」現在，三島竟以這種行動做為答覆，怎不令人感慨萬千？

在個人自由主義、享樂主義氾濫的今天，三島不惜冒着「瘋狂」、「惡棍」、「傷害罪犯」的罪名，以武士道的精神切腹自殺，藉以擴大其死的意義，證諸今年三月發生劫機案時，三島對日本政府所採取的尊重人命措施的不滿：「尊重人命是什麼？人命並非人類至極的目的，國家是超越人命的，該具有國家意識才對。」三島的愛國精神在此，日本國民的警鐘也在此！

他的死也給「虛妄」的世界以及從事寫作者，遺留下一個重要的課題。作家，我們稱之為「人類的精神導師」，如今，傑出的作家卻往往死於自殺，更使我們對人生有着徬徨無所適從的感覺。走筆至此，我不禁想起赫塞《鄉愁》中的一句話：「我要告訴世人，只要能以愛心，塡滿你的心靈，從此將不再畏懼任何苦惱或死亡」。不知在文學作品中，在我們的人生中，多放進愛心，是否有助於人類擺脫虛妄？

陳孟鴻

一九七〇年十二月二十日於臺北

三島由紀夫的生平和代表作《金閣寺》

不要忽視小惡，火花儘管再小，都會燒掉像山那麼高的乾草堆。不要忽視小善；以為它們沒有什麼用，即使小水滴，最後都可以注滿大容器。

——佛陀

三島由紀夫（1925～70，大正十四年一月十四日～昭和四十五年十一月二十五日）日本小說家、劇作家。出生於東京四谷區，本名平岡公威。祖父平岡定太郎曾任樺太（現在的庫頁島）廳長官，父親平岡梓為農林部官吏，母親倭文重是擔任過開成中學校長的橋健三的二女兒。三島由紀夫的本名公威，乃是取自祖父的同鄉，也是恩人的男爵古市公威（為土木工程學者）。大正十四年出生，實歲正好和昭和的年數一致（大正十四年即是昭和元年）。另外三島由紀夫和所謂的「第三的新人」是同一世代，並且比吉本隆明小一歲，比井上光晴大一歲，這一點在思考這個世代的戰爭體驗的質，以及三島由紀夫的特異性時是非常重要的。

一九三一年三島由紀夫進入學習院初等科就讀，直到一九四四年高等科畢業為止，三島由紀夫的學籍都在學習院。從初等科起，就習作詩歌和俳句，小說的處女作則是發表在學習

院《輔仁會雜誌》上的短篇《酸模草》（一九三八年）。

中學時代喜讀拉迪格的《德傑爾伯爵的舞會》，王爾德的《莎樂美》，以及伊東靜雄的詩作。一九四一年在國文老師清水文雄的推薦下，於《文藝文化》雜誌上連載《百花盛開的森林》，第一次使用三島由紀夫的筆名。從這個時期起，經由清水文雄的介紹，與《文藝文化》的同仁接觸，間接受到日本浪漫派的影響。由於飽讀翻譯文學和日本古典文學，使得三島由紀夫的作品中既具有近代的知性，也有傳統的美學。

一九四四年五月，接受徵兵體檢，以第二乙等合格，十月進入東京大學法學部法律學系就讀，而在勞力徵召動員下，至中島飛機公司的小泉工廠值勤。同時期出版第一本小說集《百花盛開的森林》。

一九四五年二月接受入伍體檢，由於軍醫的誤診，當天就回來，隨後又被動員至神奈川縣高座的海軍工廠服勤務。接著就是戰敗。要在三島文學中給予八月十五日的敗戰正確的定位是相當困難的。

他在戰爭期間所寫的短篇，既編織有超越軍國體制的夢想，另一方面也讓人感覺有與毀滅共鳴的美學。對三島來說，戰敗既是從末世感的解放，同時也是喪失與虛無時代的到來。跟同時代的大多數文學家從舊秩序的束縛中解放，追求人性的綻放比起來，三島則以正如《盜賊》（一九四八年）中描述的殉情那樣，用虛無主義和死亡為媒介，追求虛構的狂喜恍

惚狀態傾向的作品較多。

一九四七年十一月，東京大學法學部畢業，通過高等文官考試，進入大藏省（相當於我國的財政部）就職，不過一三年旋即退職，開始創作生涯。以充分發揮早期習作潛力寫成的長篇《假面的告白》（一九四九年）確定作家的地位。接著完成《愛的飢渴》（一九五〇年）連載、出版《藍色時代》（一九五〇年）。後者以金融業光俱樂部的學生社長為模特兒寫成，三島的模特兒小說正如在《金閣寺》中也可以見到的那樣，以走向反社會行為的「對犯罪滿懷信心」的內容居多。

接著又完成《禁色》（一九五一年）及其第二部《秘樂》（一九五二～一九五三年），並且於一九五二年赴希臘旅行，對古代希臘人重視藝術的「外在的均衡整齊」產生共鳴，從這裡引發起三島對藝術樣式的重視與嘗試鍛鍊肉體。這個時期的三島作品帶有很強烈的古典主義色調，除了《盛夏之死》（一九五二年）等優秀短篇之外，還有把牧歌式的浪漫情懷取得均衡整齊的樣式的《潮騷》（一九五四年，獲得新潮社文學獎）。接著就是顯示出這個時期頂點的作品《金閣寺》（一九五六年，獲得讀賣文學獎）。作者後來自述這部作品「完全利用了自己的氣質」，成功地「昇華了思想」。隨後寫成《美德的墮落》（一九五七年）、連載《現代小說會成為古典嗎》（一九五七年）。

一九五八年六月，在川端康成的作媒下，三島與杉山寧的長女瑤子（當時尚就讀日本女

子大學英文系）結婚。同年和大岡昇平、中村光夫等人共同創辦季刊雜誌《聲》，《鏡子之家》

的第一、二章發表於十月創刊號，後來再增添內容於一九五九年出版。這一年，搬進東京馬

込的新居，這棟充滿洛可可調的房子，可說是三島精神與美學的延長。

三島試圖以《鏡子之家》做為對「戰後」的一個總決算之後，接著一九六〇年又接觸到

美日安全保障條約所引發的社會動亂，三島心中對民族主義的關心開始萌芽。短篇小說《憂

國》（一九六一年）中二‧二六事件的青年將校形象，不久就在《林房雄論》（一九六三年）

中發展成昭和精神史的確認。

這裡再來看看三島做為劇作家的活動，早期作品《火宅》（一九四八年）後，接著是多采

多姿的《鹿鳴館》（一九五六年）和《十日菊》（一九六一年），不過特別值得注目的是《近代

能樂集》（一九五六年）所收的作品，在讓能樂的結構復活的同時，又展開了獨具特色的現代

劇。而《薩德侯爵夫人》（一九六五年）則集這些劇作上的美點於一身。

一九六〇年以後的小說有《華宴之後》（一九六〇年），接著是長篇《午後的曳航》（一九

六三年），再經過長篇《絹與明察》（一九六四年），就來到了以《豐饒的海》為總題的四部曲

（包括《春雪》《奔馬》《曉寺》《天人五衰》，一九六五～一九七〇）的時期。在《憂國》中

發端的民族主義連同昭和的歷史，都在作品中復活了。這也是三島從創作到行動將表現範圍

擴大的時期。

經由在《憂國》中出現的情色主義的契機，三島以被稱為「情色主義的尼采」的喬朱·巴泰尤的思想為媒介，打開了以死達到無上幸福的前往《葉隱》美學的通路。並且與戰後社會的頹廢和墮落相對照，在《文化防衛論》（一九六九年）中完成了文化天皇制的理念。和作出至於文學與行動的關係，則在《太陽與鐵》（一九六五～六八年）中予以理論化。

「不朽之花」的「文」相對，將「武」定位在「與花同凋零」的目標上，發展出獨特的文武兩道論。

一九六七年四月，三島加入自衛隊體驗軍隊生活，與當時同行的學生組成「楯之會」。一九七〇年五月，與大學紛爭當時的東京大學全日本學生共同鬥爭會議成員進行討論。十一月，在東京池袋東武百貨店舉辦三島由紀夫展，同月二十五日上午，與「楯之會」的森田必勝等人一起在自衛隊市谷營區促請自衛隊誓師保國未果，於總監室切腹自殺。

關於《金閣寺》

本書為三島由紀夫中期的代表作，雖是以金閣寺縱火案的犯人為模特兒寫成，然而却投入了作者內心裡的夢。故事中的「我」出生在北陸地方一座小小的寺院裡。從小父親就經常說金閣寺的事情給他聽，少年的心中，描繪著美得驚人的金閣寺幻景。他有口吃，這成為他和外界之間的事情給他聽，而被和外界阻絕的少年，整天沈溺在夢想中。被從「人生」中疏離了的

他，產生了「在黑暗的世界中伸展大手等待著」的自覺。

父親死後，「我」成了金閣寺的徒弟，那是在戰爭的末期。他在期待著金閣寺的燒毀，由於這樣期待著，使得他相信「我跟金閣寺住在同一個世界裡」。但是金閣寺並沒有燒毀。戰爭結束時，他認為「金閣寺跟我的關係已經斷絕了」。

在師父的熱心奔走下，他進入大谷大學就學，認識了患有嚴重內八字腿的柏木。這個虛無的青年，教他一切可能做到的惡，「敦促他的人生」。「我」受到柏木的慫恿強暴女人，期要以跟女人性交來參與人生。但是兩次都出現了金閣寺的幻影，阻礙著他。「為什麼要把我跟人生隔絕開來？」他終於粗暴地對金閣寺叫喚道，「總有一天我一定要統治你！」

隨後有一天，「我」目睹了師父的雲雨場面，成為金閣寺住持後繼者的希望因而落空。他離寺出走，在裏日本海黑暗的大海前，產生了「非將金閣寺燒燬不可」的念頭。一個下著霧雨的夜晚，他心裡想著，這樣終於把內界與外界之間生了鏽的鎖打開了，隨即縱火燒金閣寺。面對著熊熊的火焰，「我」吸著香煙，決定要好好活下去。

前面也說過，這部小說以一九五○年七月金閣寺（鹿苑寺）縱火案為背景，但是正如描述光俱樂部的《藍色時代》所顯示的那樣，作品在本質上與案件無緣的地方成立。作者所要的，只是被劫火籠罩著燒燬坍塌的壯麗的金閣寺幻想、親自將美毀滅這個行為所代表的意義而已。作者忠實地遵循著犯人的履歷，但卻創造出與那完全異質的獨具特色的人物形象。《金

閣寺》雖然背負著牢固的現實性，但反而成為一篇傑出的「徹悟小說」。其中「有一個事件，那在小說裡，由小說世界的內在法則裏覆著存在那裡。」（《小說家的休假》）。

從第一章暗示的軼事起到金閣寺燒燬的悲慘結局止，作者的精心布局就像經由精密計算與操作構築成的心理式建築物，使得不斷保持一定速度持續下去的文體效果倍增。這部小說就像經由精密計算與操作構築成的心理式建築物，其中以因金閣寺的出現使得自己被人生疏遠的構思最為非凡。金閣寺為永恆與美的象徵，女人則是人生的象徵。「被無盡的美包圍著時，怎麼能染指人生呢？」一方面疏離與被疏離的關係不斷產生著作用，同時他也經由金閣寺而被擁有，被阻隔在所有的人生之外。在決定活下去的那一瞬間，他的眼睛「變成了金閣寺的眼睛」，不得不在化為永恆的美的幻景面前驚恐不安。

很顯然的，作者在這本書中想說的是美與人生、藝術家與人生的悲劇性關聯。《金閣寺》以受到人生拒絕的青年為主人公，與《假面的告白》相連，但那不單只是直線的發展，同時作者也要經由一個作家探索「成為藝術家的固定觀念的美學，要怎樣在行動的場所予以貫徹」。

事實上在這部作品中，作者並無意將主人公塑造成浪漫的英雄。這個孤獨青年的卑賤與滑稽，全都逃不過作者銳利的眼光。但是作者還是以自己的文體讓他告白，所以在這裡半下意識地誕生了「詩」。

作者的文筆在這部作品中達到了純美流麗的境界，不過讀者的心中，誰也不會懷疑一個

變態的少年怎麼會寫出這樣優雅的文章。

文章的傑出之處在於作者對主人公批判的同時，也以極豐饒的言語映像，適切地制約主人公的肉體，不使踰越貧寒與悲慘的現實範圍。這些讀者很自然地就可以感覺得出來。

就在這危險的均衡上，《金閣寺》創造出了不可思議的獨特性。可以說這部將犯罪行為藝術化的小說，是三十歲當時的三島由紀夫的巔峰之作。也因此在許多評論家的推薦之下，這部一九五六年度的最優秀小說，才會實至名歸地榮獲同年度的讀賣文學獎。

四十年過去了，三島由紀夫盛年時代完成的《金閣寺》在世界文壇仍然閃耀璀璨的光芒。

一部文學作品在半個世紀後仍有喜好文學的讀者再三細讀，能得此榮寵的作家，寥寥可數。

三島黃泉之下有知，應無遺憾！

新潮文庫編輯室

一九九七年九月

重排修訂大字本

第一章

從小時候起，父親就經常告訴我有關金閣①的事情。

我出生在舞鶴的東北角，那是向日本海突出的僻靜山坳。父親的原籍並不在這兒，而是舞鶴東郊的志樂村。因受到人家的懇求，所以削髮為僧，當上這偏僻海角寺院的住持，在這裏結了婚，生下我這個孩子。

成生岬寺院附近，沒有一所適當的初中，因此，稍長，我便離開雙親膝下，寄居在父親的故鄉——叔父的家裏，從那兒，每天徒步往返東舞鶴中學。

① 金閣：金閣寺之略稱，又名鹿苑寺，位於京都市北區金閣寺町。應永四年（一三九七年），幕府將軍足利義滿遺命將其築於衣笠山之麓的別墅改建成佛寺，開山祖師夢窗國師，屬臨濟宗相國寺派。全寺計有殿舍十三，唯今僅遺留下三層寶塔形造的金閣，因其勾欄、柱、壁均貼敷金箔，金碧輝煌，故名之為「金閣寺」。昭和二十五年被人縱火焚燬，五年後才重建成功。

父親的故鄉，經常是艷陽天，但雨可下得多。像十一、二月期間，即使看起來是晴空萬里，一無雲煙，一天中也會下四、五次陣雨。我想我善變的心情，大概就是在這兒培養出來的吧！

五月的黃昏，放學回來，從叔父家的二樓書房，遠眺面對的小山，青翠的山腰，沐浴在夕陽的餘暉裏，看起來好像是荒野中間豎立着一座金色屏風。看到這景色，我就想像起金閣寺。

我常常在教科書或其他各種照片上看到金閣的真貌，但在我的心田中，它們都抵不上從父親口中所建立的金閣幻景。父親雖沒說出金閣是如何的金碧輝煌，如何的光華璀璨之類的話，但據他的口氣聽來，金閣寺之美，應是如同仙境，塵俗是再也找不到的。並且，從「金閣」兩個字的字面和音韻，在我心中所描繪出來的金閣，是無可名狀、無與倫比的。

當我看到遠處的田野，在陽光中映出閃閃的金光，我便想像那是那看不見的金閣的投影；吉坂山是京都府和福井鄉的界山，剛好在我們的正東方，太陽就從那山頂昇起。我雖明知京都是在相反的方位上，卻常會從山間的朝陽中，看到金閣聳立晨空的景象。

就這樣，金閣在我的周遭到處出現，實則我卻不曾看過真正的金閣，這情形，就像我所處的這個村子對於海的感覺一樣。雖然舞鶴灣距志樂村的西邊僅有一里半，但因山巒的隔阻，沒法子看到海。然而，隱約可聽到浪濤洶湧的潮聲，偶爾也可在風裏嗅到海的氣味：當派潮

時，還會有成羣的海鷗飛到這邊的田裏來棲息。

我的身體很瘦弱，不論賽跑或玩單槓等，樣樣都不如人家，加上生來就患口吃的毛病，更使我自卑畏縮，羞於與人相處，只有耽於沈思。儘管這樣仍沒能逃避宿命的厄運：大家都知道我是和尚的孩子，那些頑皮的同學便裝出口吃和尚的唸經模樣來作弄我；舊小說裏若有描寫口吃的捕快，便故意把那一段朗讀給我聽。

當然，口吃形成了我和外界的一層障礙。當我想開口說話時，最初的字音總是不能順利的咬出來。那最初的字音就像是我的內心和外界之間的一把鑰匙一樣，而我，從來不曾得心應手的打開這一把鎖。一般人可以自由的操縱言語，使內心和外界的門戶隨時開放着，空氣得以暢通。但我卻始終無法做到，到最後，只好讓這把鎖任它長鏽。

口吃的人，為了發出最初的字音，內心的那種焦急煩躁，活像是一隻想要從濃濃的黏液中脫身，而做掙扎的小鳥。好不容易才把身體掙脫出來，但為時已晚矣！誠然，外界的現實，在我掙扎之時，也有放手等我的場合，但能讓我等待的現實，已經不是新鮮的現實了。我費盡周折、歷盡辛苦，縱能抵達外界，可是那兒已是褪了色、走了樣……。我想，我所適合的就是這些，擺在我眼前的，儘是失去新鮮的現實，散發着半腐臭味道的現實。

像這種少年，大家不難推想出來，他們都懷抱着兩種相反的權力意志。我很喜歡閱讀記

述暴君事蹟的歷史書籍。如果我是個口吃而寡言的暴君，那些臣下們，為了察看我的臉色，恐怕會戰戰兢兢，惶惶不可終日吧！我不必以明確、流利的言辭，來為我的殘暴辯解，只須持之以沉默，就可使所有的殘暴化為正當。就這樣，我經常幻想着，但願有一天，我能將那些侮蔑輕視我的老師和同學，一個個的抓來處刑。另一方面，我又希望能成為冷靜諦觀的大藝術家，是個精神領域的國王，從外表看起來雖很寒酸，但內心裏卻比誰都富有。自卑感特別深的少年，不是常有這些念頭嗎？我總感覺到這世間的某個地方，正有着我所不知道的使命在等待我。

……我想起這樣的一段往事。

東舞鶴中學為連綿的山峯所包圍，擁有廣大的運動場，校舍也是最新式的建築。

五月的某一天，一個就讀海軍機械學校的前輩校友，利用休假回到母校來玩。

他那深覆在眉際的帽舌下，挺出被太陽晒黑的端秀鼻樑，從頭頂到腳趾，儼然像個少年英雄。一些同學都擁到他的跟前，聽他講述嚴苛而規律的軍中生活。那應該是備受磨練、飽嚐苦頭的生活，他卻把它說成是極盡奢侈、豪華的生活，舉手投足之間，都充溢着得意和矜誇。並把鑲滾着蛇腹邊的胸部向前挺出，像是破風前進的船頭一般。他坐在運動場邊的大谷石②石階上，旁邊圍着四、

年紀輕輕的，也該知道謙虛的重要了。

五個同學，似乎都聽得很入神。斜對面的花圃裏，五月的花朵，如鬱金香、香豌豆、秋牡丹、雛罌粟等，同時盛開怒放。頭頂上的朴樹，也開着雪白豐滿的圓輪花朵。

說話和聽講的人，都像一尊銅像似的一動也不動。只有我，獨自坐在距離他們約兩公尺的石凳上。這就是我慣有的作風，對着五月的鮮花、對着那套洋溢矜誇的制服、對着他們的明朗笑聲的一種禮節。

現在，這位少年英雄，似乎不太理會那些崇拜者，反倒比較注意起我來。或許他覺得他的威風並未把我懾伏，而大傷他的自尊心吧！於是他向大家問明了我的名字，然後叫道：

「喂！溝口！」

我沒作聲回答，只是定定地盯着他，他被我看得勉強擠出一點笑意。那種笑容，似乎含有籠絡討好的諂媚神色。

「怎麼不回答？你是啞巴嗎？」

「口、口、口——吃。」

他的一個崇拜者，代替我回答，大家都笑得前仰後合。這種嘲笑是多麼令人難堪呀！對

② 大谷石：日本栃木縣大谷附近出產的一種凝灰石，富於耐久性，用以建築下水道、石牆、倉庫等。

我來說，這些同學少年期特有的殘酷訕笑，彷彿是強烈的陽光，幾乎能使人昏眩。

「哦！是口吃呀！你不想讀海軍機校嗎？像口吃之類的毛病，一天中就能把你治好的。」

「不！我要當和尚去。」不知怎麼的，我突然能清楚的回答了。語句流暢，與意志完全相配合，一下子就迸出口來。

大家都愣住了。這位少年英雄，俯下身子，摘了地上的草莖，然後銜在口裏。

「嗯！這麼說，過幾年後，我也該會去麻煩你了。」

那一年，太平洋戰爭爆發了。

……這時候的我，的確產生了一種自覺。那是衷心歡迎黑暗世界來臨的等待意識。那時候，五月的鮮花、神氣的制服、壞心眼的同學等等，都將要在我的控制之下，整個世界，都任由我支配。……但是，以一個少年人來說，這種意識，這種憧憬，未免太不切實際，太過異想天開了。

少年人的憧憬必定要屬於比較明晰、得以企及、肉眼能夠看得到的。我希望人人都能看到我的榮耀，例如那位前輩校友腰間佩着的短劍。

每一個初中生所羨慕的那把短劍，實際上只不過是美麗的裝飾品而已。據說，一些海軍學生常在暗地裏用短劍削鉛筆呢！故意把那莊嚴的象徵用在日常瑣碎的用途上，這是多麼勇

敢呵！

過一會兒，他脫下海軍制服，掛在塗着白漆的木柵上，接着又把褲子、貼身白襯衫也掛上去。……那堆衣服緊靠着花枝，散發出流了汗的少年體臭。蜜蜂誤把那白閃閃的襯衫以爲是花朵，而在上面飛舞停駐。鑲着金邊的軍帽套在木柵的頂端，仍像戴在他頭上那樣的端正、戴得那樣深。他接受後輩們的挑戰，走進運動場中的摔跤場，比賽角力去了。

脫下來的那堆衣服，給人的印象活像「榮譽的墳墓」，兼之，陪襯着五月的各色花朵，更令人增深此感。尤其，在那旁邊掛着短劍、皮帶，以及帽舌泛着漆黑亮光的軍帽，離開他的軀體，反而飄逸出一種抒情的美，如同它們所回憶的那般完整。……總之，看起來彷彿一堆少年英雄的遺物。

刲力場一片喧嚷聲。我確定旁邊並沒人在，於是從口袋掏出生鏽的鉛筆刀，在那漂亮的短劍黑鞘內側，狠狠畫上兩三道雜錯的刀痕。……

　　……從以上的這一段記述，也許有人會斷定我是富有詩人氣質的少年，其實，截至目前爲止，莫說詩，就連日記之類的東西也不曾寫過。我缺少「補拙」的那一份衝動，不想藉別種能力來彌補自己先天上的短處，進而出人頭地。換言之，我若有藝術家的命，那就太嫌懶散了。我只是夢想着成爲暴君或藝術家而已，卻完全沒有實際去着手的意思。

由於不能被人瞭解，已成唯一值得我誇耀的地方，所以，我也不能露出想要理解事事物物的衝動表現。我自認命裏注定，一輩子中再也不會有出類拔萃的作為，只有「孤獨」陪伴着我，讓「孤獨」像豬一樣的逐漸碩壯肥大。

猛然間，我又回憶起我們村子間發生的那樁悲劇。這件事，實際上雖和我毫不相關，但我總覺得彷彿確曾參與其事，這種錯覺始終無法消失。

經歷了這事件，使我能面對所有的現實──面對人生、官能、背叛者、愛與憎，以及一切的一切。然而，我的記憶，總是否定，漠視其中所蘊藏的崇高要素。

叔父隔壁的第二家中，有一位美麗的小姐，名叫有為子，眼睛圓大而清澈。大概仗着她家有幾個錢，態度顯得很驕橫。雖然她家上上下下都寵她像個寶貝，但她卻經常孤零零一個人，顯得若有所思的樣子。一些嫉妒心重的女人，常在背後議論說：有為子雖然「大概」還是個處女，但她那種面相卻是石女之相。

有為子剛從女子中學畢業，就在舞鶴海軍醫院當志願護士。醫院離此不算太遠，可以騎自行車上班，但她每天都在天色微明時就出門，比我們上學的時間還早了兩個鐘頭。

有一天晚上，我躺在床上胡思亂想，幻想到有為子美麗的胴體，竟至無法成眠，於是，就在黑暗中摸索下床，穿上運動鞋，跑出夏夜黎明前的戶外。

我並不是在那天晚上才開始幻想有爲子的胴體。幾乎一有機會就想，久而久之形成習慣。

有爲子那白皙、吹彈欲破、幽香四溢的胴體，經常在我腦海中縈繞着。我曾想像過接觸那胴體時手指頭的熱度，也曾想像過手指頭所受的彈力和所遺留下的芳香。

我在黝黑的馬路上一直向前跑去，石頭並沒絆倒我，黑夜自動地在我的前面攤開道路。馬路愈走愈寬敞，終於來到志樂村安岡的郊外，那兒有一棵大欅樹，樹幹沾滿朝露。我就隱身在樹底下，等着從村裏騎自行車來的有爲子。

我並不是想幹些什麼。而是跑得太累了，才停下來休息。休息之後，做些什麼好呢？連我自己也沒有打算。但是，因為我一向過着與外界隔絕的生活，一旦跳進外界，就幻想着一切都很容易，很有可能。

蚊子不時來侵襲我的腳，雞鳴聲此起彼落。我凝視路面，遠處現出一團朦朦朧朧的白影，最初以爲是破曉的曙色，原來是有爲子來了。

自行車的前燈亮着，有爲子騎在車上，無聲無息的急駛過來。我從欅樹背後，出其不意的跑出來，她趕忙做緊急煞車。

那瞬間，我感到自己像是變成化石，所有的意志和慾望，都僵化了，我存在的周圍，再度證實：「外界與我的內在世界無關」。偷偷地跑出叔父家，然後穿上白運動鞋，然後躲在這棵欅樹背後的我，只不過是繼續我的內在生活而已。黑暗之中，隱約浮現出輪廓的屋頂，黑

樹影、黑山頂，甚至連眼前的有爲子，一切都顯得陰森可怕而無意義。不待我的參與，現實就這樣擺在眼前，而且，這毫無意義又龐大又漆黑的現實，以我前所未見的沉重，直向我逼來。

照我一向的見解，這種場面也許只有言語才能加以挽救。其實，這是我特有的誤解。我常常在需要行動的時候，也在惦記着言語。因爲我出言困難，這一分心，連行動也忘卻了。我總認爲行動離奇古怪的人，一定也伴隨着離奇古怪的言語。

當時，我什麼也沒看到，但依據我的推想，最初有爲子是感到恐怖，等看清是我以後，便一直瞪着我的嘴巴，在昏暗中，大概她只看到我的嘴巴無意義的張合着，那黑黝黝的小洞，像是野生小動物污穢而形狀怪異的小巢穴，所以一直盯住我的嘴。之後，證實那裏頭產生不出任何能與外界聯結的力量時，她才定下心來。

「你這口吃鬼怎麼搞的？裝模作怪的嚇人！」

有爲子開口了，她的聲音像凜冽刺骨的晨風。接着，她按着車鈴，踩上踏板，像迴避石頭似的環繞我而過。有爲子遠去了！在寂靜無人的路上，還響起幾次嘲笑般的鈴聲。

——那天晚上，由於有爲子的告狀，她的母親來找叔父，害我被素性溫和的叔父痛斥一頓。我恨透有爲子，我詛咒她趕快死。幾個月後，這詛咒果然應驗了。從此，我也確信咒罵的靈驗。

不論在夢中，或清醒時，我都在祈求有爲子早死，我希望那一段可恥的往事的見證人，趕快消逝。只要沒有證人，人間的恥辱便可根絕。噢！還有其他任何第三者也都是證人呀！若是沒有這些第三者，就不會產生所謂「恥辱」了。我彷彿看到有爲子的面影，在昏暗中像水一般的盪漾着，眼睛緊盯着我的嘴巴，她背後則是一羣第三者──那些不容許我們存在，甚至是我們的「共犯」或「證人」的第三者。這些人都該消滅，爲了讓我能眞正的面對人陽，全世界也非消滅不可。……

有爲子在告狀後的兩個月，便辭去海軍醫院的差事賦閒在家。村裏的人，對於她的私生活，蜚短流長，議論紛紜。這年秋末，那件悲劇發生了。

那天的晝間，鄉公所來了幾個憲兵，憲兵出現，並不稀奇，但我們做夢也沒想到事情竟是如此的嚴重。原來，本村中竟藏匿着一個海軍逃兵。

那是十月末天朗氣清的一天。我像平常一樣的上學校，晚間，做完了功課，正想熄燈就寢，無意間往窗下一看，發現馬路上有一大羣人，像狗一樣的屛息靜氣地穿梭奔馳，我便下了樓。門口正站着一個同學，眼睛瞪得大大的，向着下了床的叔父，叔母和我急促地叫嚷道：

「剛才──剛才對面的有爲子被憲兵抓走了，我們趕快去看看！」

我穿了木屐跑出去。那晚，月色很美，收割後的稻田裏，映出稻草束鮮明的影子。

在一叢樹影下，聚集着一團晃動的黑色人影。有爲子身着黑色洋裝，坐在地面上，臉色慘白。四、五個憲兵和她的父母親，圍在她的身旁。其中一個憲兵，取出一個像便當盒似的東西，向有爲子怒吼着。她的父親則不時轉動臉龐，一邊向憲兵賠罪，一邊責備女兒。她母親正低着頭哭泣。

我們站在隔一塊田的田畦上觀望，圍觀的人愈聚愈多，彼此靜默的推擠着。連天空中的月亮好像也被擠小了！

那位同學在我耳邊絮絮的說明着。——有爲子從家裏拿出便當走向鄰村的時候，被埋伏的憲兵抓到了。那便當確是要帶給逃兵吃的。有爲子和那個逃兵是在海軍醫院認識，進而熱戀，後來，因爲她懷了孕，才被醫院辭退。

憲兵一直盤問有爲子，要她招出逃兵的隱匿地方，她卻默默地呆坐着。

我一直在注視有爲子的臉龐。月光下，她的臉一動也不動，好像被抓住的瘋女。我從來沒看過那樣充滿拒絕的臉色。我自認我是被摒拒於世界之外，她則反之，但那只像色彷彿拒絕了整個世界。月光毫不留情的流瀉在她的前額、眼睛、鼻樑和面頰上，那麼，被她拒絕的世界，大概就會從那兒循隙而滲進了。

如果她稍微眨眨眼睛，或稍微動動嘴巴，那張對過去未來都不置一辭的臉，歷史在那兒中斷了。這張奇異的是在洗滌她那絲毫未動的臉。

我屏息靜氣的凝視，那張對過去未來都不置一辭的臉，歷史在那兒中斷了。這張奇異的

臉龐，就像是剛被鋸斷的樹幹，雖然帶着新鮮嬌嫩的色澤，但已斷絕生機，從此沐浴着不該沐浴的風與日光，橫斷面上的美麗年輪，暴露在不屬於自己的世界中。不爲什麼，只爲拒絕，而擺出這副奇異的臉孔。

這一瞬間，我不自禁的冥想，像有爲子臉上流露的那種莊嚴聖潔的美，在她或我的一輩子中，恐怕不會有第二次的了。但她持續的時間，並不如我所想像的那樣長。這美麗的臉，突然變形了。

有爲子站了起來。我看到她的雪白門牙在月光下閃爍着，她似乎是笑了。除此外，我無法再詳細描繪這變形的容貌，因爲起身後的有爲子，她的臉頰已避開明亮的月華，被樹影籠罩住了。

我沒有看清楚有爲子下決心招供時的變形嘴臉，未免不無遺憾。如果讓我看清楚，也許我也會萌生對於人類的寬恕之心，包括對所有的醜惡。

有爲子指着鄰村的鹿原山麓。

憲兵叫道：

「是金剛院。」③

那時候，我心底也湧起小孩子看廟會趕熱鬧的那種喜悅。憲兵各自分頭從四方包圍金剛院，並要求村民協助。我抱着幸災樂禍的心情，和五、六個少年加入由有爲子引導的第一隊。

有為子帶頭在月光下前進，身後憲兵緊緊跟隨着。她那充滿信心的腳步，真使我驚詫。

名震遐邇的金剛院，坐落於離安岡約十五分鐘路程的山麓，那裏有高丘親王④手植的柏樹，和一代巧匠左甚五郎⑤蓋成的玲瓏雅致的三重塔。夏天時，我們常到後山的瀑布嬉戲。

河流的旁邊有一堵正殿的圍牆，斑駁破落的泥牆上，長滿狗尾草，白色的花穗在夜色裏也鮮明可見，正殿的大門旁邊開着山茶花。

我們一行人默默地沿河岸走去。

金剛院的佛堂，設置在最高處。一渡過獨木橋，右邊就是三重塔，左首則是楓樹林，在深處聳立着一百零五級長滿蘚苔的石階，因為是石灰石，所以很容易滑倒。

在要渡過獨木橋之前，憲兵回過頭向大家作手勢，眾人停下了腳步。據說，從前這兒有一座「仁王門」，是名工匠運慶和湛慶⑥築成的。從這兒開始到最裏邊連綿的山峯，都是金剛

③　金剛院：又稱慈恩寺，位於京都府加佐郡志樂村的鹿原山麓。是真如法親王在天長年間所創建。

④　高丘親王（七九九～八六五）：平城天皇第三皇子。「大同」四年，立為皇太子，因「藥子之亂」而被廢，後來遁入佛門。

⑤　左甚五郎：傳說是日本近世初期的一代名匠，精擅雕刻，頗受秀吉和家康的青睞。

院的寺產。

……我們屏息靜待着。

憲兵催促有為子先過獨木橋，我們再魚貫走過去。石階的下端罩在黑影裏，但中段以上都在月光的照耀下。我們在石階下方的黑影裏躲藏起來。楓樹的紅葉，在月光下看來也是一片漆黑。

石階的上端是金剛院的本殿，本殿的左斜面是一條迴廊通到好像是神樂殿⑦的空佛堂。那間空佛堂高聳在空中，構造像京都的清水舞臺，由許多捆紮成束的木柱和橫木，從懸崖下端支撐着。佛堂和迴廊的支柱，因長年的風吹雨打，都顯得斑駁灰白，如同一根根的白骨。楓葉盛開時，和這白骨似的建築物相互陪襯，倒顯出一種調和的美。在夜裏，處處斑駁的木柱浴着月光，看來雖是奇形怪狀的，但似乎又另有一種優雅感。

逃兵可能是躲藏在舞臺上的佛堂裏。憲兵想以有為子為餌來誘捕他。

⑥ 運慶、湛慶…運慶（生歿年代不詳）是鐮倉中期的雕刻家，風格剛健平實，有「鐮倉雕刻鼻祖」之稱譽。湛慶（一一七三～一二五六）是運慶之子，亦為雕刻家，「建久」年間，與其父應邀雕製東大寺、興福寺等的佛像，代表作是千手觀音像。

⑦ 神樂殿…神社內所設專供奏「神樂」的建築物。

我們這些「證人」，屏息隱在陰暗處。十月下旬的夜晚，寒氣砭骨，但我卻覺得臉頰火熱熱的。

有為子一個人爬到石階的最上級。有如瘋女似的得意。……她一身黑色裝束，只有美麗的臉蛋兒是白的。

月亮、星星、夜雲、斑白的月影、慘白的建築物，在這些景物的陪襯下，有為子的澄明之美使我迷醉。她才有獨自挺着胸膛，登上這白石階的資格。她的背叛，和星星、月亮、夜雲，都是相同的物質，總之它們也是和我們這些「證人」一樣，同屬於這世界，這大自然。

她代表我們，攀登到那兒。

我嘆了一口氣，不由得暗忖道：

「由於背叛，她終於也容納了我。從現在起，她屬於我的了。」

……許多往事，往往會從我們記憶中的某一地點消失。但有為子登上一百零五級苔蘚石階的情景，卻歷歷在目，久久不去。

然而，那以後，她似乎又成了另外一個人。登上石階後的有為子，再度背叛我們，她既不拒絕這世界，也沒完全接受它，只是沉溺於愛慾，為了一個男人而墮落。

所以，我只能像古代石版印刷的情景來回憶它。……有為子穿過迴廊，向黑暗的佛堂呼

喚，隨即出現男人的身影，有爲子向他說了些話。那男人持手槍朝石階中段射擊。憲兵也在樹叢裏開槍應戰。那男人突然掉轉槍口，向逃向迴廊的有爲子背後連開數槍，有爲子應聲倒地，然後，又把槍口對準自己的太陽穴發射。……

——憲兵以及羣眾都爭先恐後的擁向兩具屍體，只有我一直隱身在楓樹影下。白色的欅木，縱橫交錯的聳立在我的頭頂上，那上面傳來踏着迴廊地板的輕微鞋聲。兩三道手電筒光，穿過欄干，照射在楓樹頂梢。

當時，我已覺得，眼前一切的一切似乎都已成遙遠的回憶。我感嘆那些感覺遲鈍的人們，事件若不演成流血就不會慌張：但是一旦流血，則悲劇已告終了。想着想着，不知不覺間我竟迷迷糊糊的睡着了。醒來一看，被大家遺忘的我，周遭小鳥啾啾啼叫，朝陽照透楓樹枝葉間，白骨似的建築物也浴滿陽光，好像已復活了。那間空佛堂，靜穆高傲地聳立在紅葉山谷中。

我站起身來，驀然發覺身體冷得發抖，於是用雙手擦了擦渾身各部。去了，一切都過去了，只有寒冷遺留在身內，所殘留的只是寒冷而已。

次年春假，父親在「國民服上」披上袈裟，來造訪叔父，說要帶我到京都兩、三天。父親的肺病已非常嚴重，他的衰弱使我深感吃驚。不止我，連叔父母也反對我們的京都之行，

但父親執意不聽。後來，我才恍悟，原來父親是想在有生之年，引薦我認認識金閣寺的主持方丈。

當然，一探金閣寺的真貌是我憧憬已久的願望，但任憑父親如何的強自振作精神，人家也可看出他身罹重症，與他一起出遊旅行，委實沒那份興致。愈接近那尚未一睹真面目的金閣，我的心情愈發躊躇起來。金閣之美，應是毫無疑問，但更重要的是，我曾把我一切的心力都投注於對於金閣之美的想像。

和一般少年一樣，我也知曉金閣寺的概觀，一般的美術書籍裏，這樣的介紹金閣寺的歷史：

「足利義滿⑧接受西園寺家讓出的北山殿後，在此營造規模宏偉的別墅。其主要建築計有：舍利堂、護摩堂、懺法堂、法水院等佛教建築，和宮殿式寢殿、公卿間、集會所、天鏡閣、拱北閣、泉殿、看雪亭等住宅式建築。其中舍利堂，耗資最大，工程最鉅，後世稱之爲金閣。然自何時起始稱爲金閣，已無從查考，一般推測，大概是在『應仁』之亂以後。『文明』

⑧ 足利義滿（一三五八～一四○八）：日本室町幕府之第三世將軍，拜太政大臣，一四○一年使明通好，明惠帝封爲日本國王，因是頗多僭越。晚年移居金閣寺剃髮，號天山道義，死後，明成祖贈諡恭獻王。

年間，此稱呼已相當普遍。

金閣前臨廣闊的苑池（鏡湖池），是三層樓的建築，約莫在一九三八年（應永五年）竣工。第一、二層是寢殿式建築，有覆牖。第三層純粹是佛堂式的建築，中央擺着一座屏風，左右各置花瓣形門窗，屋頂覆檜皮，呈寶塔形，尖端高舉一隻金銅合金鑄成的鳳凰。又者，傍依苑池，那突出的人字形屋頂的釣殿⑨（漱清亭），破壞了全體的單調。屋頂略呈傾斜，簷柱疏垂、雕工精細，顯得輕靈優美。住宅式的建築再配上佛堂式的建築，兩者很能調和，可稱得上是庭園建築的佳構，表現了足利義滿飽受宮廷文化薰陶的特色，也傳達出當時的藝術氣氛。

義滿死後，遵其遺命把北山殿改為禪剎，名為『鹿苑寺』。其中大半之建築物，或遷移他處，或年久失修，已告荒廢，唯獨金閣倖而得以保存。......」

周圍必定要有一片黑漆漆的背景。在黑暗之中，那美麗細緻的木柱，靜靜的屹立，從裏面發出微光，不管人家對它做何評價，美麗的金閣必須默默的呈現出雅致的構造，默默的忍受周遭的黑暗。

像黑夜中的月亮一樣，金閣寺被當作黑暗時代唯一的光明象徵，因此，我幻想中的金閣，

⑨ 釣殿……一種陵寢式房子的建築物，臨水而建，其形如釣，故名之，又稱「水閣」。

我也經常想像屋頂上那隻長年受風吹雨淋的金鳳凰，這隻神秘的金色鳥，既不啾啼司晨，

也不振翅飛翔，無疑，連牠必也忘卻自己是一隻「鳥」。但是，你若以為牠不在飛行，那就錯了。其他鳥類，在「空間」飛翔，而這隻金鳳凰卻是伸展着金光璀璨的雙翼，永遠在「時間」中飛行，「時間」敲打着牠的羽翼，逐漸向後流失。牠的飛翔，只須以不動的姿勢，怒突雙睛，高舉雙翼、翻展羽毛、踏實威猛的雙腳，便夠了。

如此一想，又使我覺得金閣猶似橫渡「時間之海」而來的一艘美麗的船。美術書籍中提到它「牆壁少而又通風的建築物」，令人聯想起船隻的構造，接臨這複雜的三層屋形船的苑池，正是海的象徵。金閣不知度過多少黑夜，但卻是一次不知何時才能到達彼岸的航行。白天，這艘神奇的船，若無其事的下了錨，任憑眾人觀賞；當夜色來臨時，便趁周遭的一片黝黑，張起像帆一般的屋頂，啓錨而去。

若說，我的人生中最初所遭遇到的難題，是有關「美的事情」，也不算過甚其詞。父親是鄉下純樸的和尚，語彙貧乏，他只告訴我「世上再也沒有比金閣更美的了」。在我未知的世界裏，已經有了「美」的存在。這種念頭，不由得使我感到不安和焦躁，如果那裏確實存在着「美」，那麼，我的存在便和「美」隔絕得太遠了。

金閣對我而言，絕不只是一種觀念。雖然山巒阻隔，但若想看清它的真面目，還可前往實地去觀賞。「美」應該就是這樣既可觸摸得到，也可映現眼簾的東西。在這變動的世界中，我知道並且堅信，金閣永遠屹立不變。

有時，我感到金閣像我手中玩賞的玲瓏精巧的工藝品；有時，又覺它像半大不小而適度的東西，因此，看到一朵沾上露珠朦朧透光的夏季小花，會令我覺得它像金閣一樣的美；看到山巔湧起的朵朵烏雲，夾雜隆隆雷聲，山際一線金光閃耀，這種蒼涼悲壯之美，也會令我聯想起金閣來；甚至於看到美人的臉，也會在心中形容她美得一如金閣。

空中的巨大怪物——伽藍。少年時代的我，從不認爲「美」是

那次旅行實是興味索然。我們乘舞鶴線火車，從西舞鶴起站，中途在眞倉、上杉等小站停了停，再經綾部，向京都而行。車廂髒得要命，保津峽一帶隧道又多，煤煙毫不留情的吹進車中，那令人窒息的煤煙，直使父親咳個不停。

乘客之中，大半跟海軍都有點關係，三等車廂中擠滿了士官、水兵、工人及前往駐地探親回來的海軍親眷。

我望着窗外陰沉沉的春日天空，看看父親身上的袈裟，又看看那些滿面紅光，昂頭挺胸的士官，覺得我是介於「出塵」與「入世」之間。幾年後，我若屆兵役年齡，將也會被徵調入伍，那時，我是否能像眼前的士官那樣忠於職務呢？實在成問題。總之，當時我那小小的腦海裏，就有腳踏「兩個世界」的念頭，一是父親所職司的「死的世界」，其一是年輕人衝勁十足的「生的世界」，而以戰爭爲媒介，把它們連結起來，我就是這條線上的分歧點。當然，

不管走向眼前的哪一條歧路，如果我不幸戰死，那麼，結局就毫無不同了。

我的少年時期充滿了灰色思想，黑暗的世界固是我所懼，但明亮如白晝般的生活，又非我所有。

我一邊照護父親的咳嗽，同時，不時眺望車窗外的保津河。河水像化學實驗所使用的硫酸銅，呈墨綠色。一出隧道後，保津峽時而遠離鐵軌，時而緊貼着鐵道，火車像是被一塊光滑的大岩石包圍着，轟隆轟隆的迴繞墨綠的轆轤。

這時，父親訕訕的解開便當──白米飯糰。說道：

「這可不是黑市米，而是施主們誠意捐送的，你儘可痛快的吃！」

他的聲浪大得周圍的人都能聽到。說完後便津津有味的吃起來，那飯糰並不大，但父親只能吃下一個。

我總覺得這輛漆黑古老的列車，並不是開往京都去的，而是向「死亡驛站」行進，每當通過隧道時的那股充塞車廂的煤煙，猶如火葬場的氣味。

……儘管如此，但當我站在鹿苑寺大門前時，卻不由得心跳加劇，我就要看到這舉世最美的東西了。

紅日西斜，彩霞籠罩羣山。幾個遊客和我們魚貫的進入大門。大門左邊，殘花點點的梅

樹叢圍繞着鐘樓。父親站在大欅樹背後的正殿門口，要求門丁引見住持，門丁回說方丈正在會客，要我們等個二、三十分鐘。

「趁這空檔兒，我們去參觀一下。」父親道。

父親大概是想要在我面前，顯顯他有免費參觀的面子，但售票和剪票處的職員，已非十數年前父親經常來做客時的熟人了。

「下次再來，恐怕又要更換另一副新面孔了！」

父親感喟的說着。但我隱約感到，他自己也不敢確信有「下次再來」的機會了。

這時，我故意裝出天真活潑的神情（我只有在這種時候，這種需要「演技」的場合，才會顯得天真。）幾乎是連蹦帶跳的跑到最前頭。我所日思夜想的金閣，很輕易地在我眼前展露出它的全貌。

我站在鏡湖池的外側，夕陽的餘暉照射在池對岸的金閣正面上，左邊的漱清亭半隱半現；漂浮疏落水草的池面上，有一幅精緻的金閣投影，這幅投影，看起來似乎比真實的還完整。夕陽斜照下，各層屋簷的裏側，在池面盪漾着，它比周圍的光線，更鮮明耀眼，好像是一幅強調「遠近法」的繪畫。金閣的氣氛，給人一種忘而卻步的感覺。父親把瘦骨嶙峋的手掌放在我的肩頭上，說道：

「怎麼樣？美吧！第一層名叫『法水院』，第二層『潮音洞』，第三層『究竟頂』。」

我變換各種角度，或側頭去眺望欣賞，但總發現不出它有什麼特殊吸引人之處，它不過是一幢古老漆黑的小建築物而已，屋頂的那隻鳳凰，也僅似一隻佇停的烏鴉。談不上什麼美不美，甚至給人一種不調和、不安定的感覺。我不禁懷疑，所謂「美」竟是這種樣子？

如果我是謙虛而認真的少年，在沮喪失望之前，應先自嘆自己鑑賞力的薄弱，但我心田中所塑造的那種至美，如今突然落了空，此時的痛苦，早已把我的反省能力剝奪淨盡了。我又想，莫非金閣把它的美隱藏起來，而幻化在其他的東西中？為了保護自己的美麗，而設法蒙蔽他人，這是常有的事情。所以，我非得更進一步的接近金閣，一一地檢視內部，以祛除我眼裏所感到的醜惡、接觸美的核心不可。我既然只相信視覺上的美，當然有必要採取這種態度。

父親帶着我，虔誠肅穆的走到法水院側廊，首先，我看到玻璃櫥裏裝着的金閣的精緻模型，這模型倒頗合我意，近似我夢幻中的金閣。如此，大金閣中裝着一模一樣的小金閣，令人想起大宇宙也應該那樣的保護照存在着的小宇宙。同時，我也起了一種幻想，想像到比這個模型小得多多而且非常完整的金閣；和一個無限大，大得幾乎能包容世界的金閣。

我並沒一直裏足在模型前，父親又帶我到著名的國寶──義滿神像──前邊，這尊木像名為「鹿苑院殿道義之像」，係足利義滿將軍剃度以後的法號。那也不過是一尊焦黑古怪的偶像而已，感覺不出有什麼美感。接着，我們爬到二樓潮音

洞，參觀天花板上那幅相傳是出自狩野正信⑩手筆的「仙女奏樂圖」，再登三樓究竟頂，憑弔各角隅的那些斑駁淒涼的金箔痕跡，但都不能引起美感。

我倚着纖巧的欄杆，茫然下望池面，在落日餘暉裏，猶如生鏽的古銅鏡面，金閣的影子垂直投射其上。浮萍水藻之下，映着黃昏的天空，那裏的景色，和我們頭頂上的天空大不相同，充滿着淒寂的色彩，它從水池內側和底處，吞進了整個的世界，金閣就像沉落在裏頭的一艘巨大而黑鏽的金船。……

父親和金閣寺住持田山道銓和尚，是在禪門結交的朋友，他們曾共度過三年的禪堂生活，起居作息都在一起，兩人都是在相國寺（據傳亦為足利義滿所建）⑪的專門道場，經過「庭詰」⑫「且過詰」⑬的手續而成為相國寺的一員，不僅如此，道銓法師在後來談興好的時候，

⑩ 狩野正信（一四三四～一五三〇）：室町後期的畫家，狩野派之鼻祖，曾供職於足利第二代足利義政。

⑪ 相國寺：位於京都市上京區今出川通烏丸東。是臨濟宗相國寺派的大本營。

⑫ 庭詰：禪宗中，在「專門道場」修行後的行腳僧人，如欲在某寺院落腳，須先在該寺的正殿門前把頭垂在行李上，如此凡一天。

還曾說到，他們不但在一起共過患難，並且，有時也在就寢後，兩人悄悄地翻越土牆，到外邊嫖妓。

我們父子倆參觀過金閣，再回到正殿的房間，由門丁引導着，穿過空蕩蕩的走廊，瞧了幾眼植着「陸舟松」的庭院，然後被帶進方丈的房間。

我畏縮的彎着學生服下的膝蓋，僵硬的坐着，父親來到這兒後反而突然開朗起來。父親和此地的住持，出身雖相同，但「法相」卻完全相反，父親是羸弱、衰老、蒼白、顯得一副貧相；道銓卻滿臉紅通通，活像桃色的糕點。他的桌上和這五彩斑斕的寺院一樣，擺滿了從各地寄來的包裹、雜誌、書籍、信件等，都是尚未拆封。他伸出肥胖的手指拿着剪刀，打開一個包裹，說道：

「這是從東京寄來的餅乾，這種東西目前市面上買不到，據說只有軍部和官廳才有藏貨，也可算彌足珍貴了。」

我們一邊喝淡茶，一邊品嚐這從未嚐過的糕點。我吃得很緊張，把白色的餅屑撒滿嗶嘰褲的膝上。

⑬　且過詰：經過「庭詰」手續後的修行僧人，在小房間中坐禪三天，謂之。

父親和道銓法師對於軍部與政府官吏的只重神社，而輕視甚至壓迫佛寺，大表憤慨。兩

人接着又討論一些，今後應如何經營寺院的方法。

住持長得有點胖，當然臉上也有皺紋，但他的皺紋卻具有一種美感。圓圓的臉龐中，鼻樑顯得特別長，像滴下來的樹脂凝固起來一般。他的臉形雖如此，但剃光的頭頂，倒頗有威嚴，好像全身精力都集中在頭頂。

父親和住持的話題又轉到僧堂時代的回憶。我獨自眺望庭前的陸舟松，巨松的樹枝低垂盤錯，呈船形，船首部分的樹枝，向上高舉。隔着牆，金閣那邊突然傳來騷嚷聲，好像又來了一批團體遊客。那片人聲，那片足音，被春天黃昏的天空吸進去，音浪逐漸模糊，足音也像潮水似的愈滾愈遠，令人想起人間眾生的足音。我仰視着浴在夕陽餘暉裏的那隻金鳳凰。在這視線模糊的暗室中，我未來的命運將要從父親手中移交給道銓法師。

「這孩子……」聽到父親這話聲，我趕緊把頭轉向他那邊。

「我想我的日子不會太多了，到時候這孩子可要拜託您了。」

「好的……」道銓大師並沒說什麼安慰病情之類的話，很直截了當的答應下來。

過後，兩人又談了一些名僧臨死時的軼事，神情至為愉快，委實令我引為驚奇。他們說，某一名僧是說完「啊！我想死」後，才死；某名僧和歌德一樣，臨死前，說一句「給我光明」；某名僧臨死時還在計算寺院的財產等等。

我們吃了一頓佛家名之爲「藥石」⑭的豐盛晚餐，並決定是晚住宿於此。飯後，月亮已上昇，我催促父親再去觀覽金閣。

父親和方丈對談很久，本已疲倦不堪，但一聽到「金閣」兩個字，又邊喘着氣，邊扶住我的肩膀走出來。

月亮從山的那邊昇起，金閣寺周圍浴滿淡淡的月色，撒下靜穆、折疊的暗影，只有究竟頂的窗牖瀉進月影，究竟頂四面通風，使人覺得好像那朦朧的月亮就住在其中。

葦原島深處，夜鳥鳴叫飛翔，我感覺到肩頭上父親瘦小的手頗爲沉重，掉頭一看，濛濛月色下，父親的手彷彿變成白骨。

真實的金閣雖然那樣令我失望，但回到安岡村之後，它的美，卻又開始在我心中復活，並且與日俱增，比尙未目睹前的形象更美，然而，又說不出它美在哪兒。這大概是因爲由夢想所培育出來的東西，一旦經過現實的修正，反而更能刺激夢想吧！

我已不再在觸目的景物中，追求金閣的幻影，但它的影像，在我的腦海中更根深柢固了，

⑭ 藥石：禪堂生活之稱呼晚餐。昔時，禪家中並不吃晚餐，爲了預防飢寒而在腹部抱着溫石，故名之。此外，早餐稱爲「粥座」，中餐謂之「齋座」。

那一根根的樑柱、華頭窗、屋頂、頂上的金鳳凰等，好像是伸手可及似地浮現在我的眼前。

它細緻的內部和複雜的全貌，彼此相互照應，只要取出其中一部分，整個金閣的全貌就會響起來，這正如我們只要想起音樂的某一小節，全樂章就會自然流露出來一般。

「您說得一點也不錯，金閣確是世上最美的。」

我在寄給父親的信中這樣寫着。遊畢金閣，父親帶我回叔父家後，又立刻趕回那幽寂的海角佛寺去了。

回信的是母親打來的電報，父親終因咯血過多而去世。

第二章

父親一死，我的少年時代也告終了。總歸來說，我的少年時代欠缺了那份對人世應有的關心，這連我自己也感到驚愕，尤其，當我發覺對父親的去世，竟也不感絲毫哀傷時，更令我驚愕得無以復加，而興起一種無可奈何的感懷。

時序已近梅雨季節。天氣異常炎熱，惡耗傳來後，我便先徒步走到內浦，再搭船至成生岬，坐船須費一整天的工夫，所以，當我趕回家時，父親已入殮完畢。待我匆匆見過最後一面後，靈柩便運往荒涼海角的火葬場。

在鄉下，一個寺廟住持之死，可說很不尋常。因他可說是當地信徒們精神上的領導者、一生的監護人，同時也是他們死後的委託者。一個經常教人死亡問題的人，如今卻死於佛寺裡，不免給人一種感慨：他好像一個非常忠於職守的工作者，以致在做示範表演時，不幸因失誤而致死！

父親的墓地似乎經過一番周詳的安排，令人覺得非常的適得其所。母親、小僧侶以及信徒們都聚在靈前哭泣。那些小和尚搖頭晃腦的誦經，大概也是父親教導他們的。

父親的臉埋在花堆中，那些花束剛剛綻放，沒有一點香味，堆在那裏，彷彿正在引頸探視井底。

靈柩猶如一口深井，死者的生命已落在無法再度拉上來的井底深處。死人的臉，最能真切的告訴我們：所謂物質，它的存在距離我們是多麼遙遠：而其存在的方法，又是如何的令我們不可企及。這些感觸，都是由於「死」竟能使「精神」變成「物質」而引發來的。

由此，我才逐漸了悟，何以五月的花朵、太陽、桌子、校舍、鉛筆……等等物質，會對我那麼冷漠，會距離我那麼遙遠。

母親和信徒們在旁照料我向父親行告別禮，但在我冥頑的內心中，根本不理會這句辭彙在陽世所象徵的意義，什麼告別不告別的，我只是在看父親的死面孔而已。

屍體只是供人看的，我也只是在看它。所謂「看」，平常並沒什麼意味，但此刻卻能證明那是生者的權利，也是一種殘酷的表示。這對我來說，誠為一種新鮮的體驗。一個內向畏縮，從不曾放聲歌唱，也不曾興奮得手舞足蹈的少年，就這樣，確證到自己的生存。

我的臉頰沒有半點淚痕，也沒有絲毫悲傷神情，我一向都很卑怯畏縮，但此刻面對那些信徒，竟無侷促不安之感。佛寺蓋在臨日本海的山崖上，祭弔客人的背後，海天相接，湧起層層起伏的夏雲。

起龕①的誦經開始了，我也參加其間。大殿已暗，掛在柱上的靈旌、內堂橫木的垂幔、以及香爐、花瓶等，在閃爍不定的燈光下，耀眼生花。海風吹來，身上的孝服，頻頻鼓起。

當我唸經時，眼角仍不時浮起那帶着強烈光芒的夏雲姿影。

強光不時襲向我的側臉，那令人耀眼的侮蔑……。

——出殯行列快抵達火葬場時，突然下了一場大雨，當時正好走到一位好心的信徒家門前，得以暫時避雨。雨仍下個不停，我們又非前進不可，大家只好去張羅雨具，在靈柩上蓋上油紙，繼續前進。

火葬場位於朝向村落東南突出的海角上，海濱全是些石頭。大概由於在這兒焚燒，煙灰不致飛到村裏的緣故，所以很久以來就被當做火葬場。

岩岸波瀾洶湧，當波濤高漲而飛濺之際，如箭般的雨點不斷地射進那動盪的水面，海面，只有那不帶光澤的雨箭，冰冷無情的貫穿進去。偶爾襲來勁烈的海風，把雨吹掃到荒涼的岩壁上，白色的岩壁就像被噴上墨汁似的，染得烏黑了。

穿過隧道便到火葬場。抬棺夫一邊在隧道中避雨，一邊準備「荼毘」。②油燈的火已點燃。煤油雖然也在配給之列，但因係住持之死，特地準備了許多。迎着雨

①　起龕：禪寺中，出棺時誦經的儀式。
②　荼毘：佛家火葬之詞。

勢，火焰發出劈劈拍拍的聲響，並冒出一縷縷煙霧，煙霧逐漸擴散，有的交錯重疊在一起，一小部分吹向崖邊，霎時間，雨中撒滿裊娜宛轉的煙影。

突然傳來一聲恐怖的物體碎裂聲，棺蓋被掀開了。

我看了看靈柩旁母親，她手持唸珠，臉孔僵硬地站着，臉龐凝結得非常小，好像可握在掌中。

遵照父親的遺言，我啓程赴京都，當金閣寺的徒弟去了，並由住持爲我行「剃度禮」。我在學校的一切學雜費由住持供給，但我得充當灑掃工作，以及照應住持的身邊瑣事，工作性質和書僮相似。

進寺後，首先發現幾個嚴厲囉嗦的「舍監」，都被徵去當兵了，寺裏只剩下老頭和小夥子。這裏都是我的同類，不像以前在學校時，因是「和尚的兒子」而經常被戲弄，所以來到這兒後，我的心情頓時開朗起來。唯一差別只是我患口吃，容貌比別人稍微醜陋而已。

我聽從道銓法師的建議，先到東舞鶴中學辦理輟學手續，再轉到此間的臨濟學院中學部。還有個把月秋季學期才開始，我知道一開學後，在「勤勞動員」的命令下，每個人都得分派到工廠去工作。我只剩下數星期的暑假，能夠待在這個新環境中。這是我服喪中的暑假，時當昭和十九年（一九四四年），戰爭已瀕臨結束，局勢出奇的靜寂。……寺裏的生活過得很有

規律，但蟬音淒切，令人意識到可能這是最後的假期。

睽違數月的金閣，在夏末的陽光下，顯得很沉靜。

剃度後，我的頭被剃得青磣磣、亮光光的，頭皮好似緊貼着空氣，而使我產生一種微妙的「危險」感覺。這大概是因那層薄薄、敏感、又容易擦傷的皮膚，接觸到外界物象的緣故。我這顆光頭，受日晒而發熱，招夕風而變涼，金閣也給了我忽冷忽熱的感覺。

頂着這樣的頭去觀賞金閣，它的影像似乎不僅映進眼裏，並且也滲進腦海中。

「金閣呀！我好不容易才來到妳身邊住下來。」有時，我會停下手中的掃帚，喃喃自語道：「什麼時候妳可對我親切些？？並告訴我有關妳的秘密？我相信，再進一步就可發掘到妳的美麗了，但目前我還捉摸不出來，但願妳比我幻想中的更美麗動人。還有，如果妳的美若真是舉世無匹，也請妳告訴我，為什麼妳會那麼美？為什麼非那麼美不可？」

那年夏天，敗戰凶耗接二連三的傳來，戰爭進入暗淡狀態，金閣卻像得了補養，愈發顯得光輝燦爛。六月，美軍登陸塞班島，同盟國聯軍揚威諾曼第。登寺參拜者也因而劇減，金閣彷彿在享受那份孤獨和靜寂。

戰亂、不安、如山堆積的屍體，似水流般的鮮血，這些營養，當然會把金閣滋補得更美了。

本來，金閣就是建造於不安之上的建築物，她以一位將軍為中心，由許多個懷着不軌野心的一千人，策畫建築而成。美術史家只能看出她宮殿與佛寺合而為一的建築風格，這三層

突然消逝無蹤。

樓零散散的設計，就是以「不安」為本源，而探究其樣式所形成的。如果她是以某種安定
的樣式而建築，那麼她必無法承受如此動盪不安的世界，一定老早就崩潰了。

……我雖這樣想，仍幾度擱下手中掃帚，抬眼仰望金閣，心中又不禁對金閣的存在感到
不可思議了。以前與父親同訪金閣時，並沒有這種感受，而在今後漫長的歲月中，金閣將隨
時呈現在我的眼前，這真是令人難以置信的事。

在舞鶴的時候，我總覺得金閣是無所不在的，但在這兒住下來後，金閣卻似乎只限於在
我觀看時才顯現出來，夜裏我在大殿睡覺時，好像又不存在了。為此，我一天中要跑出去眺
望金閣好幾次，引得那些同儕把我當笑話。但不論我看了多少遍，仍不免對她感到懷疑，並
且，我總覺得，在眺望完後，返回大殿之時，若猛一回頭再看：金閣就會像尤麗黛③一樣的

③　尤麗黛（Eurydike）：希臘神話中人物，屬於山、川、花、木之類的妖怪，喜愛歌舞，經常
　化身為美女。尤麗黛和奧菲斯（Orpheus）結婚，又愛上一牧者，在離他逃去時，不慎踩上
　一條毒蛇而香消玉殞。奧菲斯又專程到了冥府懇求准予帶她回陽世，但帶回的中途，由於
　其妻違反不准回頭向後看的約言，回頭看了一眼，於是一縷芳魂重歸地府，從此消逝無蹤。

有一天，我打掃金閣周圍的院落完畢後，朝陽已升高，漸覺燠熱起來，我便走進後山，到夕佳亭乘涼。因還未到開門時間，園內闃無人影，只有一羣戰鬥機——大概是舞鶴的航空隊，低空掠過金閣屋頂，留下震人心弦的轟隆聲。

後山裏，有一口覆滿水藻的幽寂沼池，名叫「安民澤」，池中的小島上，矗立一幢五層的石塔，名曰「白蛇塚」。每當清晨時分，啁啾鳥語之聲此起彼落，但又不見鳥影，彷彿整個樹林都在歌唱。

池前夏草繁茂，而以幾根低矮的木栅區分出一條小路來。有個身着白衫的少年，躺在草地上，旁邊有一棵矮楓樹，靠着一把鐵鍬。

那少年坐起身來，那姿態有如在撥開夏晨中漂浮的潮濕空氣一般，一眼看到我，便叫道：

「噢！是你啊！」

那少年名叫鶴川，我們在昨晚才互相認識。鶴川家住東京近郊的佛寺裏，家境富裕，舉凡學費、零用錢、食糧等等，家裏都供應得很充分，他父母只是為了讓他體驗當徒弟的生活，所以送他來磨練，暑假後他回鄉度假去了，但不知何故，昨晚就回來了。

昨晚，鶴川站在岸邊，操着東京口音滔滔不絕的敍說他的一切。等開學後，我們就是同年級同學，但他那流利的談吐，卻使我心儀不已。此刻，突被叫住，一時間使我訥訥的說不出話來。我的緘默，似乎反而被他解釋成是對他的責備。

「算了吧！何必那麼認真打掃？反正遊客一到立刻就會被弄髒的，再說，也沒幾個遊客。」

我微微一笑。大概我這種無意識中露出來的笑容，對於某些人而言，有時會讓人興起親切之感。我就是這樣，至於別人對我印象如何，我可不管。

我跨過木柵，坐在鶴川身旁。他還躺在草地上，他那圈在頭上的手臂，外側被太陽晒得通紅，但內側卻白皙得好像可透視到靜脈。從樹葉透進來的朝陽，把草地上的薄綠影子散播在四處。

不知何時開始，我就把我對金閣的那份偏愛，歸因於自己長得醜陋，所以，我直覺到鶴川不會像我那樣的喜愛金閣。

「聽說你父親去世了？」

「嗯！」

鶴川的眼瞳迅速一轉，露出少年人熱中於偵探推理的神色。說道：

「你會那樣喜愛金閣，是因為它會使你想起父親？比方說，你父親也非常喜歡金閣，是這緣故吧！」

他猜中了一半，但我仍裝出無動於衷的神情，我對自己的鎮定工夫很感滿意。鶴川很像個喜歡製作昆蟲標本的少年，他把人類的性格，分門別類的收藏在書房精巧的小抽屜裏，興趣一來，就取出來檢視把玩。

「昨晚初見面時我就感覺到了，令尊去世，一定很使你悲痛，所以，你看來很落寞。」

我沒什麼反應，倒是他那句：「你看來很落寞」，使我獲得了某種安心和自由。我很流暢的回答道：

「沒什麼好悲傷的！」

鶴川揚揚那長得有點麻煩似的睫毛，又問道：

「哦！這麼說，你很憎恨你父親？至少可以說是討厭吧！」

「無所謂憎恨，也不討厭。」

「那又為什麼不悲傷呢？」

「我也不知道。」

「你真把我搞迷糊了。」鶴川碰了難題，在草地上坐直起來。「那麼，是另有其他更悲傷的事？」

「我不知道。」

答完後，我自己也奇怪，我為什麼老是要讓人家發生疑問呢？這些事，對我本身而言，理由都很明顯，是沒有任何疑問的。我想，我的感情裏，大概也有「口吃」，致使我的感情永遠也沒法跟上所發生的事件。因此，「父親之死」和「悲傷的感情」，形成各自獨立的狀態，既不能相互結合，也不相互侵犯。常常因為一點點時間上的隔離或差遲，就把我的感情和事

件，分裂得支離破碎——也許它們的本質就是七零八落、支離破碎的狀態。若說我有悲傷的話，那也是和任何事件或動機都毫無關係，只是突發的、毫無理由地向我侵襲而來。……

但，這一切我又無法向這位新朋友，說明清楚。——鶴川終於笑出聲來，說道：

「嗨！你真是個怪人！」

他的白襯衫腹部皺成美麗的波紋，從葉縫篩下來的陽光在那裏流動，令人興起幸福的憧憬，像這傢襯衣上的皺紋一樣，我的人生也激起了漣漪。那襯衣上的波紋多麼漂亮耀眼啊！

如果我也……。

我把世俗的一切擱在一旁，按照禪寺的老規矩活動。夏天晝長夜短，我們每天最遲在五點起床。佛家稱起床叫「開定」。起床之後，馬上就開始晨課——誦經，一連讀三遍，此謂之「三時回向」。之後，就打掃屋內、抹桌椅，然後吃早餐，稱之為「粥座」。飯前，還要先唸「粥座經」，經文如下：

粥有十利

饒益行人

果報無邊

究竟常樂

飯後，再做些除草、打掃庭院、劈柴等雜務。如果學校一開學，那麼以後的時間就是上學了。放學回來，剛好趕上「藥石」（晚餐），其後，偶爾由住持講釋經義。九時「開枕」，也就是就寢。

我的作息情形大概是如此。每當輪值的典座先生一響起鈴聲，就是該起床的時候了。金閣寺（即鹿苑寺），本來應該有十二、三人的，因被徵調或應召入伍，現在只剩下一個七十幾歲的老頭子，專司招待兼傳達之職，一個年近六十的老太婆燒飯，此外，再加上執事、副執事以及我們三個徒弟而已。老的已是風中殘燭，行將就木，小的是乳臭未乾的少年。執事也叫「副司」，會計工作夠他忙的了。

幾天後，寺裏又分派我一項差事，送報紙到住持（我們稱他爲老師）房間。報紙來的時刻，大約在早課結束、灑掃完了的時候。人數少，時間又短，要清掃三十幾間房子所有的走廊，當然工作也就馬馬虎虎了。這天，我在門房取過報紙，通過會客室的前廊，再繞過客殿的背後，橫過間廊，才到老師的大書院。這段長長的走廊，在打掃的時候，都是提着半桶水往上一潑，這樣子「掃」出來的，所以，地板凹處，積滿了水，積水迎着朝陽，閃閃發光，把我的腳踝也弄濕了，但因爲是夏天，倒覺得非常舒服。當然，腳上的水跡不能被住持發現

④　典座：佛寺中，負責處理眾僧的食、衣、住、行等雜事的和尚。

到，免得挨罵。那些朋友教了我一個秘訣：我們到了老師的房間前時，得跪在紙門外，先叫聲：「老師！」聽到了「嗯！」的應聲後，才可進去。就利用這段時間，趕緊用僧衣的下襬把腳乾淨。

當我在走廊快步急走時，一邊聞着報紙濃烈的油墨氣味，一邊順便瞄了幾眼新聞大標題，我讀到「帝都不能避免空襲嗎？」幾個大字。

我常有許多奇奇怪怪的念頭，卻不曾把金閣和空襲聯想在一起。塞班島已淪陷，本土勢必難免遭到空襲，京都市的一部分地區也急着施行強制疏散了。但在我心田裏，「金閣」和「空襲」的災禍」是毫不相干的。；金剛不壞的金閣，和科學的火焰，性質本就迥然有別，我覺得它們即使相碰在一起，也會巧妙的互相迴避。……但，說不定過不久金閣寺也會被炸得片瓦無存，化成一堆飛灰湮滅。

……我心裏有了這念頭後，金閣又給我增加一層悲劇性的美。

開學的前一天，住持帶了副執事，應某地方的邀請去做法事。鶴川邀我去看電影，我提不起興致，不想去，他也不去看了。

我倆請了幾小時的假，穿上卡其褲、打上綁腿，戴着臨濟學院中學的學生帽，走出大殿。

夏日炎炎，沒有一個遊客。

鶴川問我：「要到哪裏去呀？」

我答說，在沒出去之前，先把金閣看個真切、看個痛快，再談其他。也許明天此時，就無法看到它了。再說，開學後，大家都要被分派到工廠去，也許我們不在時，金閣剛好遭空襲燒光。

我結結巴巴的說着，鶴川似乎聽得很不耐煩。

說完這一段話，我覺得像是在招供一件可恥的事情似的，汗流滿面。截至目前為止，值得我把我對金閣異於常態的偏愛傾吐出來的朋友，只有鶴川一個人而已，但鶴川聽我說話的表情，仍和那些努力着想聽清楚我所說的話的人一樣，露出我所慣見的焦躁、不耐煩的神色。

我又碰上這種臉色。當我要說出一件重大秘密時，當我要傾訴美的感受時，當我剖肝瀝膽地要說出心底話時，所碰到的都是這副臉色。平常，人們是不會以這種臉孔待人的。這種臉孔，很忠實的反映出我那副滑稽焦躁的神態，對我來說，無異是一面恐怖的鏡子，不論任何漂亮的臉孔，在那種場合下，都會變得和我一樣的醜惡。這種臉色，使我所要表達的重大事情，也變成毫無價值了。

炎熱的陽光直射在我和鶴川的身上。鶴川白嫩的臉龐上油光閃爍，睫毛似是被燃燒成金黃色，鼻孔呼出兩道熱氣，等着我把話講完。

我的話講完了，同時也不由得惱怒起來，因為自從鶴川認識我到現在，從不曾取笑我的口吃。

「怎麼樣？」

我反問他。我已再三說過，嘲笑或侮辱都比同情令人覺得舒服。

鶴川浮起溫柔無比的微笑，說道：

「我倒不會想得那麼多，大概是天性吧！」

在鄉下粗野的環境裏長大的我，面對他的這種溫柔，使我感到愕然。但鶴川的溫柔告訴了我：我的存在中，除掉口吃外，我仍然是我。我深深體味到回復自我時的快感。鶴川那長睫毛下的眼睛，濾掉了我的口吃，容受了我。以前，我總是毫無來由的堅信着，如果有人無視我的口吃，也就是等於抹殺我的存在。

……我心底湧起幸福和諧和之感。毫無疑問的，那時候我所看到的金閣景色，將令我永生難忘。

我們經過門房，沿着圍牆，來到金閣寺前面。鏡湖池的岸邊，並肩站着兩個穿白襯衫、打綁腿的少年，……當時的情景猶歷歷在目。

美麗的金閣，毫無阻隔的呈現在他們面前。

最後的夏天，最後的暑假，最後的一天……我們的青春，像是站在令人暈眩的尖端，搖搖欲墜。

金閣也和我們一樣站在相同的尖端，彼此面對着談話。只因擔心空襲會來臨，而使

我們和金閣如此的接近。

晚夏的陽光，宛如在究竟頂的屋頂貼上一層金箔，那直瀉下來的亮光，反而使金閣的屋裏顯得像黑夜一般幽暗。以前，我認為金閣是永恒不滅的，而令我覺得她高不可攀，但一想起不久後，她也不免被燒夷彈夷為平地的厄運，她的命運，逐漸的和我們湊近了。或者，說不定她會比我們先毀滅。這麼一想，我倒覺得金閣是和我們聲氣相求了。

環繞金閣，遍植紅松的山巒中，傳來不絕的蟬聲，好像許多看不見的和尚，齊聲唸着「消災咒」…「佉佉。佉呬佉呬。吽吽。入嚩囉入嚩囉。盃囉入嚩囉盃囉入嚩囉」唸個不停。

我想着，這美麗的東西不久將成灰燼，如此，眞實的金閣便和我幻想中的金閣完全一模一樣了，就像透過繪絹描摹出來的圖畫一樣，每一個細節都能和原來的畫重疊吻合，屋頂對屋頂、噴泉對噴泉、勾欄對勾欄……。金閣已不是不動的建築物，而是現象界虛幻無常的象徵，如此一想，眞實的金閣就和我幻想中的一樣美了。

明天，也許大火從天而降，那纖細的木柱，那曲線優雅的屋頂，都要化為灰燼，我就再也看不到她了。但眼下，她那雅致的姿影，在如火般的夏日中，仍顯得神色自若。

山頂上，高聳着霞光四照的夏雲，一如父親大殮誦經時浮現在我眼角的雲彩一樣，帶着鬱積的光輝，俯視這纖細的建築物。金閣在這晚夏烈日的照耀之下，內部像籠罩着一團陰森凄冷的昏暗，大失原來的旨趣，但見她以神秘的輪廓，摒拒着周遭那光彩燦爛的世界。只有

屋頂的那隻鳳凰，伸出銳爪緊緊抓住臺座，似乎永遠不虞會被太陽撼動。

長時間的凝視，引起鶴川的不耐煩，他俯身拾起腳邊的小石子，以美妙的姿勢，投向鏡湖池裏金閣倒影的正中。

湖面上，波紋擠着水草逐漸擴散，倏忽間，美麗精緻的建築物崩塌了。

從那時候起到戰爭結束的一年間，可說是我和金閣最親近、最關心她的安危、最能享受她的美的時期。那一段時期，我把金閣的各方面都拉到和我相等的高度，使我能毫不畏怯地去愛她。但我並沒受到她的影響或受她毒素的侵蝕。

我和金閣有着共同的危難，這種觀念激勵着我，使我找到了金閣和我結合的媒介物。我也發現一向與我有着一道鴻溝的事物之間，也有了一座可通的橋樑。

毀滅我的烈火必也會將金閣燬滅，一念及此，我幾乎陶醉了。在同一災禍、同一不吉之火的命運下，金閣和我所住的世界，殊無二致。金閣雖然堅固壯觀，但也和我這脆弱而醜陋的肉體一樣，同屬易燃之物，有時這麼一想，我真想像那些吞下昂貴的寶石而潛逃的小偷一樣，把金閣藏在我的肉體裏、我的組織裏，帶着她逃走。

那一年間，我沒習經也沒讀書，每天都是上修身、軍訓，和武道課，或到工廠做工，以及充當空襲疏散的助手。

托戰爭的福，更助長我愛夢想的性格，現實的人生距我已愈來愈遙

遠。戰爭，對我們這些少年來說，是個如夢般虛幻而匆促的體驗‥它也像「隔離病房」一樣，阻斷人生的意味。

昭和十九年十一月，B29初次轟炸東京，這時節，大家都預料京都也可能遭受空襲，我私底下也在幻想京都全市被大火包圍的情景。這個都城保留這古老的形式太長久了，致使許多神社和佛閣都遺忘了此中曾經發生過灼熱之灰的記憶。每當我回想起應仁大動亂時代這古城的淒涼情景，便覺因京都已遺忘兵燹戰禍太久遠，所以喪失了幾分美感。

明天，明天金閣會付之一炬吧！我心目中的那個形態將會消失吧！……屆時，那隻金鳳凰，會不會像不死鳥一般的又告復甦而飛去呢？那艘屋形船，會離碇而去，輕飄飄地漂到湖面上、海面上，露着微光到處出現嗎？

等着等着，但空襲始終不光顧京都。翌年三月九日，傳來東京下町一帶炸成一片火海的消息，但災禍離此甚遠，京都的早春，仍是一片澄澈的上空。

我近乎絕望地等着。這早春的天空，正像透光的毛玻璃一樣，雖看不到它的內部，但我相信它內裏必隱藏着烈火和毀滅的種子。前面我曾說過，我對世人的關心是非常淡薄的，連父親之死，母親的貧困，幾乎都不曾影響我的內在生活。我只夢想着大災禍、大毀滅、真正慘絕人寰的大悲劇，夢想着有一種像天一般巨大的壓搾機，把所有的人，所有的物質，不論美麗的、醜惡的，都在同等地位下壓得粉碎。再不然，便是把早春天空那異於尋常的燦爛光

輝，想像爲覆蓋着大地的巨斧的刀鋒寒光。我只等待着它的落下，在令人來不及思索的瞬間迅速地落下。

至今，我還覺得不可思議。本來，我並沒被灰色思想所束縛，我所關心的、引爲難題的，就只有「美」的問題而已。我也不認爲戰爭的作用，會使我抱着灰色的思想。我想人類就是這樣子的…只要仔細窮究美的問題，便會在不知不覺間碰上世上最黑暗的思想。

我回想起戰爭末期京都發生的一件事情，那實在是離奇得令人難以相信，但目擊者不止我一人，當時鶴川也在場。

那一天剛好是例行停電日，因我還未去過鄰近的南禪寺⑤，便邀鶴川一起去玩。我們橫過大馬路，渡過跨在棧軌⑥上的木橋。

時當五月，天氣晴朗。棧軌因已不再使用，斜面上的鐵軌生滿紅鏽，並且幾乎全被雜草掩蓋住。草叢中幾許白碎的十字形花朵隨風搖曳，污水積到棧軌的斜面上，浸濕了這邊岸上

⑤ 南禪寺：臨濟宗南禪寺派的大本山，位於京都市左京區南禪寺町。足利義滿時代，名列五山之一。

⑥ 棧軌：英名 Canal incline。在傾斜面舖設路軌，軌上置台架，用動力操縱以昇降貨物或船舶的索車。

的葉櫻樹影。

我們佇立在小橋上，漫無目的的眺望水面。在戰爭期的種種回憶之中，這一段短暫又無意義的時間，卻留下鮮明的印象。這種無所事事、一無掛慮的短暫時間，就像滿天雲彩中，偶爾探首而出的青空一樣，令人覺得分外鮮明，它一如最興奮、最痛快的回憶，始終銘刻於心版。

「好極了！」

我毫無意義的微笑道。

「嗯！」

鶴川也看着我微笑。兩人深深體會到這二、三小時才是真正屬於我們自己的時間。

寬廣的碎石路一直向前延伸，路旁是一條水溝，水面漂流着美麗的水草，流水清列湍急。

再走不久，名震遐邇的南禪寺山門便聳立在眼前。

寺內不見人影。在一片嫩綠中，許多小寺的屋瓦，像是覆蓋着鏽銀色的巨畫，秀麗已極。

在這一瞬間，戰爭又算得了什麼？我覺得在某種場所、某個時間中，戰爭不過是人類意識裏的一件微不足道的怪異事件而已。

一代巨盜石川五右衞門，大概就是跨在這座山門樓上的欄杆上，居高臨下欣賞花木的吧！

我們雖是黃毛未褪的小孩子，現在雖已是櫻花落盡、嫩芽初發的季節，但也頗想以五右衞門

的灑脫姿態來眺望景色呢！買了極為便宜的門票，登上顏色黝黑而陡峭的樓梯，快要到盡頭出口的平台時，鶴川的頭碰到低矮的頂棚，我正在取笑他，不料自己也撞上了。兩人再拐個彎爬了幾級，便到出口。

從洞穴似的狹窄樓梯裏，突然置身在氣象萬千的景物前，令人感到一種緊張的快慰。我們或遠眺松林與櫻叢，或觀望對面那邊殿宇鱗次櫛比的平安神宮和蟠踞背後的森林，欣賞京都市街盡頭的朦朧山嵐，以及北方的貴船、箕裏、金毘羅等諸山峯，這些都看夠了以後，才像個佛家弟子那樣，脫掉鞋子，必恭必敬地進入寺內。幽暗的正殿裏，鋪着二十四蓆榻榻米，釋迦像供在中央，十八羅漢的金色眼瞳在幽暗中閃耀。這兒就叫「五鳳樓」。

南禪寺雖同屬臨濟宗，但和相國寺派的金閣寺不屬同派，它是南禪寺派的發源地，現在，我們就是置身在這同宗異派的佛寺裏，但我們此刻卻和普通中學生一樣，手拿着說明書，欣賞天花板上色彩鮮豔的圖畫，這些畫是出自狩野探幽守信[7]和土佐法眼德悅[8]的手筆。天花板的一邊，是一幅仙女奏樂圖，另一邊畫着手捧白牡丹而展翅飛翔的迦陵頻伽像[9]。

⑦ 狩野探幽守信（一六〇二～一六七四）：江戶時期畫家，為「鍛冶橋狩野」派之鼻祖，世稱「探幽齋主人」，曾任幕府的御用畫師，作品有二條城壁畫及名古屋城壁畫等。

⑧ 土佐法眼德悅：生平未詳。據稱，他曾以墨筆畫觀音像，有「祥啓」派的畫風。

⑨ 迦陵頻伽：佛經中想像的鳥名，譯為妙音鳥。

那是天竺雪山裏能發妙音的鳥，上半身胸脯豐滿一如女人，下半身則形狀如鳥。天花板的中央畫一隻鳳凰鳥，形狀和金閣寺頂的那隻相同，但顏色不同，是呈華麗的彩虹色。

我們跪在釋迦像前，合掌膜拜一番，然後步出大殿，但仍感意猶未盡，不想離開樓上，於是便倚在樓梯出口朝南的勾欄上。

我感到不知哪裏似乎有一美麗而細小的東西在旋轉着，我想那隻大概是剛才所看過的絢爛彩色的殘影吧！豐富的色彩所凝聚起來的感覺，就像那隻迦陵頻伽鳥隱棲在一片嫩葉或青松中，只能窺視到牠那華麗的羽翼。

哦！不，我還看到其他的景象。我們的視線前，隔一條路就是天授庵。幽靜樸素的庭院內種了許多矮樹，四角形的石頭，角接角的鋪成一條曲折的石路，通過這條曲徑可達一間開着門的客廳（鋪上榻榻米的日式客廳——譯者註），客廳中的壁龕⑩、棚架⑪等都可一覽無遺。

那裏，鋪着一條鮮豔奪目的緋紅毛氈，並擺着一張茶几。此地，通常是做為待客奉茶，或做為出租茶席的場所。我看見一個年輕的女人坐在那裏。

⑩ 壁龕：日式客廳裏面，靠牆處地板比較高，以柱隔開，用以陳設花瓶等飾品，牆上可以掛圖畫。

⑪ 棚架：放置東西的擱板。

戰爭中，穿那樣華麗的長袖和服的女人，可說絕無僅有，若以這種裝束出門，沿路上一定會被指指點點的或責罵或議論，逼得妳不得不折返回家。她的長袖和服，就是有這般華麗。衣料的細小花紋雖然不能看清，但襯出水綠底的花朵和縫褶之處，卻清晰可辨，緋紅色的絲質腰束也發出閃閃金光，誇張的說，連周圍也照耀得熠熠生輝。那年輕美麗的女人端坐着，雪白的側臉有如石膏像，令人懷疑她不是活生生的女人。我極度口吃的說道‥

「她、她、她是活人嗎？」

「我也正在懷疑。看起來像洋娃娃！」

鶴川的胸部壓着勾欄，眼睛不離目標的回答。

在那當兒，一個身穿陸軍軍服的年輕士官從裏邊走出來，他端端正正地坐在女人前面，兩人就這樣默默無言的對坐了好一會。

女人站了起來，在陰暗的走廊靜悄悄地消失了，不一會兒，她端着茶杯，在微風中輕擺着衣袂走回來。和茶道的禮法一樣，她在那男人面前奉茶過後，便回到原位坐下。那男的並沒喝茶，嘴巴動了動，不知說些什麼。那段時間，令人感到異樣的漫長、異樣的緊張。接着，那女人深深地垂下頭。

不久，令人難以置信的事情發生了。那女人仍保持原來的端正姿勢，突然解開衣領，露出雪白的胸脯。我幾乎可聽到她拉絲帶的聲音。我暗暗嚥了一口氣，又見那女人坦然地用手

掏出一只晶瑩豐滿的乳房。

士官端着深褐色的茶杯，膝行到女的面前。那女人一直用雙手揉搓乳房，以後的情景我雖無法看清，但一切的一切又好像清清楚楚的呈現在眼前⋯先是那白色微溫的乳液一滴一滴的注入起茶葉泡的茶杯中，杯中靜寂茶綠的水面上，隨即浮起白色混濁的水泡。

男的舉起茶杯，把那奇異的奶茶一飲而盡，同時，女郎也整理好衣服，雪白胸脯看不到了。

我倆看得入神，看得發呆了，也顧不得去想他們到底是在搞啥名堂。後來，我們順次推想，那女人可能是懷了身孕的士官太太，因為丈夫就要上前線，而舉行訣別儀式。這對男女是幾時離開客廳的，我們都沒注意，待我們醒轉過來時，只有那條寬廣的緋紅毛氈遺留在那邊。

那如石膏像般雪白的側面和白皙無比的胸脯，始終在我眼前晃動。我經常都執拗地想着，那女人是復活的有爲子。

第三章

父　親的周年忌日到了。

母親知道，在「勤勞動員」期間中，很不可能返回家鄉，於是她便寫信給田山道銓住持，說她要在父親的忌日那天，親自帶父親的靈牌上京，請他免費爲舊友誦經，那怕是僅僅數分鐘也好。住持承諾了，並且把這事情轉告我。

聽了這消息，我並沒有太大的欣喜，我一直故意不提到母親的事情，是有原因的，因爲我心理上就不願多勾起有關母親的事情。

我內心中一直很不原諒有關母親的「那件事情」，雖然我沒責備母親一言半句，也不曾在任何人跟前提過，母親或許也一直以爲我不知道。

那是進入東舞鶴中學後，第一年暑假回鄉省親時所發生的事情。那男人名叫倉井，是母親的遠房親戚，他在大阪經商失敗，回到成生村，不料招他入贅的那位妻子竟不讓他進門，因此，在事情未得調解言和之前，他只得暫時在父親的寺院裏棲身。

寺裏的蚊帳極少，我回來後，都和母親及患結核病的父親，共用一頂蚊帳睡覺，所幸我

第三章/
81

們都沒有受到感染。如今，又加上倉井。有一晚，睡到深夜的時候，我彷彿聽到庭院前的樹上，傳來許多蟬兒離樹枝所帶的短促鳴聲，使我從睡夢中醒過來。潮聲漸高，海風掀起淡綠色蚊帳的下角，晃動得很厲害。

海風穿過帳孔，鼓得脹脹的，似乎很不情願的搖動着。所以被風吹起的蚊帳形狀，不像是風吹的形狀，風一停歇，便失去稜線。蚊帳的下角磨擦着榻榻米，發出似竹葉般沙沙的聲音。但風勢靜止時，蚊帳裏也傳來輕輕地擺動，比風起時更輕微的搖動，整個蚊帳像連漪似地搖動着，使得那粗糙的布料猶如痙攣一般。從裏頭看那大大的帳面，就像是波動起伏的湖面，令人分不清那是因為遠處來船所激起的波浪，或者是船隻駛去後餘波的盪漾。

我提心弔膽的在黑暗中搜尋到「搖動」的起源處，那一刹那，我感到眼珠像是被鑽子刺進一般。

四人擠在一頂蚊帳裏，實在太擠了！我睡在父親的旁邊，大概我睡時翻來覆去的，不知不覺把父親擠到床角去了。此時，我和我所看到的東西之間，隔着滿是縐褶的白床單，背後則是弓身而睡的父親，他的呼氣正對着我的脖子。

父親似乎在竭力抑制咳嗽，呼吸也不規則，以致觸到我的後背，我想他大概也清醒着。

適時，突然有一巨大而溫暖的東西蓋在十三歲的我睜開着的眼睛上，什麼都看不到了。我隨即了悟，那是父親的雙掌從背後伸過來，蒙住我的眼睛。

直到現在，我對那雙手掌的記憶猶新。那是無可比擬的巨大手掌，從背後繞過來，倏忽間，把我所看到的地獄遮隱住了。這是屬於另一世界的手掌，是因愛？因慈悲？或因屈辱而來？我無法瞭解。總之，它立即中斷了我所接觸到的恐怖世界，並且把它們埋葬在黑暗之中。

我在他掌中輕輕頷首，父親也很能了悟我的頷首所意味的「諒解」和「同意」，便隨即放開手。……手掌離開後，直到眩目的晨曦透進眼簾，我一直勉強自己閉着眼睛，那是一個失眠之夜。

——請試回想一下，後來父親出殯時，我為什麼急着要看他死後的臉色，卻沒有淌下眼淚；也請回想，為什麼我在仔細端詳父親的臉後，因而確證到自己的生存。這都是由於從此以後，我可從他手掌的羈絆中解放出來。我對於這雙世人稱之為充滿情愛的手掌，從未淡忘復仇之念，但對母親，除了不能饒恕外，倒沒有復仇之意。

……住持轉告我說，母親準備在忌日前一天抵達金閣寺，要我在忌日當天，向學校請假。

我們的「勤勞動員」是每天通勤的，回鹿苑寺的前一天，我的心情感到很沉重。

鶴川心性坦直，因我能和久別的母親晤面而為我高興，寺裏的朋友也都抱着好奇心。我憎惡那看來貧窮而寒傖的母親，但又苦於無法把不願與母親會面的理由，向這位可愛的朋友

——鶴川說明。他在工廠下班後，便握住我的手臂，匆匆說道：

第三章/83

「來！我們跑步回去。」

如果說我完全不願和母親見面，未免也過甚其詞，身為人子沒有不懷念母親的。我只是對她那種當面表露出露骨的愛情，感到難堪，也許就是為了那種難堪，我才設法去找種種藉口。這是我的壞毛病，常愛把某一種本來已有的念頭，附加上各種藉口使之正當化，有時甚至在腦子裏編出無數的理由，強迫自己接受連自己都感意外的觀念，那種觀念不是我本來所有的。

但我的嫌惡倒是有某種正確性的，因為我本身就是可嫌惡的人。

「何必跑呢？累死人啦！慢慢走回去就行了。」

「好讓你媽看着不忍心，可以向她撒撒嬌呀！」

鶴川一向如此，常對我做錯誤的解釋，但他仍是我很需要的朋友，我一點也不引以為厭煩，他也是唯一能把我的真心，善意翻譯出來的朋友。

哦！對啦！有時我覺得鶴川像是能化鉛為金的冶金師。我是照像的底片，他是洗出來的相片，只要被他的心濾過，我混濁暗淡的思想，就會變得透明而散發光輝。我經歷過好幾次這種令人驚異的事實，當我正說得結結巴巴不知如何接續時，鶴川卻能把我的心意傳達到外界去。從這些經驗中，我發現最惡的心地和最善的感情並不相牴觸，效果亦相同，殺意也好，慈悲心也好，看起來並無絲毫區別。這套道理，縱令我舌燦蓮花用盡辭彙來說明，鶴川也不

會相信的。這是驚人的大發現，由於他，使我不再畏懼僞善，因爲僞善在我只不過是相對的罪惡而已。

京都雖未遭空襲，但有一次某員工奉命出差，帶着飛機零件訂貨單到大阪的總工廠去，適巧遇到空襲，我看到他肚破腸露的躺在擔架上被運回來的情景。

爲什麼腸肚露出來竟是這副悽慘相？爲什麼看到人的內臟會令人大難的鮮血會令人頭暈目眩？爲什麼人的內臟是那樣醜惡？……這些不是都該和光滑柔嫩的皮膚美同一性質的嗎？……如果我說把自己的醜惡化爲烏有的這種想法是鶴川教給我的，不知他將露出什麼樣的表情？爲什麼人的身體不能和薔薇花一樣，沒有內外之分呢？如果人的內臟和精神內部能像薔薇花瓣一樣，可以柔軟的翻過來捲過去，讓日光晒晒、或讓五月的微風吹吹的話……。

跪在房門前說道：我回來了。

——母親已經來了，在老師的房間裏談話。我和鶴川回寺時已是初夏的薄暮時分，我們老師把我叫進房裏，當着母親，說了幾句褒獎我的話，我低下頭，幾乎沒看到母親的正面，只看到在褪色的藏青燈籠褲膝蓋上，擱着污穢的手指。

老師示意我們母子可以退出了，我們便一連行了幾次禮，回到我的房間。那是五蓆榻榻

米大的儲藏室，位於小書院之南，面向中庭。一進房，母親就哭了。

這是我早就料到的事，所以能冷靜的應付。

「我已經是鹿苑寺的弟子了，在我還未出人頭地前，請不要來看我。」

「是的，我知道了。」

用這種殘酷的言辭來迎接母親，令我感到一種快慰，但是她仍如往昔一樣，既不加以反駁，也沒任何感觸，真叫人莫可奈何。

母親的臉頰晒得呈褐黑色，只有嘴唇還顯得紅豔，兩排鄉下人特有的大牙齒並列着，眼睛凹陷，如果是都市女性，她正是濃妝豔抹也不覺可怪的年齡。在母親行將老去的臉上，我敏感的察覺到，她似乎還殘留某種性感，但我憎恨它。

母親盡情哭了一場後，掏出配給的人造纖維手帕，敞開衣領，擦拭胸口的汗漬，本就帶光澤的手帕，一經汗水濡濕，更顯得光亮。

她從帆布背包裏取出米來，說是要送老師，我緘默着。她又取出用灰色絲綢包了好幾層的靈牌，放在我的書櫥上。

「真是謝天謝地，明天住持會給我們唸經，你父親泉下有知也會高興吧！」

「忌日做過後，媽就回成生村去嗎？」

母親的回答令我很感意外。她說，佛寺已讓渡給別人，一點田產也變賣了，這樣才把父

親養病時的借債全部還清，現在只剩孤零零的一身，以後打算寄居在京都加佐郡伯父家裏。

我再也沒有可以回去的寺院，那荒涼的海角村落，已沒有我託身之地了。

這時，我臉上浮起不受羈絆的解放感，我不知道母親把我的表情解釋成什麼，只見她把

嘴唇湊到我的耳邊，說道：

「你等於沒有家了，將來除當金閣寺的住持外，再沒有其他出路。所以，你要好好的幹，

使老住持寵愛你，才能繼承他的衣缽。好嗎？這是媽唯一的指望呀！」

我震驚地回望母親，但因心有所懼，沒敢正視她。

儲藏室已暗，母親把臉湊近我，使我聞到這位「慈母」的汗味，這使我回想起遙遠的授

乳期，想起淺黑色的乳房，那種幻象，很不愉快的在我內心裏晃動着，那燃燒起來的卑劣野

火中，像是有一股肉體上的強制力，使我感到恐懼。母親鬈曲的鬢髮觸到我的臉頰時，我看

到一隻蜻蜓停在中庭裏長滿蘚苔的洗手臺上，夕陽照射在那小圓形的水面上，四處靜寂，鹿

苑寺像無人的寺廟。

好半晌我才面對母親，她還帶着笑容，滑潤的唇邊，露出金牙的閃光。

我的回答口吃得很厲害，我說：

「但是，說不定我會被拉去當兵，甚至戰死！」

「傻瓜，像你這種口吃的人也被拉去當兵的話，日本也就完了！」

這時，我挺直了脊樑，對母親不禁湧起憎恨之念。但我仍結結巴巴的回答着，不過那只是一種掩飾之辭。我說：

「金閣也可能被炸毀呀！」

「照這情勢看來，京都絕不致受空襲。美國佬似乎還很客氣。」

……我沒回答。薄暮下的中庭，呈海底的顏色，庭院的石頭，像經過一番激烈格鬥後的樣子，歪歪斜斜的躺在地上寂然不動。

我一直沉默不語，母親站了起來，向木窗外望去，毫無顧忌地說道：

「藥石（晚飯）還沒做好嗎？」

──過後回想起來，發覺此次和母親晤面，對我發生不少的影響，我發覺母親的世界和我大不相同……她的見解也開始對我發生強而有力的作用。

母親雖是屬於生來就與美麗的金閣無緣的那一類人，卻具有我所不知道的現實感覺。京都不致遭受空襲的威脅，這正是我的夢想，也很可能成為事實。如果金閣寺真的不被空襲，那麼，我賴以生存的意義就失去了，我所處的世界也將隨之瓦解。

母親的這種「野心」實是我所預料不到的，我固然憎厭她，但她的這番話卻也使我動了心。

父親當時雖沒說出什麼，可能也是基於和母親相同的野心，才把我送到這裏來。田山道

銓老師獨身未娶，他本身既是受前任住持的器重而執掌鹿苑寺，那麼我也大有可能被甄選爲他的繼承者，果眞如此，金閣便屬於我所有的了。

種種的猜測和野心，使我不勝負荷，我的思想混亂了，因此，我情願回復到第一個夢想——金閣寺被炸毀。而這種夢想卻又被母親明晰的判斷所擊破，這樣一來，把我的思緒愈攪愈亂。

由於經常胡思亂想的結果，我的腦後根長出一個紅腫的大疙瘩。

我沒去理它，到後來疙瘩結成塊瘤，腦後常感灼熱疼痛。睡覺時，常夢見我頭上生出一個純金鍊子，那鍊子愈長愈長，成橢圓形圈在我的頭上，醒來一看，原來是那可惡的腫瘤在作怪。

我終於發高燒病倒了，住持把我送去外科醫院。那位身穿「國民服」、打着綁腿的外科醫生，簡單的診斷說是「面疔」，連酒精都捨不得用，手術刀用火烤過便動起手術。

我呻吟着，感到後腦的灼熱和劇痛，由擴散而萎縮、衰竭。

戰爭結束了。在工廠，我心不在焉的聽着天皇的終戰文告，心裏卻在想着金閣的事情。

我匆匆趕回寺裏，馬上奔到金閣前面，「參拜路」上的砂礫，被仲夏炎光晒得發燙，劣質的運動鞋膠底，黏滿一粒粒的小石子。

聽到「終戰文告」後，有很多人擁到東京皇城前放聲痛哭。在京都的舊宮中雖沒什麼皇

室親貴，但到這邊來來哭泣的也大有人在。在京都，此時此境下，可供人前往哀訴的神社、佛閣倒是不少，我相信不論哪個地方，這一天必定都是很熱鬧的，唯獨金閣寺，卻沒有一個人來。

灼熱的砂石路上，只有我踽踽獨行的影子，金閣和我似乎是站在對立的兩端。我看了這一天的金閣以後，我就感到「我們」之間的關係又改變了。

戰敗的打擊，民族的悲哀，愈發襯出金閣的卓然不羣，或者說是她佯裝出不同凡俗的樣子。直到昨天為止，金閣並不是這樣的。她終於免於空襲燒燬的厄運，今後更不虞會有那種危險，大概是基於這些原因，又使金閣恢復了：「吾身自古存於斯，未來亦當永存於斯」的姿態。

金閣內壁的古銅色金箔仍是老樣子，外牆被夏天的陽光塗上一層護漆，如同華貴的裝飾家具一般，悄然孤立着，好像是森林燃燒時熊熊烈焰之前的一座空中樓閣；又像在忽然間脫胎換骨，只剩下空虛的形象。更奇怪的是，金閣所予人的美感，也以今天為最。它遠超過我的幻想，不，甚至也從現實世界超脫。天災地變好像都和她無緣似地，呈現出前所未有的堅固美。她摒絕一切，露出前所未有的光輝燦爛。

我並不過甚其辭，她的美，直把我看得手腳發顫，額頭發汗。第一次參觀金閣時，覺得她的細部和全體，像音樂似地相應交響着，現在則覺得她是完全的靜止，完全的沉靜。那裏

頭沒有一件是變動無常的東西。金閣像是音樂中令人恐怖的休止符，在嘹亮的鳴響中突轉靜寂而屹立着。

「金閣和我的關係已告斷絕。」我心裏忖度着。「從此，我和金閣並存於世的夢想也崩潰了。

我心中至美的象徵，莊嚴神聖的屹立在那邊，令人不敢仰視，這種情形今後將永遠無法改變。」

敗戰對我而言，只是這種絕望的體驗而已。到如今，八月十五日那天如火焰般的夏日，仍一如在眼前。大家都說，一切的價值都已摧毀，但在我內心卻剛好相反，「永遠」又告復甦，

「永遠」告訴我，金閣將永世屹立在那裏。

「永遠」，從天而降，緊撫着我們的臉頰、手和腹，最後，又把我們埋葬。這個可詛咒的東西。……終戰這一天，我在環山的蟬聲裏也聽到這可恨的「永遠」，它把我塗進金色的壁土裏。

那天晚上未「開枕」前，特地爲祈禱天皇的康泰，和追弔陣亡將士英靈，誦了一段長長的經。戰爭以來，各宗派都穿着簡樸的「輪袈裟」，但今晚老師特地穿上那件收藏已久，有五條緋色的袈裟。

他微胖的臉上，洗得很乾淨，好像連皺紋深處都洗滌過一般，今天他也是紅光滿面，似

乎有什麼得意的事情。暑夜靜寂，布料互擦的聲音，清晰可聞。

讀經之後，寺裏的人全被叫到老師的房間，聽他講課。

老師所選的「公案」①，是《無門關》②第十四則的「南泉斬貓」。

「南泉斬貓」也見於《碧巖錄》③裏的第六十三則「南泉斬貓兒」和第六十四則「趙州頭戴草鞋」，自古以來，就是一段難解的「公案」。事情是這樣的——

唐代時，池州南泉山有一名叫普願禪師的名僧。人以山名，世稱為南泉和尚。

有一次，全寺總動員出去割草，發現這僻靜的山寺裏出現一隻小貓，這太稀奇了，於是大家包圍剿捕。寺裏的東西兩堂，都想把這隻小貓當做寵物，因而發生爭執。

南泉和尚看了這情形，突然抓起小貓的頸子，握着割草鐮刀，說道：

「大眾得道，牠即得救，不得道就斬掉。」

① 公案：禪宗中，為磨練修行者的心性，上課時所選擇的試驗問題。

② 無門關：「禪宗無門關」之略，為南宋無門慧開禪師的評述，由其門人宗紹編纂而成，解釋四十八則古人的公案。

③ 碧巖錄：佛書十卷。為宋代圜悟禪師、雪竇禪師所撰，書中解說一百則的頌古集，由門人編集而成，甚受佛門尤其是臨濟宗的重視。

眾人默然不語。南泉和尚斬了貓並把牠拋棄。

黃昏時分，南泉的得意弟子趙州回寺，他把事情經過說了一遍，並問趙州的意見。

趙州悶聲不響，突然脫下鞋子，擱在頭上走出去。

南泉和尚感嘆的說道：

「噯！今天你若在場的話，那隻貓兒或可得救。」

——故事大概就是這樣。尤以趙州頭戴草鞋這一動作，素來就成難解之謎。

但根據老師的解釋，它倒不是那麼難解的問題。

南泉和尚之所以斬貓，是斷絕自我的迷妄，斬卻一切妄念幻想的根源。由殘忍的行動，來斷絕一切的矛盾、偏執和對立。如果這就叫「殺人刀」的話，那麼趙州則是一把「活人劍」，把那沾滿泥垢、被人蔑視的鞋子，本着最大的寬容之心，戴在頭上，這正是實踐菩薩的慈悲之道。

老師這樣說明着，一點也沒談到日本戰敗之事，就結束了話題。我們都像是墮入五里霧中，不瞭解他為什麼在敗戰這一天，特地講釋這則「公案」。

回寢室時，我在走廊向鶴川說出心中的疑惑，他搖搖頭說：

「我也莫名其妙。沒過禪門生活實在領會不出來。想來或許是他不願提起戰敗的話題，所以，隨便說說斬貓的故事！」

我對戰敗並不感到有什麼不幸，倒是老師那種充滿得意的神色，引起了我的注意。

寺院裏，通常是靠着對住持的尊敬，來維持全寺的。一年來，我雖蒙老師諸多照顧，但對他卻總無法湧起太深的敬愛之心。更要不得的是，自從被母親點燃野心之火後，十七歲的我，便經常以批判的眼光來衡量他。

老師是公平無私的，但那並不難，我若當上住持，也可做到。他的缺點是缺少幽默感，身材矮胖的人應該比較風趣才是。

據說，老師是玩女人專家。一想像起他玩女人的樣子，我就覺得好笑。女人被他那桃色肉餅似的身體擁抱住時，不知感觸若何？大概是覺得觸目盡是桃紅柔軟的肉堆，而感到如同置身「肉墳」之中吧！

出家人居然也有「色身」，眞不可思議，我猜老師之所以喜愛狎遊，是爲捨離肉身、輕蔑肉體的緣故。但是，他盡情汲取營養、艷光煥發的被輕蔑的肉體，爲什麼能包圍住老師的精神？實也令人費解。像最馴良的家畜一般溫順、謙恭的肉體，就和尚的精神上而言，正像侍妾一樣。

敗戰到底影響了我什麼？這也大有一絨的必要。

那不是解放，絕對不是解放。只不過是把永恒不變的東西，融進日常生活之中，在我佛

教式的作息中又告復活而已。

從戰敗的翌日起，寺裏的作息又恢復常態。開定、晨課、粥座、作務、齋座、藥石、開座、開枕……。由於住持嚴禁購買黑市米，我們的米糧只靠信徒的捐獻，副司先生因鑑於我們正在發育中，有時也偷買少許的黑市米，並僞稱是人家捐獻的。但食米仍大感不足，煮起來時，只有幾粒稀粥沉在碗底。寺裏只好經常派人出去搜購甘藷。就這樣，我們三餐都是吃稀飯、地瓜，不時都是餓着肚皮。

鶴川時常向家裏要些甜點心。夜深後，悄悄來到我的臥室，與我分食。

我問鶴川，爲什麼不回到豐衣足食的老家和情深愛厚的父母身邊呢？他答道：

「這也是修行呀！反正我遲早總要繼承掌管家父的佛寺嘛！」

他似乎完全不會被外界的事事物物所苦惱，正如筷子盒中放得四平八穩的筷子一般。我又意味深長的告訴他說：「此後可能有令人想像不到的新時代來臨。」那時，我因想起大家盛傳的一件事，而觸動說這句話的動機。那是停戰後的第三天，我在學校聽來的，說我們工廠的指導員某士官，把一整車的貨品都運到自己家中，並且還公開聲稱，此後他要做黑市買賣。

我心裏想：這位大膽、眼光尖銳而帶殘酷味道的士官，正在邁向罪惡的深淵。我想像着他出發時的情景：他胸前飄展着白絹圍巾，把盜取出來的物品背在佝僂的背上，深夜的殘風颺着他的臉頰，接着，他以驚人的速度馳向毀滅……。

一切都遠隔着我，我，沒有金錢、沒有自由、也沒有被解放。但當我說出「新時代」的時候，十七歲的我，雖然尚未明確描繪出那新時代的形狀，但我的確是有那份決心。

「如果世上的人，是以生活和行動來體味罪惡的話，我將盡可能沉浸於內心的罪惡。」我首先想着手的罪惡，不外是如何討好住持，然後得以接掌金閣寺，或者將老師毒死，然後取而代之，這一類無稽的夢想而已。這個計畫，經證實鶴川並沒有相同的野心時，我更放寬了心。

「你對將來，難道沒有任何惶惑或抱負嗎？」

「沒有，什麼也沒有。怎麼樣？你又有什麼高見？」

他的答話裏，不帶一點消極或自暴自棄的口吻。那時候剛好有一道閃電照在他細長的眉毛上。

鶴川理髮時，大概任憑理髮師去修剪，使得本就細長的眉毛更顯得纖細，眉毛的上下緣，隱隱泛出青色。

看到那閃亮的青色，我的情緒忽然不安起來。這位少年和我們全然不同，在他的生命線中，只燃燒着純潔的那一端，「未來」的燈蕊浸在透明冰涼的煤油裏，被隱藏起來，還未燃燒。

人們又何必預知自己的純潔和無瑕呢？如果「未來」只剩下純潔和無瑕的話。

那晚，鶴川回他的房間後，我始終無法成眠，一則是因燠熱難耐，再者是為了抗拒自瀆

的習慣，而打消睡意。

偶爾我也有過夢遺，但並不是有什麼色慾影像才引起的，那就像一隻跑過暗街的黑狗，一邊喘着大氣，一邊因脖子上的鈴子「鈴！鈴！」直響，便昂然堅舉，鈴響達到最高度時，便射精了。

自瀆的時候，我常有非非之想：有為子的乳房挺露了，有為子的大腿露出來了，而我則變成一條醜怪的小蟲。

我爬起身來，悄悄地從小書院的後門溜出去。

鹿苑寺的背後是夕佳亭，再往東就是不動山，這座山，被一大片赤松所覆蓋，松樹間夾雜着繁茂的竹子，以及水晶花、杜鵑等灌木。這座山的路子，我很熟，摸暗路走也不至於會摔倒。登上山頂可眺望上京、中京、連遙遠的叡山和大文字山也可看得到。

我在爬坡時，林中宿鳥被驚醒，紛紛振翅飛去，我也顧不得去注意牠們，只一個勁兒的撥開樹枝，一直攀登上去，人也覺得心清神爽起來。到達山頂時，一陣涼快的夜風吹來，滿是汗漬的身子頓感遍體舒暢。

向前一眺望，我不由興起疑惑之感。只見解除燈火管制後的京都市，到處都是燈光。戰後，我不曾在晚上到這邊來，對我來說，這種景色，可稱得上是奇景。

散落四處的燈光，失去遠近感，看上去倒像是立體建築物，由燈火構成了一個透明的大

建築，樓閣毗連，狼牙飛簷，在午夜裏屹然矗立着。這才像個城市的樣子嘛！只有舊宮的樹林中沒有燈光，好像是大黑洞。

對面叡山山麓到黝黑的夜空之間，時而有閃電劃過。

「這就是俗世！」我心想。

「戰爭剛結束，這些燈光之下，人人便都在動歪腦筋。多少男女在燈光下互相凝視對方的容顏，閒着即將迫近的像死亡一般的味道。想到這些燈光，全是邪惡之燈，我心裏昇起安慰之感。但願我心中的邪惡也趕快繁殖吧！繁殖得無以計數，綻放出燦爛的光輝，俾以和眼前繁多的燈光相互媲美輝映！但願包圍我心中的邪惡的黑暗，也能和籠罩在這些燈光的漆黑夜色相等分量！」

金閣寺的觀光客與日俱增，為適應通貨膨脹，老師向市府申請增加參觀費，也獲得批准。

以前，只有稀稀疏疏幾個身穿軍服、操作服或燈籠褲的遊客，裝扮都很端莊樸素。自從佔領軍來到之後，一切都改變了，世俗的奢靡風氣也帶到金閣寺來。仕女們穿起收藏已久的華麗衣裳，堂而皇之的登上金閣，和我們的粗布僧衣，適成鮮明的對比。我們簡直成了遊客觀光的對象，正如有些地方的居民，為了招引觀光客，而故意保留着奇風異俗一樣。尤其美國大兵們，往往不客氣地扯着我的僧衣衣袖，發出哈哈笑聲，有的更掏出鈔票，說要向我們

借裟裟拍攝紀念照片。鶴川和我常被拉去代替不懂英語的管理員，權充嚮導，便經常碰到這種場面。

戰後第一個多天來臨了。有一次，從星期五晚上開始下雪，一直到星期六雪花仍飄落不停。我在學校上課時，心裏就在盤算着，放學回家後，要好好地欣賞一下雪中的金閣景色。

上午仍在下雪。我來不及回房卸下書包和脫掉長鞋，便直接向鏡湖池走去。雪，輕快地飄落着，我不由得張大嘴巴，迎向天空，把孩提時常有的動作拿了出來。雪片接觸到牙齒，發出像薄錫箔相碰的聲音，然後在我溫暖的口腔裏擴散，冰涼之感直沁肌膚。那當兒，我又想起究竟頂上那隻鳳凰的嘴巴，那金色怪鳥滑潤而溫熱的嘴巴。

雪，使我們回復到少年時的心情。況且過了年，我也才只是十八歲，若說此時我充滿着少年時的情懷，應該不算說謊吧！

雪中的金閣，的確美得無以比擬。這四壁透風的建築物，在雪中，任其吹打，纖細的木柱仍飄逸的矗立着。

我在想，雪為什麼不會口吃呢？雖然它掛在樹葉上時，會像口吃似地停停歇歇的降落地面。在一無阻隔的蒼穹下，沐浴在嘩嘩暢落的雪中時，使我忘了心中的委屈，有如沉浸在音樂中一般，心田裏也回復純真的律動。

真的，這立體的金閣，在雪地的烘托下，更顯得像是與世無爭的畫中景物。兩岸的楓樹枯枝，掛不住雪片，使得這一片楓林比往常更顯得光禿；相反的，遠近的松樹，由於積雪，顯得無比的壯麗。結冰的池塘上積雪更多，奇怪的是有些地方並沒積雪，那疏疏落落的白色大斑點，宛如畫中着色大膽的雲朵。佛教勝地九山八海石或瀨戶內海的淡路島，都和冰池上的積雪相連接；繁茂的小松，像是從冰雪正中，偶然長出來的。

這座沒住人的金閣中，究竟頂潮音洞和漱清殿的屋頂，都成了一片銀白色，但那些幽暗複雜的木柱，卻顯得漆黑晶亮。我們在欣賞「南畫」的山中樓閣之類的圖畫時，往往不自禁的把臉湊近畫面，仔細審視裏面是否有人，此時，這古老木柱色澤的漆黑艷麗，也使我也想往裏窺探一下，看看金閣裏面是否有人。但即使我把臉再靠近，所能碰觸到的，大概只有冰冷的繪絹而已！

今天，究竟頂的門窗也是朝着雪空敞開着。舉頭仰望，我彷彿看到那些飄落的雪片，在究竟頂上的小空間飛舞，然後停落在壁面古鏽的金箔上，然後凝結成小小的金色露珠。

次日（星期日）的早上，老管理員把我叫了去。

還未到開門參觀時間，就來了外國兵。老管理員以手勢叫他們稍等一下，便找來我這個號稱「通曉英語」的人當嚮導。很奇怪，我的英語竟比鶴川高明，並且說英語時也不口吃了。

傳達室前停着一輛吉普車。一個醉醺醺的美國兵，倚着房門的柱子，俯視着我發出輕蔑的笑意。

雪景後的前庭，景色清新得令人爲之目眩，在這令人目眩的氣氛下，那位臉上堆滿着肥肉的青年，朝着我的臉，吐出氳氲的白氣和威士忌的酒味。和往常一樣，一想到和這些身材大不相同的人交往時，我心裏就感到侷促不安。

我打定主意不和他起任何衝突，所以和顏悅色的告訴他，現在雖是開門前時間，但我可當他的「特別導遊」，並向他說明入場費和導遊費的數額。很意外的，這位身材魁偉的醉漢，竟很爽快的付了錢，然後朝吉普車那邊招呼道：「出來吧！」

由於雪光的反射，看不清車座內是何物。在白濛濛的車窗中，彷彿有一團白色的東西在蠕動，好像是兔子。

吉普車的踏臺上，伸出一雙穿高跟鞋的纖腳，在這大冷天裏，竟仍赤裸着雙腿，着實令我吃驚。她穿着火紅色的外套，手指和腳趾都塗上鮮紅的蔻丹，一眼就可看出是專門做外國兵「生意」的妓女。她，也是醉眼惺忪的，外套的下襬敞開時，露出了微污的毛巾質地睡衣。倒是那男的穿得非常整齊。

她大概是在起床後在睡衣上披上領巾和外套，就逕自出來了。

在雪光反射下，那女的臉色顯得很蒼白，肌膚幾乎全無血色，只有口紅的緋紅色點綴其中。她下車時，打了一個噴嚏，瘦細的鼻樑皺起細微的皺紋，疲憊的醉眼瞟了遠處一眼，又

回復原來的黯淡無神。接着她叫起男人的名字，把「傑克」唸成「傑阿克」。

「傑阿克·茲克爾多！茲克爾多。」

女郎哀切的聲音在雪地上流瀉，但那男人並沒作答。

對於這種出賣肉體的女人，我第一度感受到她們的美，但這可不是因為她的長相和有為子相酷似才引起的。實際上她們身體的每一寸每一分都不相同，好像一幅有意避免和有為子雷同而刻意描繪出來的肖像。她似是爲了要和「有爲子的記憶」相抗衡，而塑造成的影像，因此，帶有一種反抗性的新鮮美感。我之有此感覺，是因在我的生涯中初嚐美的感受後，潛意識中一直都在反抗它，她似乎就是專爲討好我的潛意識而來。

只有一點是和有爲子相同，她，對於沒穿袈裟而着污穢夾克和長膠鞋的我，也是不屑一顧。

那天一大早，全寺總動員去清理「參拜路」上的積雪，好不容易才把出一條數人尚可並排行進的通路來，若是來了團體遊客那就傷腦筋了。在這條路上，我走在美國兵和女郎的前面，引導他們。

來到鏡池湖邊時，美國兵視野一開闊，興奮得攤開雙手，不知叫些什麼，並且粗暴的搖撼女郎的身體。

女郎蹙着眉頭，說道：

「噢！傑阿克‧茲克爾多！」

美國兵看到那因積雪而深垂的青木葉片覆蓋下的紅艷艷果實，問我那是什麼，我也不知如何說法，只好答說是「アオキ」（青木）。他似乎具有抒情詩人的氣質，這與他的巨大軀體有點不相稱，但他那清澈的藍眼瞳，令人有一股殘酷的感覺。在「Mother Goose」這一首西洋童謠裏，也把黑眼珠說成是壞心眼、殘酷者，這些大概都是人類的通病，喜歡發掘異國人的殘忍性吧！

我按慣例引導他們參觀金閣。那位美國兵醉得很厲害，搖來晃去的，拖鞋都踢飛了，當我把凍得發麻的手，從口袋中掏出一份該在這種場合誦讀的英文說明書時，他突然搶了過去，以古裏古怪的語調朗讀，我這個導遊反而成了多餘。

我靠着法水院的欄杆，眺望強光照耀的池面，水影中的金閣，一覽無遺，它從不曾被照耀得如此清晰透澈。

在我沒注意的當兒，走向漱清殿的那一對男女，開始起了口角，爭執愈來愈激烈，可惜我一句也沒聽清楚。那女郎也不甘示弱的厲聲回答，但令人分不清她是說英語還是日語。兩人邊吵邊走，似乎已忘了我的存在，又回到法水院這邊來。

對罵中，那女郎突然狠狠地在那美國兵頰上摑了一巴掌，接着返身就跑，穿着高跟鞋，奔向「參拜路」的入口方向。

我也糊裏糊塗的跟着下了金閣，奔向池畔。當我快要追到那女郎時，長腿的美國佬已趕在我身前，一把揪住女郎的大紅外套胸襟。

他回過頭，斜睨我一眼，才把揪住女郎火紅胸襟的手，輕輕放開。他那放開手的力道似乎不同尋常，女郎隨着應聲仰臥在雪地上，火紅的裙角裂開，那晶瑩白皙的大腿在雪地上攤開。

她一直瞪着那彷彿站在雲端的美國兵，毫無要爬起來的樣子，我只好蹲下身子，想扶她起來。

「嗨！」美國兵叫了一聲。

我回過頭望着他，他敞開雙腿站着，用手指向我示意，並且聲調忽然變得溫和的對我說：

「踩下去！你踩下去看看！」

我不明白到底是怎麼回事，只覺得他那藍色眼珠高高在上，那句話彷彿是從其高無比之處命令下來的。在他身後，那堆積着雪花的金閣，閃爍發光，青色多空光潤如洗。真奇怪！

在這一瞬間，我不覺得他的藍色眼瞳有任何殘酷，這世界似乎也充滿詩情畫意。

他垂下巨大的手掌，抓起我的衣領，讓我站立起來，但他命令的語氣，仍是非常優柔、溫和。

「踩呀！踩下去！」

在難以抗拒之下，我舉起穿長膠鞋的腳。美國兵鼓勵似的拍拍我的肩膀，我的腳落下去了，踩在柔軟如春泥般的物體，那是女郎的腹部。那女郎閉着眼，呻吟了一聲。

「再踩呀！再踩下去！」

我又踩了下去。最初踏下去的時候，我心裏覺得不安，第二次卻湧出喜悅之感。我默想着⋯哦！這是女人的腹部，這是女人的胸部。一種女人肉體所發出來的彈力，使我引起一種奇妙的感覺。

「好了！好了！」

美國兵開口叫住我，恭恭敬敬的抱起女郎的身子，替她拂去身上的泥和雪，也沒再看我一眼，扶着女郎的身體領先走了。那女郎始終把視線從我的臉上避開。

走到吉普車旁，他先讓女郎上車，再以醉醒後的嚴肅表情，向我道謝，還掏錢給我，但被我拒絕了。於是，他從座墊上取出兩盒美國香煙，塞進我的手裏。

我在雪光反射的門房前站着，吉普車冒起白煙，急馳而去，我的身體忽起昂奮之感，臉頰驟然發燙。

⋯⋯這一股昂奮，好不容易才告平熄，繼之而起的是企圖行「僞善」的喜悅，我腦海又想像着，老師是老煙槍，當他得到這禮物時，不知會如何的高興？他是不會知道這兩包香煙

的「來龍去脈」的。

一切的一切，都沒有坦陳的必要，我不過是受人之命，受人脅迫而已。設若我當時加以反抗的話，我本身將不知會遭遇到何等的災殃！

走進老師的房間時，適值副司先生正在為老師理光頭，我只好退到走廊等着。

庭院的陸舟松，積雪晶光璀璨，猶如新摺疊好的帆船。

老師剃頭時，閉着眼睛，並用兩手捧着紙，承接掉下來的毛髮。剃光後的臉部輪廓，更顯得滑稽。副司先生又用熱毛巾包住老師的頭部，熱毛巾揭開後，現出一顆如同剛煮熟的熱氣騰騰的大光頭。

我吞吞吐吐的道明來意，然後叩頭呈上兩盒香煙。

「哦！辛苦了！」

老師不由衷的笑了一笑，其他再也沒什麼表示。他好像處理業務似的，順手把香煙擱在堆滿文件和書信的書桌上。

副司先生開始按摩他的肩膀，老師重又閉上眼睛。

一股憤悶不滿之感在我體內燃燒，我覺得非趕緊退出去不可。我糊裏糊塗所做的醜惡行為而得來的香煙，老師也不明就裏的就收受了……這一連串的關係，應該還會發生更戲劇化、更富刺激性的事情才對，身為老師的他，竟未注意及此，這使我更增幾分輕蔑之心。

但當我正想退下之際，卻被老師出言止住了。正巧，他也想施惠於我。

「我打算……」老師說道：「在你畢業後保送你到大谷大學④深造。令先尊在泉下一定也很惦記你的前途，盼你好好用功，爭取好成績以便進大學。」

——不旋踵，這則消息立即由副司先生傳遍全寺。住持方丈許下進大學的諾言，那是很受器重的證明。聽說，過去有的徒弟為爭取進大學，對住持極盡奉承阿諛之能事，每天晚上都跑到住持房間給他推肩揉背，如此經過一百個夜晚，好不容易才達成願望。我的深造消息傳開後，鶴川高興得直拍我的肩膀。他可由家裏供給費用而進入大谷大學。另一個得不到老師器重的徒弟，卻從此不跟我交談。

④ 大谷大學：眞宗大谷派所開辦只有文學部的單科大學，位於京都市北區小山上總町。

第四章

昭和二十二年春天，我進入大谷大學預科。從外表看起來，我是在老師的特殊照應、同儕的羨慕下，揚揚得意的進大學之門，實則並不如此，因為有關這次升學，發生一件很可氣惱的事情。

某一個下雪的早晨，那是在老師許諾我升大學後的一星期，我剛從學校回來，一進門，那位「深造渺茫」的寺徒，就以非常欣喜的表情看着我，前此，這位老兄是從不跟我交談的。

傭人和副司先生的態度也異於往常，雖然表面上他們裝做若無其事。

那天晚上，我到鶴川的臥室，告以寺裏上下對我的奇異神色。起初，鶴川也跟我一樣的偏着頭佯裝思索，但他到底不會偽裝感情，稍頃，他就帶着愧疚的神情凝視我。

「我是從那傢伙聽來的，」他說出另一寺徒的名字：「他說他也是聽來的，因為那時他還在學校……總之，你不在家的時候，出了一件怪事。」

我不禁心潮狂湧，繼續盤問下去。鶴川要我發誓守秘，又一再審視我的臉色，才說出原委。

原來，那天下午有一個穿緋紅外套以外賓爲對象的妓女，到寺裏造訪，要求見住持，副司先生代理出面，卻被她罵了一頓，說一定要見住持一面。適巧，老師路過走廊，發現到女郎，於是才相偕到門房外邊會談。那女郎說，一星期前雪霽後的清晨，她和美國兵同來參觀金閣，她和美國兵因故爭吵，被他推倒地上，那時候，寺裏有一個和尙爲討好美國兵，落井下石的踩踏她的腹部，害她那晚回去就流產了。因此要求賠償損失，否則將要把鹿苑寺的劣行公諸於世。

老師默默的聽着，然後給了她錢遣她回去。老師明知那天是我擔任嚮導，但他告訴大家說，當時並沒有第三者目睹我的劣行，片面之辭不能盡信，並吩咐他們絕不可讓我知道這件事。

但全寺上下從副司先生處探悉這件事後，大家無不懷疑是我幹的。鶴川敍說到此，握着我的手，幾至於淚下。他那澄澈的眼神一直凝注我，他那少年人誠摯的語調使我深受感動。

「你眞的做了這種事？」

我被迫面對自己感情的黑暗面，鶴川這般窮根究柢，使我面對它。

爲什麼鶴川要問出那句話？是出自友情嗎？難道他不知道他這一問豈不違反他告明我事情原委的本意？難道他不知道這一問正觸痛我的心田深處？

我說過，我好比是相片的底片，鶴川則是正片。……鶴川果能忠於他的「任務」，就不該追根究柢，把我那黑暗的感情，原原本本的翻印成光明的感情才是。那樣一來，虛假則可變成真實，真實則變成了虛假。如果鶴川能照他慣用的手法，把一切的陰影化爲光明，把黑暗化爲白晝，把月華化爲太陽光，把暗濕的蘚苔化爲晶瑩的嫩葉，我或許會懺悔既往的一切。

但，他卻沒那樣做，使我那黑暗的感情似乎得到一股助力。

我曖昧地笑了一笑。那時已是深夜，膝蓋冷得發抖，幾根古老粗大的木柱，巍然屹立，包圍着悄悄私語的我們。

我所以會發抖，大概是由於寒冷的關係，但我竟敢在好友面前坦然說謊，此中的快樂，也足以使我膝蓋發顫了。

「我沒那樣做呀！」

「是嗎？那是那女人胡說八道囉！真是混蛋，想不到連副司先生也相信這鬼話！」

他的正義感高漲，氣憤不平的說，明天一定要去找老師解釋清楚。那時候，我腦海裏不由得又浮起老師那顆紅通通的大光頭，和那桃紅色的臉頰。這種幻想，突然令我感到非常的嫌惡，我一定要趁鶴川的正義感未發於行動前，親手把它埋葬土中。

「謝謝你的好意，問題是老師是否也相信我會做那種事？」

「這……」鶴川一時無以應答。

「不管別人如何的說長論短，但我認為老師既然保持緘默，我們也大可放心！」

接着我繼續向他闡明欲蓋彌彰的道理，事情越解釋只有徒增大家對我的猜疑，只要老師瞭解我是無辜就足夠了，其餘的儘可不予以理會。說着說着，我的心情不禁開朗起來，喜悅之情漸次凝固，我心中忖道：「擔心什麼？沒有目擊者呀！沒有證人呀！」

其實，我認為老師不會相信我是無辜的，老師那種不聞不問的態度，很可證實我的推測絲毫不誤。

也許他在接過兩盒香煙的時候，就已洞悉一切，他所以置諸不問，不外是在等待我自發的懺悔，然後再以「升大學」為餌，來和我的「悔過」交換。如果我不懺悔，則以停止升學做為不誠實的懲罰，能懺悔的話，再另行施予特別的恩典，或者准我升大學。此外，老師吩咐副司先生不要把事情告訴我，也是個大圈套，如果我的確無辜被誣的話，我該一切都不會在意，心裏坦坦蕩蕩的過日子；設若我犯了那種暴行，而又有一點小聰明，也必能裝做若無其事，裝作無辜的樣子，處之泰然。這是最佳的方法，老師想讓我陷進這個圈套……一想到此，我不禁怒火中燒。

那件事在我來說，並不是沒有辯解的餘地。如果當時我不遵命踩那女郎，也許那外國兵

一怒之下會掏出手槍以性命相脅。反抗佔領軍是不可能的，我的一切行為都是在脅迫之下進行。

但，我從長膠鞋裏所感受到的，那女郎腹部迎合也似的彈力，那呻吟聲，那柔軟的胴體，使我的心田像閃電似的起了蕩漾的感覺……我不能說這些也是被迫去品嚐的。那甜美的一刹那，直到現在都不會淡忘。

老師當可知道我的感受，那甜美的感受。

此後的一年，我猶如籠中小鳥，那無形的籠子不時在我眼前出現，我雖要自己絕不懺悔，但心緒總不安寧。

這實是很不可解的事。當我踩那女郎時，我一點都不認為是罪惡的行為，但隨着時日的推移，在我腦海裏卻逐漸清晰明燦，這並非因為知道那女郎流產後才變成這樣的。那一次的行為，就像沙金似地在我記憶中沈澱，時時都散發着刺眼的光芒，罪惡的光芒。不知不覺間，心中已孕育着很明晰的犯罪意識，像胸章似的掛在我的胸部內側。

大谷大學的入學考試已迫在眉睫，而我卻只有一面胡亂的揣測老師的心意，一方面又感徬徨無主。老師既不曾說出要取消升學之類的話，也不曾開口督促我用功。不管那一種，我是多麼期待他那決定性的一句話呵！他那似含惡意的緘默，好像把我長期禁錮在拷刑臺上一

般。而我，不知是心虛膽怯，或是潛意識的反抗心理，也不曾探問關於升學的事。對老師，起初我和常人一樣存着莫大的敬愛，繼而，帶着批判的眼光，現在，他看來就像是隻巨大的怪物，找不出「人性」了。我想把他的影子拂開，但它卻像一座奇異的城堡，仍然蟠踞在那兒。

時屆晚秋，有一天本寺被邀去爲某老信徒的葬禮做法事，他家離此約需二小時的火車途程。老師在前一天晚上就交代好他要在清晨五點半動身，同行的還有副司先生。我們這些小徒弟起身後還得灑掃和準備早點，最遲須在四點左右起床。

起身後，副司先生替老師整理行裝，我們則在誦讀朝課的經文。

暗冷的「庫裏」①，不斷地響起吊桶汲水的摩擦聲，全寺的人匆匆忙忙的在洗臉。內院嘹亮的雞鳴聲，劃破晚秋昏暗的拂曉，我們合上法衣的袖口，急忙向客殿的佛壇前奔去。

那是一間寬敞而不睡人的榻榻米房間，在黎明前寒氣的籠罩下，眞有「砭人肌骨」之感。燭臺的火焰搖曳生姿，我們向佛像拜了三拜，隨着鐘聲叩三次頭，這樣反覆做三次。以往，誦讀早經時，我常可從男聲的合唱裏，感受到蓬勃的朝氣，一天中也以朝課的經聲最爲有力，那強勁的聲音，彷彿是從聲帶迸發出來的黑色勁風，能把一夜來的怪誕念頭吹

① 庫裏：佛寺的廚房或住持及其家屬的居室。

拂得乾乾淨淨。我雖不知道自己的情形如何，但一想到我的聲音同樣也能吹散男人的卑汚之氣時，就很奇妙的使我產生一股勇氣。

剛要進「粥座」②，老師出發的時間已到，按寺規，留守的徒弟，都要在門房前列隊送行。天還未大亮，夜空佈滿星星，朦朧的星光下，依稀可見泛白的碎石路一直延伸到「山門」③，櫟樹、梅樹、松樹等的巨大影子，到處蔓延着，樹影交織重疊，佔滿整個地面。我穿着一件有破洞的毛線衣，拂曉的冷氣，一直從肘間沁進來。

送行的儀式都在沉默中進行，我們靜靜的垂下頭，老師也幾乎等於沒回禮，不久，老師和副司「喀達喀達」的木屐聲，漸去漸遠，我們要這樣目送到完全看不到背影爲止，這是佛家的禮節。

行至遠處，我們所能看到的並不是他們的全部背影，而是只有僧衣的白色下襬和白厚襪，有時也會完全消失蹤影，那是被樹叢的影子遮蔽住了，待會兒，白襪白下襬又豁然出現，人影愈去愈遠，但腳步的回音似乎反而越響亮。

我們凝眼目送，直到他倆的身影出了「總門」③完全消失爲止。這一段時間對送行的人

② 山門：佛語，正殿前面的樓門。
③ 總門：佛寺正面的大門。

來說，感到特別的漫長。

這時，我心裏突然產生一股異樣的衝動，好像正有要緊的事要開口，卻期期艾艾說不出來一般，這股衝動在我喉嚨裏燃燒。我渴望還我自由之身！過去，母親希望我繼承住持之職，那是很愚蠢的，升大學的願望也渺不可期。我只希望趕緊從無形中支配我、束縛我的枷鎖中逃遁出來。

我並不是沒有勇氣向老師招供，說出眞相。我在孤獨中活了二十年，招供的後果我很清楚，那根本算不了什麼！我之所以不自動招供，以之和老師的緘默相抗衡，主要是想試驗一下：「罪惡的可能性。」

如果我堅持到底永不懺悔，那麼，即使是小小的罪惡，也就成為可能的了。

但是，當我眼看着老師的白下襯和白襪子，在樹影間隱現，在朦朧的晨曦中遠去之際，我幾乎無法壓抑喉頭所燃起的力量，想追上老師，拖住他的袖子，大聲說出那件事的經過。

這絕不是基於對老師的崇敬，而是他似乎具有一種強力的物理力量。

但是，冥冥中似乎有些什麼東西緊緊扯住我，告訴我說：如果我把眞相招供出來，我這一生最初的小小罪惡不就要破滅瓦解麼？一念及此，我又及時打住這念頭。想着想着，老師的身影已穿過大門，消失在灰濛濛的晨空下。

猛然間，大家都散開，喧嚷着跑進房去。鶴川過來拍拍我的肩膀，我才從恍恍惚惚之中

醒過來，聳聳瘦小難看的肩膀，又回復原來的鎮定矜持。

儘管有如許的曲折，但我已在前面提過，最後我還是進了大谷大學。那天過後不久，老師把我和鶴川叫去，簡單的告訴我們幾句話，說我們可以開始準備升學考試，並說，為了加強課業，可以免除我們的雜務。啊！我真的可以不必懺悔。

我就這樣的進了大學，但這不是意味着一切都了結，老師的態度，仍沒表明任何一件事情，關於寺院繼承人選的問題，令人一點也揣度不到。

大谷大學是我生平第一次接觸思想領域的地方，它讓我得以自由自在的選擇和鑽研思想問題，可說是我一生的轉捩點。

寬久五年（距今約三百年），筑紫觀世音寺④的大學宿舍遷移到京都的枳殼邸⑤之內來，這就是大谷大學的前身。本來一直都是大谷派本願寺⑥弟子的修道院，直到本願寺第十五世常如宗主的時候，浪華的門徒高木宗賢捐出錢財，選擇洛北烏丸頭的這塊地皮，興建校舍。

④ 筑紫觀世音寺：位於福岡縣筑紫郡太宰府町太宰府址之東，屬於天台寺，肇建於天智天皇時代，與奈良的東大寺，下野國的藥師寺，合稱「三大戒壇」。

⑤ 枳殼邸：位於京都市下京區東六條玉水町，是東本願寺的別邸，以庭園之美馳名。

本校計佔地一萬二千七百坪，若以大學校而論，並不算大學校，但卻有其重要地位。除大谷派外，各宗各派的青年都來此學習，研修佛教哲學的基本知識。

古老的磚門，隔着運動場和電車鐵道與聳立西空的比叡山緊鄰相對。一進校門，就有一條砂石路直通本校正樓，正樓是古老沉鬱的磚樓，樓門屋頂上，矗立一座青銅樓架，說它是鐘樓卻看不到鐘．；說它是時鐘臺，又沒擺時鐘。從下往上看，那座樓架，在小小的避雷針底下，猶如把青空剪成中空的方形窗戶。

樓門旁邊有一棵老菩提樹，那莊嚴的葉叢，一受陽光映照就泛出青銅色。校舍都是在正樓左右增建再增建起來的，不但零亂無章，並且大多為木造平房。同時，因為學校禁止穿鞋子，房與房之間都是地板走廊貫串起來的。這一串地板，校方好像是在偶爾想起來的時候，才會加以修補，有的已顯得破舊不堪，木板的顏色也很雜亂，從校這一邊走到盡頭時，可發現從最新鮮到最陳舊的各種濃淡不一的木板色澤。

和所有的新生一樣，我每天雖懷着新奇興奮的心情去上課，但內心卻有茫然惆悵之感。

⑥ 大谷派本願寺：即東本願寺，為本派本願寺（西本願寺）之對稱，位於京都市下京區烏丸七條。

我的朋友只有鶴川一個，聊天的對象也是侷限於他。鶴川似乎也感到長此以往，未免大失我們特意來到這新環境的本意，於是便相約每當休息時間時，各自去開拓新朋友。但由於口吃的毛病，我始終鼓不起勇氣來，隨着鶴川朋友的增加，我反而愈來愈孤獨了。

大學預科一年級的課程計有：修身、國語、漢文、華語、英語、歷史、佛典、理則學、數學、體育等十科，理則學這科一開始就使我感到頭痛，有一天，上完這節課後，剛好是中午休息時間，我打算向一位早就引起我注意的同學，請教幾個問題。

這個同學經常獨自跑到後院的花園旁邊吃中飯，似乎變成一種儀式，由於他這種不近人情的做法，大家對他也敬而遠之，他呢？也始終不跟同學交談，好像有意拒絕任何友誼。

我知道他名叫柏木，他最明顯的特徵是那一雙彎得非常厲害的「八字腳」，大有舉步維艱之勢，不論何時都好像是在泥濘地行走，一隻腳好不容易從泥濘中拔出，另一隻腳又陷進去，全身搖晃擺動，猶如一種激烈的舞蹈，總之，和常人大異其趣。

我一開始就注意柏木這個人，不是沒有原因的，他的缺陷使我安心，除了同病相憐之外，似乎還有一種心靈上的默契。

柏木坐在後院的紫苜蓿草坪上吃便當，這塊草坪正對着專供練習空手道和乒乓球用的房子。旁邊有二、三層放盆花用的棚臺，也有瓦礫堆以及種着百合花和櫻草的花圃。

坐在苜蓿草坪上大概很舒服寫意，陽光照射在柔軟的葉子上，細碎的葉影在地面蕩漾，

整個地帶看起來像是離地漂浮着。坐在那裏的柏木，看來和一般同學並無二致，看不到他走路時的怪姿勢，蒼白的臉上，似乎還具有一種冷峻的美。生理殘缺者和美女一樣，都具有不可抗拒的魅力，他們都很厭煩老是被人家盯着，因此一輩子都過着被追逐的生活。當然，最後仍是追逐者獲勝。柏木垂着頭合上眼瞼吃便當，但我覺得他的眼睛彷彿已看透周遭的世界。

他在春陽百花之下顯得怡然自得，這個印象深深打動我，照他的表情看來，他一點也不為自己的缺陷感到自卑和羞慚。無疑，他必定很堅強務實，恐怕連陽光也無法滲進他堅硬的皮膚裏。

他就這樣專心一意的吃着那難以下嚥的便當，便當的菜肴質量都很差勁，大致和我所帶的相差無幾。昭和二十二年仍是沒有黑市貨就無法攝取營養的時代。

我持着筆記簿和便當走到他的身側，我的影子罩住柏木的便當，他若有所覺的仰起頭，瞟了我一眼，又低下頭，像蠶啃蝕桑葉似的繼續單調的咀嚼下去。

「對不起，我想向你請教剛才上課不瞭解的地方。」

我結結巴巴的用標準國語說着。身為大學生，我認為該用標準國語才對。

「說什麼啊？我聽不清楚，說話那麼結巴。」

我的臉脹紅了。他舐了舐筷子尖端，滔滔不絕地說道：

「你叫做溝口吧！我很清楚你為什麼會來找我搭訕。你是想找個和你一樣生理有缺陷的

金閣寺／120

朋友吧！你把自己的口吃看得太嚴重，也未免太過高抬自己了，所以才會把口吃看得那麼嚴重，是吧！」

後來，當我知道他也是臨濟宗的禪家子弟時，才明白他最初的那次對答，多少是有意炫露他的禪家氣質。同時，我也不否認當時給我的印象是非常強烈的。

「哈哈！口吃！」柏木對着答不出話的我，似乎很感興趣，他繼續說：「你終於找到一個有缺陷的對手啦！可以安下心了吧！人，大概就是這樣去互相尋求搭檔的吧！這些都不談了，喂！你還是童貞嗎？」

我淡淡的點點頭。柏木詢問的口吻好像是醫生，使我覺得為自家身體起見還是不說謊為妙。

「嗯！我猜想你大概也是童貞，女人看不上眼，沒有嫖妓的勇氣，一點也不光采的童貞。但，如果你想找我做個『童貞朋友』的話，那就找錯人啦！我把我失去童貞的經過，告訴給你聽聽吧！」

柏木不待我回答，就一五一十的詳述出來。

　　⋯⋯⋯⋯⋯⋯⋯⋯

我是三之宮市近郊一家佛寺的子弟，天生就是八字腳。我這樣毫不隱諱的向你剖白，你

也許會以為我是不管碰到什麼對象，就滔滔不絕的述說身世的可悲變態者，其實不然，平常我並不會隨便對人談這些話。不怕你笑話，我也是在一開始就把你當做傾訴的對象。我的直覺告訴我，我所經歷過的事情，對你應是最有價值的，你如能照我所走的路子去做，對你可能是最佳的途徑。宗教家就是這樣的嗅出他的信徒，酒鬼也是這樣的嗅出他的同伴，此中道理相信你也很清楚。

是的，我對自己的存在條件也不無自卑之感，我自認很難適應基體生活，該怨尤的話，可怨怨的事情多着呢！我的父母應該在我幼小時給我延醫施行矯正手術的，當然現在已嫌太遲，但我對父母親已經不在乎了，也懶得去怨怨他們。

我確信不會有女孩子愛上我的，唯其自信甚深，倒也能心平氣和，這種心理大概你也懂。

這種確信，與否定自己的存在，是兩回事。為什麼呢？如果以我這模樣而相信會被女人愛上的話，那麼單憑這一點，我就是否定自己的存在了。我很知道，「正確判斷現實的勇氣」與「和所下判斷戰鬥的勇氣」，是很容易勾通的，因此，我感到我時時刻刻都在戰鬥中。

我就是這種人，所以當然不會像一般朋友那樣，讓妓女來奪取我的童貞。因為妓女接客根本不是基於愛情，老人也好，乞丐也好，瞎子也好，美男子也好，不明內情的話瘋病患者也好，都是她們接客的對象。若是普通人或可安於這種平等性，去買他生平中的第一個女人，但我可不領教這種平等性，我認為，如果我和一般肢體健全的男人一樣，以同等資格被

她們接待，那是令我無法忍受的事，也是一種嚴重的自我冒瀆。如果我的八字腳的特徵，被忽略、被漠視，那就等於抹殺我的存在。就是說我也和你一樣已被一種恐懼感所俘虜。所以，要瞭解我整個的特性，就得下比一般人多數倍的工夫。我想，人生是非那樣不可的。

只要世界或我們的任何一方有了變化，那麼，我們和世界所處的對立狀態，以及因之而產生的恐懼和不滿，便應該可以消除，但我不希望變化，也不想做這種毫無道理的夢想。但是，世界若變化，我就不能存在，我若變化，世界就不存在，這種靠理論推想而來的信心，反而像是一種妥協，一種融和。因為只有認定沒有人會愛上我，才得以和世界共存，所以，殘缺者最後所陷進的圈套，並不是對立狀態的解消，而是完全承認對立狀態的形式。

這時，正值青春期的我，卻發生一件令人難以相信的事情。一個信徒的女兒，在一個偶然的機會向我表白她的愛意，她是神戶女中出身，以貌美聞名的富家女。當時，我真不敢相信自己的耳朵。

由於我先天上的缺陷，我很擅長洞察人們的心理，我知道她不會只為同情心而愛我，因此我也不會輕易地接受這種愛情。據我推測，她的愛情的出發點是由於她異於常人的自尊心，她很知道「美人」的價值所在，她不能忍受太有自信心的求愛者，她的自尊無法和求愛者的傲慢一起放在天秤上，愈是所謂門當戶對的良緣，她愈覺得討厭。於是，愛情上所有的均衡，她都狂傲的摒退了（這一點她是誠實的），所以她才看上了我。

你道我當時怎麼回答的？也許你會覺得好笑，我告訴她說，「我不愛妳！」我的回覆率直，沒有絲毫矯情，其實也沒有其他更適當的答話了。以我的境遇而言，如果對於女人的示愛，受寵若驚之餘而答說：「我也愛妳！」這就未免太滑稽也近乎悲劇了。具有滑稽外形的男人，他能夠很聰明的避開所看到的錯誤的悲劇，如果我能預見悲劇的發生，別人就無法安心的與我交往。為了不刺傷別人的心，不折磨自己，我乾脆推卻說：「我不愛妳！」

但她並不因而退縮，反說我的回答是違心之論。嗣後，她在不傷我自尊心的原則下，處心積慮的想說服我，對她來說，竟有男人不愛她，恐怕大出她的意料，若是有，也是出於偽裝，她就這樣把我精密分析一番，最後，認定我老早就愛上她。她是聰明的，假定她是愛我的話，她知道碰上無從着手的對象，更會引發我的怒火；若說因我的品格氣質而愛我，我會更發火。她把若說我的八字腳美麗，她知道把我並不美的臉孔說成英俊無比，會惹我生氣；這些都斟酌顧慮到了，所以，什麼都不談，只是不斷地說：「我愛你！」這樣一來，幾乎也使我怦然心動。

這種不合常理的愛情，我是無法接受的，當然，其結果難免會使我的慾望逐漸強烈起來，但這並不是要和她結合的慾望。如果這女孩子摒棄所有的人而唯獨愛上我，那麼一定是因我有些什麼與眾不同之處，而我的與眾不同只有這雙八字腳而已，所以，她雖沒說出口，但我可確定她是愛上我的八字腳。若是其他的特徵，那還有話說，這種愛情，在我想起來根本是

不可能的。若是承認我除了「八字腳」以外，還有我的獨特所在，還有我的存在理由，那麼我也會承認這些事，甚至會承認別人存在的理由，進而承認被包圍在世界之中的自己。我們不可能相愛，她愛我是錯覺，我愛她也沒有好下場。因此，我反覆告訴她：「我不愛妳！」怪的是，我愈是說不愛她，她卻愈深陷於愛我的錯覺中。有一天晚上，甚至把身子投到我的懷中來，她的身體美得令人暈眩，但我竟成性無能者。

這一次大失敗，簡單地解決一切問題，她認為是證實了我的確不愛她，於是離我而去。

我雖感到羞恥，但和八字腳相比，任何羞恥都微不足道了。使我感到狼狽的倒是，那時我發覺出我所以會「性無能」的原因，在那場合，一想到我的八字腳要觸摸到那美麗勻稱的雙腿，因此就「不能」了，這一發現，使我所確信不被人愛而產生的平和感覺，徹底崩潰了。

那時候，我心理產生不太正經的喜悅，想靠着性慾的實際行動，來證實愛的不可能，但肉體卻背叛它，因我本來想以精神做的事情，竟用肉體來演出。我碰到矛盾。不可諱言的，我雖是確信不會被人所愛，但仍時時幻想着愛情，結果，只有以性慾來替愛情才會甘心。然而，我終於明白，性慾是在要求忘卻我的存在條件，要我放棄不被愛的信念。因為我以前相信「性慾」這東西是比什麼都更明晰，所以我始終不曾幻想過需要它。

從這時候起，我變得特別關心肉體了，但是我無法使自己的慾望實現，只有徒然耽於幻想，好像風一般，對方看不見，只有自己看得清，輕飄飄地接近對方的身體，把對方周身上

下遍撫無餘，甚至還滲進對方的內部去。……一般人談起肉體的自覺時，都會想像到它是一種具有質量的不透明體，是實實在在的東西。我則不然，當我完成肉體或慾望的滿足時，總覺得像風一樣，是透明的、看不到的東西。

但突然間，「八字腳」又會出來糾正我的想法，只有這傢伙絕不透明……與其說它是「腳」，還不如說它是一種頑固的精神，更為恰當，它比起肉體，更是不折不扣的「物體」。

一般人總以為不照鏡子就看不到自己，但殘缺者的鼻端時時刻刻都掛着鏡子，二十四小時中，把自己全身都映現出來，根本不可能忘卻。所以，對我來說，世間所謂的「不安」之類的事，簡直類似兒戲，是司空見慣的事。我沒有不安，就這樣的存在着，如同太陽、地球或美麗的鳥、醜惡的鱷魚等的存在那樣確切。世界像墓碑一樣不動搖。

沒有任何不安，也沒有任何扶持我的力量，我過着獨創的生存方式。我們因何而生？這些問題，常使人感到不安，甚至走向自殺之路。我則沒有這些念頭，「八字腳」是我生存的條件，也是生存的理由、目的與理想……。因為那就是生命的本身，那是自我的存在，這在我已很足夠了。一般人的不安，大概是由於感到自己「不十分存在」的奢望而產生的不滿，你說對嗎？

我們村裏有一位老寡婦，年紀大概有六十歲，也許更多。她亡父的忌辰那天，我代替父親到她家去誦經。佛像前只有老寡婦和我，沒有任何親戚。那時正是夏天，誦完經，在客廳

金閣寺／126

奉茶時，我便囑託她讓我洗個澡。老婦人在我赤裸的背上給我沖水，當她憐憫地注視我的腳時，我浮起了某種企圖。

回到先前的房間後，我一邊擦拭身體，一邊一本正經的開始講述一段有關我的故事。我說：當我出世時，佛祖在母親的夢中現身，並告訴她，此子成人後，如有女人虔誠的對他的雙腳膜拜，必能得極樂永生。宗教信仰極深的這位寡婦，手指捻着唸珠，一直凝注我的眼睛諦聽。接着我隨隨便便地誦起經來，然後把掛着唸珠的手在胸前合掌，就這樣光着身體像死屍一般的仰臥地上，閉上眼繼續誦經。

我心裏直想噴笑出來，你該可想像得到，我是如何的壓抑笑聲。那時我心裏沒有其他幻想，只知道老婦人一邊誦經，一邊頻向我的腳叩拜。想起這雙被人膜拜的腳，心田就幾乎被那份滑稽感窒息住，腦海裏所想到的、所看到的都是八字腳奇怪又醜惡的形狀。眞是荒唐的鬧劇！尤其，當老婦人叩頭時，髮絲觸到我的腳底，引起酥癢之感，愈發使我覺得好笑。

自從我上次觸到那富家女的美腿而「性無能」之後，我對「慾望」似乎有了誤解。而在這個時候，在這個醜惡的一個禮拜以來，我意識到自己的「慾望」此時又昂奮起來，在這種毫無虛假的情況下，沒有任何綺念的情形下。

我突然站起身撞倒老婦人，她似乎連感到驚愕的空暇都沒有，就那樣倒在地上，一直閉着眼睛繼續誦經。

那時候她所誦的大悲心陀羅尼⑦的一節經文，我仍可記得清清楚楚。

經文如下：伊醯伊醯。室那室那。阿羅嘇。佛囉舍利。罰沙罰嘇。佛囉舍耶。

你當也知道，如解釋起來它的意思這樣的：「敬召請，敬召請，消除貪瞋痴三毒⑧，守護清淨無垢的本體。」

我的眼前是：六十幾歲的女人沒有化粧而且是被太陽晒黑的臉龐，但我的昂奮仍未因此中斷。接着是鬧劇的最高潮，我不知不覺的被誘導進去。⋯⋯

不，我不能用「不知不覺」之類那麼文雅的詞彙，實際上我一切都看到了，每個角落的特色，都看得很清晰，而且是在昏暗之中。

老寡婦滿布皺紋的臉頰，既不漂亮也不神聖，但在我內心什麼都不幻想的狀態下，那種老醜，彷彿給予我不斷的確證。正如有人說過，不管任何美女的容顏，如果在毫無綺念的情形下去看，和這老太婆的臉孔又有什麼不同？我的八字腳，她的臉容⋯⋯哦！總之，我就是看了這些「實相」才支撐住我肉體的昂奮，這是我生平第一次以平和的心情，相信自己的慾

⑦　大悲心陀羅尼：佛經名，《千手千眼觀世音菩薩廣大圓滿無礙大悲心陀羅尼經》之略名，稱《千手經》。所以陀羅尼，是以梵音誦讀經文之謂，佛家人稱，誦讀它，可積各種功德。

⑧　貪瞋痴三毒：佛教中所謂毒蝕人類善根的三種煩惱，即貪慾、瞋恚、愚痴三者。

望，我發現此中的關鍵，不在如何縮短我與對象之間的距離的問題，而是應如何與對象保持距離的問題。

在毫無不安的心境下，我發明了一個殘廢者的性愛邏輯學，這種邏輯和人們所謂「沈溺」相類似。由類似風或像「隱身衣」一般的慾望而達成的結合，它對我而言，只是一種夢幻，我不但想看，還得把周遭看個透徹。那時候，我的八字腳，我的女人，都抛到世界之外了。八字腳也罷，女人也罷，都和我保持相等的距離。實相擺在那兒，慾望不過是假相而已，我就這樣一邊在假相中浮沉翻滾，一邊朝着所看到的實相射精了。⋯⋯慾望無限亢奮，因爲那雙不相牴觸，也不相結合，就那樣一齊把她們投擲到世界之外。我的八字腳和我的女人，絕美麗的腳和我的八字腳，已經永遠不會相碰觸。

我的想法是不是很難理解？有沒有說明的必要？但至少你會瞭解自那以後，我已能心平氣和的相信「不可能得到愛情」。沒有不安，也沒有愛情，世界永遠在停止的狀態。這裏的所謂世界，不必我來特別註明它是「我們的世界」吧？如此這般，我能夠把世間關於愛情的迷惘，用一句簡單的話下出它的定義來⋯它就是假相和實相結合所產生的迷惘。──旋即，我又發現我的「絕不會被愛」的信念，就是人類存在的基本狀態。這就是我失去童貞的經過。

柏木的故事說完了。

我緩緩的舒了一口氣。幾許強烈的感觸襲來，我被一些從未想過的念頭所苦惱，久久仍不能蘇醒過來。柏木講完後沒多久，周遭的春陽在我身邊復甦，明亮的苜蓿草地閃閃生輝，後邊籃球場也開始傳來嘈雜的叫囂聲。雖然同是春天的中午，但我覺得一切的意義業已完全改變。

我不能始終保持緘默，也找些話來湊湊興，所以結結巴巴的接上很笨拙的話題：

「因此，那以後你就成孤獨的人啦？」

柏木神情冷漠，裝着沒聽清楚的樣子，要我再說一遍。這次他的答話稍帶點親切。

「孤獨？為什麼會孤獨？以後的情形，慢慢你就會明白的。」

上課鈴聲響了，我正想起身離去，坐在地上的柏木卻緊緊地扯住我的衣袖。我的制服是臨濟院的學生服更換鈕扣修改而成，布料已經很舊，好幾處都補釘過，加之，我的身材瘦小，更顯出一副寒酸相。

「這一節是漢文課，太枯燥無味了，我們還是到那邊散散步吧！」

說着，柏木費很大的勁兒才站起來，好像把剛剛分解得零零散散的身體，好不容易才再度組合起來一般，那姿態，令人想起電影中所看到的駱駝的起坐。

以往，我不曾逃過課，但為想對柏木有更多的瞭解，我不願失去這個機會。我們一起往校門走去。

出校門時，柏木那種非常獨特的走法，突然引起我的注意，使我昇起一種近乎羞恥的感覺。

真奇怪！我竟也會和一般人一樣，覺得和柏木同行是可恥的事情。

柏木使我能夠確實瞭解我的自卑羞怯的所在，同時，也促使我面對人生⋯⋯他的話語，把我所有的害羞心理和邪惡心地，都陶冶成一種新鮮的東西。也許是由於這些原因的驅使吧！

當我們踏着碎石路，走出紅磚大門，看到對面的比叡山正在春陽的滋潤中，清新明燦，好像是今天第一次才看到的山。它也和我周遭的事事物物一樣，以嶄新的意義和姿態，再度出現。比叡山的山頂雖是突兀高聳，但山麓向左右延伸，廣無邊際，恰如一個主題的餘韻，山腹下一正不停的響着，無限的在擴張着。矮屋櫛比的山麓下，呈現濃淡不同的山巒翳影，山腹下一片暗藍，顯得格外鮮明。

大谷大學校門前，行人稀少，車輛也不多，只有京都站到烏丸車庫的這一條路線上，偶爾傳來電車的鳴聲。馬路對面是本校運動場的古老門柱，和這邊的正門相對屹立，左邊是一排發出嫩葉的銀杏。

「到運動場那邊走走吧！」

柏木說着，便領先跨過電車道。他全身劇烈的搖擺，像水車似的狂奔着，越過這條車輛極少的車道。

運動場佔地很廣。遠處有幾組學生在玩棒球，這邊有五六個人在練習賽跑，他們大概也

是沒有課或逃課的學生。戰爭結束才兩年，這些青年又打算再去耗費精力了。我不禁聯想起寺院裏那貧乏得可憐的三餐。

我們在一塊已快要腐朽的滾動圓木上坐下，漫無目的的眺望那些忽遠忽近的賽跑者。逃課時間就像剛做好的襯衣給予皮膚的刺激一樣，可從周圍的日照或微風的飄動中感觸出來。賽跑的同學那氣喘吁吁的聲音徐徐逼近，隨着疲勞的增加腳步聲也漸零亂，最後遺留下飛揚的塵埃，遠去了。

「真是大傻瓜啊！」柏木毫不留情的大肆抨擊道：「這種狼狽相到底有什麼意思！哦！這些傢伙是表示他們身體健壯？在人家面前賣弄健康又有什麼價值？」

「每個角落都提倡運動，這正是世紀末的預兆。應該公開提倡的卻一點都不公開。像死刑之類就應該公然提倡，為什麼不把死刑公開呢？」他像夢囈似地繼續說道：「你不覺得戰時秩序的安寧是由於公開顯示『人的橫死』而獲得保全嗎？有人說，空襲時收拾屍體的人，很多都露出溫和、快樂的神情，死刑之所以不被公開，就是因為大家認為那樣會使人心殺伐。

這是什麼鬼話嘛！」

「其實，當我們看到人類的苦悶、鮮血和臨終前的呻吟時，才會使我們的心靈澄淨、平和、細緻，絕不至於會使我們變成暴虐、殺伐的。你不覺得嗎？在這種暖和的春天下午，在這平整的草地上，恍恍惚惚的眺望葉隙下的陽光，這一剎那間，才會使我們突然變得殘虐。」

「世界上所有的不幸，以及歷史上所有的悲劇，都是這樣產生的。但是光天化日之下，人類血漬斑斑而死的姿態，會給我們的惡夢罩上清晰的輪廓，終於把惡夢物質化。惡夢不再是我們的苦惱，只不過是別人強烈的肉體痛苦而已，但別人的痛苦我們是感覺不到的。唉！你說該如何拯救呢？」

雖然他這血腥的論調，也非常具有吸引力，但我更想聽聽有關他失去童貞後的一切遭遇，我希望能從他那兒啓導我的人生，因此，在話裏我向他暗示有關這方面的問題。

「哦！女人的問題嗎？我最近似乎可以憑第六感判斷出，哪一類型的女人會喜歡八字腳的男性，那是蘊藏在她們心中的一種怪嗜好、一種幻想，甚至可能帶進墳墓中去。對啦！鑑別這類女人的方法是⋯⋯她們大體都是絕世的美女，鼻子尖挺而冷肅，但嘴角帶着幾分春意……。」

這時候，有個女孩子從對面走過來。

第五章

我們的運動場外側，有一條與住宅區緊鄰的馬路，路面約比運動場低二尺。那個女孩子就是從那邊走過來的。

她從一幢寬宏的西班牙式住宅的側門走出來。這幢房子有兩個煙囪，玻璃窗是斜格子的，屋頂上有寬敞的玻璃溫室，給人以容易破壞的印象。馬路和運動場的交界處架一道很高的鐵絲網，大概是因此地住民的抗議才架設的。

我們就在鐵絲網邊。我偷瞥那女孩一眼，不禁大感驚奇，她的臉龐，她的氣質，正如柏木所告訴我的「喜歡八字腳的女人」的相貌一模一樣。但稍後再加細想，又覺得我的「驚奇」未免也太傻。也許柏木早就見過她，是他朝思暮想的女孩子。

我們坐在那裏等着。春陽普照，對面有青翠黛綠的比叡山，這邊有逐漸走近的少女。我則仍在回味剛才柏木的那番矯奇的論調。他說，他的八字腳和那女友，是實相世界的點的存在，有如兩個星球，永遠不會相碰，他本身則一方面被深埋在假相的世界裏，一方面達成慾望。這時，雲朵橫過太陽，我和柏木都在一層淡淡陰影的籠罩下，這一瞬間，我們的世界似

乎顯露出假相的姿態了，一切都是縹縹緲緲不可捉摸，連我自身的存在也懷疑起來。只有對面比叡山黛綠的山巒和徐步而來氣質高雅的少女，是確實存在的東西，在實相世界裏閃閃輝映。

女人的確走來了。但是時間的推移，卻令人愈來愈激起失望的感覺，在她漸漸接近的同時，那毫無關聯的陌生人的面貌，也隨之逐漸鮮明起來。

柏木站起身，壓低聲音在我耳邊說道：

「照我的話去做！走吧！」

我只得照做。我們沿着距馬路約二尺高的石牆和那女孩同方向而行。

「從那兒跳下去！」

柏木用指尖在我背後按了一把，石牆只兩尺高，實在算不了什麼，我便跨下身跳到馬路上，但八字腳的柏木，卻發出淒厲的叫聲，跌在我的身旁，當然他是因受傷才跌倒的。

只見他匍匐在地上，黑色制服的背脊急劇的起伏，這姿勢，令人看不出那是一個人，而像一個黑大的污點，像雨後路面上的一攤混濁積水。

柏木剛好摔倒在那女孩的正前方，她不得不停下腳步，我屈下膝蓋準備扶起柏木，這時，我彷彿看到有爲子月光下的面影。

我看到她那冷冽而高挺的鼻子、明媚的眼睛、帶俏的嘴角，刹那間，幻影又告消失。這位二十歲不到的少女，以輕蔑的眼神看着我，好像要走過去

的樣子。

柏木比我更敏感，也察覺到她的意向。他痛呼出聲，那淒厲的呼聲，在中午闃靜的住宅區迴蕩着。

「好狠的心腸！爲了妳才使我變成這副模樣，難道妳就這樣丟下不管了？」

她惶惑的回過身，伸出細瘦的指尖，撫摸失去血色的臉頰。好半晌才問我……

「怎麼辦才好呢？」

已經仰起頭的柏木，一直凝視着那少女，字字清晰的答道……

「妳家裏難道沒有藥水嗎？」

她沉默好一會，便轉身走回去。我俯身扶起柏木，剛扶起來的時候，很吃力、很沉重，但很奇怪，當他靠着我的肩膀開始步行時，身體卻又顯得輕飄飄的……。

我擁着柏木，走到那幢西班牙式洋房的側門，當前導的少女正要進門時，我突然靈機一動，匆匆抛下柏木，往後逃走，連折回學校的念頭都來不及轉，一直在靜寂的馬路奔跑，經過街道的藥鋪、餅乾店、電器行，眼前彷彿有紫色或紅色的東西在晃動，我想大概那時正經過天理敎弘德分敎會的前面，它的黑牆上繪着梅花的燈籠，大門前也掛着畫上梅花的紫色布幔。

就這樣一直向前奔馳，不知不覺到達烏丸車庫前的車站，倉皇中跳上電車，連車子是開

第五章╱
137

到哪裏的，我都沒弄清楚。等到車子徐徐發動時，才知道是開往金閣寺的，我鬆了一口大氣，掌心也濡滿汗漬。

雖不是星期假日，但因正值觀光季節，金閣寺的遊客，熙來攘往，爲數也相當可觀。當我撥開人羣，匆促到達金閣寺前時，老管理員驚異的看着我。

這時，我是在塵埃飛揚和醜陋羣眾包圍下的春之金閣前。在管理員的吆喝聲中，金閣的美似乎隱蔽了一大半，顯得平淡無奇，只有池面的投影仍清澈無比。但驟然一看，很像「聖眾來迎圖」①中被諸菩薩包圍住的如來佛；飛揚的雲塵如同包圍諸菩薩的雲彩；金閣在塵埃中隱隱約約的景色，猶似古老褪色的圖畫。此時的混雜和喧囂，似乎也滲進纖細的木柱裏，透過小小的究竟頂以及屋頂上的鳳凰，漸次向靑空擴散。這建築物像是坐鎮在這兒指揮統御一切。周遭的喧囂愈激烈，西臨漱淸池、二樓頂着突然變細的究竟頂的金閣，這座不均勻的纖細建築物，便愈能發揮化濁爲淸的濾過作用。人羣的私語或叫囂，不爲金閣所擯拒，照樣滲進中空的柱子裏，不久便把它們過濾成一種靜寂、一種澄明。而金閣也就像池面的投影一般，它早已屹立於地面上。

①　聖眾來迎圖：聖眾是指諸菩薩。如來佛爲了挽救眾生而降臨凡界時，被諸菩薩迎接包圍的佛畫。

我的心境逐漸平和，惶惑之感減退了，在我而言，「美」之爲物就必須這樣，它必要遮蔽人生的障礙物，保護我的人生。我幾乎向上蒼祈禱道：

「如果我的人生像柏木那樣子的話，我實在無法忍受。請保佑我吧！」

柏木所暗示，並在我面前所演出的人生裏，生存和破滅的意義並無軒輊。那種人生，既欠缺自然性，也缺乏像金閣一般的構造美，只是一種痛苦的痙攣而已。雖然我承認它深深的把我吸引住，並由此而奠定我一生的方向，但卻必須先在充滿荆棘的生存破片中弄得雙手鮮血淋漓，這事實令我感到恐懼。在柏木眼中，理智和本能都一視同仁，同樣輕蔑它們，他的生存像一個奇形怪狀的球體，到處滾動，想要衝破現實的牆壁，那實在算不了是一種行爲。

要之，他所暗示的人生，是以假想的未知來擊破欺瞞我們的現實，再來一次清掃世界，使之不含絲毫的未知，眞是危險的鬧劇！

我所以對他下這樣的評論，是因爲後來我在他住宿處，曾看到一張如下的廣告畫。那是日本旅行協會印製的富士山風景圖，在矗立碧空白雪皚皚的山頂上，橫印着幾個字：「未知的世界在向你招喚！」柏木用紅筆狠狠地在上面劃又抹消，並在旁邊寫上有如八字腳步行時龍飛鳳舞的字跡：「未知的人生令人無法忍受！」

第二天，我懷着擔心柏木傷勢的心情下到校上課。當時，我所以拋下他逃回來，說來也

是我對他友情彌篤的表示，我並不覺得內疚，但如果今天不見他的影子，就難免令我不安了。

還好，快要上課時，他仍和往常一樣一搖一晃地走進教室來。

一等到下課休息，我急速跑過去抓住柏木的手腕，這種愉快的舉動，在我可說難得一見。

他歪歪嘴角笑了笑，兩人相偕到走廊。

「你的傷勢不要緊吧！」

「受傷？」柏木帶着憐憫的笑意看着我。「我什麼時候受傷了？你怎麼搞的，大概是做夢時夢到的吧！」

我一時爲之語塞，柏木讓我焦急尷尬一陣子，才說出底細。

「那是假裝的呀！我曾練習過好幾次那樣子摔下去，看起來似乎很嚴重，其實全屬做作，倒是那小姐不理不睬的就想走過去，頗出我的意料。但你等着瞧吧！那女孩已經對我非常傾心了，不，應該說她很欣賞我的八字腳，那女娃兒還親自爲我擦碘酒呢！」

他把褲管拉起，露出染成淡黃色的小腿。

這時，我已能看穿他的這一番詐術，他故意摔倒，是爲引起女孩子的注意，也正是爲隱藏他的八字腳。不過，我的這種揣測並不是對他有所輕蔑，反而增加親切感。我覺得他的哲學愈是充滿詐術，愈能證實他對人生的誠實程度。

鶴川對於我和柏木的交往，並不表贊同，曾一再向我忠告。我不獨覺得不耐煩，還跟他

爭辯說，以他的條件，大可找到好朋友，而我和柏木正好是同病相憐的一對。那時，鶴川的眼中浮起莫可名狀的悲傷神色。後來，當我回想起這段往事時，心頭便感愧疚不已。

五月。柏木約我到嵐山遊玩，為避免在假日時和人羣爭擠，他計畫請一天假程前往。真是怪人怪癖！他還說，如果是大晴天出遊就作罷，若是陰鬱天氣才要去。屆時，他將邀請那位住西班牙式洋房的千金，並安排由他房東的女兒做我的遊伴。

我們相約在京福線的北野電車站會合，那天，也正巧正是沉鬱鬱的陰天。五月裏難得有這種天氣。

鶴川的家好像發生什麼事，請一星期假回東京去了。往常，我們是一起去上課的，這一來，我就不必為我的偷溜找藉口向他解釋，可免於發窘，雖然他絕不會把我的事情傳揚出去。對我而言，這次旅遊的回憶是苦澀的。一行雖都是年輕人，然而青春期所特有的暗淡、焦躁、不安和虛無感，好像把這一整天都塗滿灰色。柏木大概早就洞悉這一切，所以才故意選上那種陰沉沉的天氣吧！

那天吹西南風，風勢忽強忽弱，飄來陣陣不安的微風。天空灰暗，但太陽的位置仍依稀可辨，一部分雲朵，散發出朦朧的白色光輝，那白光即使很模糊，也可從雲層深處找出太陽的位置來，但立刻又被淡黑的烏雲融化了。

柏木的話確不虛假，他眞的在兩個少女的簇擁下，在售票口出現了。其中一位，鼻子高挺而冷肅，嘴角帶俏，身穿舶來品布料洋裝，肩掛水壺，眞的是那位美麗的少女。她的前面是稍顯肥胖的房東小姐，不論穿着或容貌都遠較她遜色，只有那小小的下巴和緊閉的嘴唇，還帶有幾分少女的韻味。

在出發的車廂內，就已失去遊山該有的愉快氣氛，柏木和那位小姐一開始便不停的口角，內容聽不太淸楚，只見那小姐似乎委屈氣憤得不時咬緊嘴唇，好像在忍住眼淚。那位房東小姐對這一切也不聞不問，儘自低哼着流行歌曲。突然，她轉頭對我說道：

「我家附近，新來一位非常漂亮的插花老師，前幾天她告訴我一則很哀感頑豔的羅曼史。

在戰亂時，這位老師有了愛人，是位陸軍士官，他在赴前線的前夕，在南禪寺作短暫的訣別聚首。他們的相愛還未得雙親同意，但女方已有身孕，更不幸的是嬰兒因難產而死，那位士官在哀痛之餘，要求她在這生離死別之前，喝她的奶水，讓她權充母親。因爲時間已很迫促，只好當場在淡茶裏擠下奶給他喝。一個月後，她的愛人便爲國捐軀了。從此，這位插花老師，堅守志節，誓不改嫁。她還很年輕、漂亮呢！」

我不禁懷疑我的耳朵。戰爭末期我和鶴川從南禪寺山門所看到的令人難以置信的情景，現在謎底雖已揭曉，我不想把當時所見告訴她，生恐說出後會破壞那份神秘感，現在謎底雖已又在腦海中浮現。

經揭開，不說出來反而更增一層神秘感。

那時，電車正駛經鳴瀧的大竹林旁邊。時值五月，正是竹子凋落的季節，竹葉一片枯黃，微風吹拂，竹梢枯葉紛紛飄落，密集成堆，但竹根仍是靜悄悄的屹立，粗大的竹幹在叢林深處縱橫錯雜的交叉着，只有鐵道近旁的竹子，在電車急馳而過時，才會彎彎曲曲的搖擺，其中有一株嬌嫩的竹子給我的印象特別深，它彎曲時的婀娜多姿，一直遺留在我的眼簾，久久才遠去、消失。

我們一行到了嵐山，先抵渡月橋畔，參拜一向被人所疏忽的「小督局娘②之墓」。

源仲國太郎奉皇上敕令，在仲秋月夜尋訪因懾於平清盛之威而隱身嵯峨野的局娘，他是循着隱約傳來的琴聲，才找到局娘的隱住地。那支曲子名為《想夫戀》③，現在流行的歌謠

② 小督局娘：中納言藤原成範之女，高倉天皇的愛姬。由建札門院之推荐進入內宮，後因受平清盛的輕蔑而歸隱於嵯峨野。後來，源仲國奉皇帝密令迎回宮中，但又被平清盛獲知而被捕，貶在庵中為尼姑。

③ 平清盛（一一一八～一一八一）：平安末期伊勢平氏手下大將。在保元、平治之亂中，因摧毀源氏之勢力而崛起。累官至太政大臣，家族子弟也名列顯官，所行所為頗多專橫之處。

〈小督〉④裏，也有這樣的一段詞，詞曰：「明月出，詣法輪⑤，一心只爲尋琴韻，峰嵐松濤處處聞，形跡縹緲探琴音，山風傳來想夫戀，衷心快慰樂何如。」後來，局娘一直留在尼庵中，爲高倉皇帝的得道昇天，祈求冥福，了卻後半生。

她的墳塚是在一條狹長的小徑深處，看來也不似想像中的那般堂皇或富有詩意，只不過是一座夾在一棵巨楓和凋萎的老梅樹間的小小石塔而已。我和柏木煞有介事地在墓前唸上一段小經文，由於受到柏木那副認眞得近乎有點冒瀆的誦經態度所感染，我也像學生們用鼻哼唱歌的心情去唸經，但這稍顯瀆聖的舉措，反而使我覺得心境大爲開朗。

「所謂優雅的陵墓，就是這樣寒酸！」柏木感慨道：「握有政治權力或大批錢財的人，所遺留下的是堂皇富麗的陵寢。因爲那些傢伙在生時完全沒有想像力，當然他們的墳墓也是由那些沒有想像力的庸夫俗子所建造的。反之，優雅也者，只是憑藉他人的想像力而產生，陵墓也是如此，必須要能促使人興起想像力。這種人死後仍須乞賴別人的想像力，也眞夠悲哀的了！」

⑤ 法輪：佛家語。比喻佛法無邊，無所不至，能摧毀衆生之一切罪惡。意即佛之教化。

④ 想夫戀：琴曲名。本來是雅樂之曲名，爲晉代大臣王儉種植蓮花時所愛聽的音樂。日本人把它譜上哀豔纏綿之詞，因而流傳更廣。

「只有想像力之中才會有優雅嗎？」我也愉快的插上嘴。「你曾提過所謂實相，優雅的實相是什麼？」

「就是這個。」柏木用手掌在長滿薜苔的石塔尖頂劈劈拍拍的敲着。「化石或者白骨，人死之後遺留下的部分無機物。」

「你倒是在說禪理了！」

「一點也不關禪理。優雅、文化以及人類思想中所有美麗的東西，這一切實相，都是荒蕪的無機物。聞名的龍安寺⑥不過是石頭罷了，哲學、藝術也是石頭。至於說到人類所關心的有機物，說來令人傷心，只有政治而已。人類真是道道地地自我冒瀆的生物！」

「那麼性慾是屬於那一方面？」

「性慾嗎？它大概是介於中間，在人類和石頭之間捉迷藏的懍眼魔鬼。」

我正想對他所提出有關美的觀念加以反駁，但那兩個女孩子，聽膩我們的談論，已從小徑折回去，我們只好追趕上去。從這條幽徑遙望，保津川恰在渡月橋的北端，正對着一節堤壩。河流對面的山巒，被一片陰鬱的綠色所籠罩，只有河川上白色泡沫飛濺，蜿蜒如帶，嘩

⑥ 龍安寺：位於京都市右京區龍安寺御陵之下町。是臨濟宗妙心寺派之佛寺，寶德二年，細川勝元所創建，以石庭之庭園馳名。

嘩水聲響徹四周。

河上有不少的遊艇，但我們再沿着河堤前行，抵達盡頭的龜山公園的入口時，卻見滿地盡是紙屑，遊客也寥寥可數。

我們在公園入口處，再度回首眺望保津川和嵐山的翠綠景色，以及對岸的小瀑布。

「美麗的景色是地獄啊！」柏木又說道。

柏木十九是信口說出這句話，但我仍模倣他，想試看看這種風景是否有地獄的味道？我的努力沒有白費，真的，在那一片嫩綠、優美寂靜的風景裏，正有地獄在浮沉着，它似乎是不分晝夜、不分時地，隨心所欲的出現，只要我們隨意一叫，它就會現身。

傳說是在十三世紀從吉野山移植過來的嵐山的櫻花，已全部凋謝而成葉櫻。花季一過，名花也有如歷史的美人，只不過是供人憑弔的名詞而已。

龜山公園遍地蒼松，令人感覺不出季節的特色。在高低起伏的廣大公園裏，每棵松樹都是亭亭玉立，達到相當高度後才伸展出針葉。放眼四顧，那無數赤裸裸的樹幹縱橫錯雜的交又着，令人悚然。

一條寬廣而迂迴的道路環繞着公園，路面起伏有致，路旁插着樹椿或種植灌木和小松，白色的大岩石半埋在地下，沿途的杜鵑花姹紫嫣紅，盛開怒放，在陰霾的天空下，那種顏色，

使人覺得觸目驚心。

我們行經一處設有鞦韆架的凹地，從一對年輕情侶的身旁走過，爬上小丘陵頂端，在一傘形涼亭裏休息。由此向東眺望，公園景色盡收眼底，向西下望，可看到樹叢掩映下的保津川。軋軋不絕的盪鞦韆聲，像磨牙聲一般，不時向涼亭傳來。

那位氣度雍容的小姐開始解開旅行袋。柏木要我不必帶便當員是不假，她替我們準備四人份的三明治，還有洋餅乾及珊特利威士忌。後兩者常人很不容易弄到手，尤其威士忌酒，除美軍及走私品外，更難得一見。據說當時京都是京阪神一帶走私品的買賣中心。

我雖不善飲酒，但仍和柏木一起合掌端起玻璃杯。那兩個女孩子則喝紅茶。

那位小姐會對柏木那麼親密，真使我半信半疑。這位看來冷若冰霜的大小姐，為什麼會傾心於生理有缺陷的窮書生？誠令人不解。喝了兩三杯酒後，柏木好像在答覆我的疑問似的說道：

「我們剛才在電車裏吵架，你知道是為什麼嗎？因為她家人逼着她和她所討厭的男人結婚，她竟也懦弱得準備屈服了，於是我半安慰半威脅的說要徹底破壞這樁婚事。」

本來，這些話不該在當事人面前說出口，但柏木似乎並未把身邊的她看在眼裏，滿不在乎地說着。那位小姐聽了這些話，表情也沒起任何變化。她那嫩滑的脖子上掛着藍玉項鍊，在沉鬱鬱的天色下，她那濃密的頭髮輪廓把本來鮮艷的臉也烘托得模糊了……眼睛水汪汪的，

靈活而生動，給人非常深刻的印象。帶俏的嘴角仍和平日一樣，微微張開，唇隙間露出一排潔白纖細的牙齒，猶如小動物的銳齒。

「哎喲！好痛！」柏木突然彎下腰，撫着腳脛呻吟着。一時我也慌張的俯下身子，想去照護他。但他用手把我推開，並拋給我一瞥神秘的眼色，我立即把手抽回來。

「痛呀！痛呀！」柏木又逼真地呻吟起來。我不禁看看身邊的她，她的臉色起了顯著的變化，露出慌亂不知所措的神情，嘴巴直打哆嗦，只有冰冷高挺的鼻子似乎仍無動於衷。相覷之下，形成一種奇異的對比，破壞臉部的調和和均衡。

「對不起！對不起！我來替你裹傷！馬上就替你治療！」我第一次聽到她這種尖銳、旁若無人的聲調。她伸長脖子，環顧一下周圍，才跪在涼亭的石頭上，抱着柏木的腳脛，湊上臉頰去擦摩，最後竟吻起他的腳脛來。

這情景可把我給嚇呆了！轉頭望望房東小姐，她正哼着歌，漫無目的的四處觀望。

也許是我的錯覺，我彷彿感到那時雲隙間篩下幾絲陽光，劃破了靜寂優美的公園構圖。那些澄明的畫面，如松林、遠山、水色、白岩石、點點的杜鵑花等等，每個角落都開始發生細碎的龜裂。

「奇蹟」發生了！柏木逐漸停止呻吟，抬起頭，先向我投以神秘的眼色，說道：

「真奇怪，傷勢已痊癒了。本來實在痛得不得了，經妳這麼一做，已經完全不疼不痛了！」

說罷，他用手撫摸那小姐的秀髮，她的表情竟像一條忠實的狗似的，仰頭望着柏木微笑。

這一瞬間，由於灰濛濛的光線的影響，我把她的美麗臉孔看成柏木所說過的六十幾歲的老太婆的容貌。

柏木在完成「奇蹟」後，又變得快活起來，快活得近似瘋狂。他縱聲大笑，猛然把那小姐抱在膝蓋上接吻。他的笑聲在窪地的松樹梢迴盪。

「為了你，我特地多邀一個女伴，你為什麼不跟她說話呢！」他對我說道：「是怕口吃會被人恥笑嗎？」口吃！說不定她正會愛上你的口吃呢！」

「原來是口吃呀！哈哈！口吃！說不定她正會愛上你的口吃呢！」

「原來是口吃呀！」房東小姐似乎現在才定神過來。說道：「好啦！『三個殘廢』（一齣戲名）已有兩個腳色了！」

這些話大大刺傷了我，令我無法忍受。但很奇怪，對她的憎惡感卻伴隨思緒的暈眩，轉移到突發的慾望之上。

「我們分成兩組，分頭去玩，兩小時後再回到這涼亭來。」

柏木望着盈不厭鞦韆的那一對男女，說道。

離開柏木他們，我和房東小姐下了坡向北走去，然後折轉向東爬到小斜坡上。

「他又想玩弄人家的大小姐了，還不是那一套！」她說道。

我結結巴巴的反問她：

「妳怎麼知道？」

「怎會不知道！我和柏木也有過一段情。」

「現在已沒有任何瓜葛囉！看妳好像一點都不介意嘛！」

「介意又怎麼樣？對這殘廢傢伙，實在拿他沒辦法。」

這些言詞激起我的勇氣，反而使我能夠出口流暢的提出反問：

「妳不是也很欣賞他那雙畸形的腳嗎？」

「哼！活像青蛙腳，根本不值一提。哦！對了，他那雙眼睛倒是很富魅力。」

這下子又再度使我失去自信心。因為不管柏木的想法如何，他總有他所不自知的優點被女人所欣賞，而我的自以為無所不知的傲慢，卻始終不承認那種優點。

——現在，我和她已爬上山坡盡頭，來到寂靜的小原野。從松杉樹叢間，隱約可望見遠際的大文字山、如意山嶽等，丘陵地以下到街上的這一片斜面都被竹林覆蓋着。竹林之側，有一棵遲開的櫻花尚未凋落，那真是遲開的花，它正如我的口吃，遲遲綻開，也遲遲凋謝。

此時我忽然感到胸口堵塞、胃部沉重。我知道那不是酒精在作怪，而是慾望的昇華，它所形成的抽象重量，好像離開了我的肉體，再壓到我的肩頭來。那股力量猶如漆黑沉重的鐵製器械。

我曾一再說過，我很感激柏木的親切（或惡意），促使我得以面對人生。在唸初中時期，

當我把前輩校友的劍鞘悄悄弄壞時，我就已徹底瞭解自己沒有資格面對人生的光明坦途，然

而柏木卻告訴我一條陳倉暗道，從內側通往人生之途。乍看起來，他好像要我步向毀滅的深

淵，事實上他卻具有神奇法術，能把卑劣畏縮化爲勇氣，把我們通常所稱的「惡德」還原成

純粹的熱能，其功效與鍊金術無殊。其實，那也是一種人生！此中也有前進、獲得、推移、

喪失等諸過程，縱不能稱之爲典型的人生，也具備生存所有的機能。如果太虛世界能給我們

確證生存無目的之說，那麼這種方式更可與通常的生存法式等量齊觀了。

我想，此時柏木大概也已醉陶陶。我突然領悟到，任何邪惡的觀念裏，必定潛藏着足以

使意志迷醉的東西，而酒正是最容易使人醉意朦朧。

……我們坐在杜鵑花蔭下，滿地落花已褪色腐朽。我眞不明白房東小姐爲什麼會願意跟

我交往。我刻意表現得冷漠殘酷，不知爲什麼，她竟也會有自願獻身的衝動。女人該有充滿

羞恥和溫柔的抵抗本能，但她那微胖的小手，像羣集於午睡者身上的蒼蠅似地，讓我的手停

住。

一記長吻和接觸到她柔嫩下巴的快感，終於使我的性慾蘇醒過來。這雖是我渴望已久的

夢想，但性慾好像在別的軌道上奔馳，現實感仍很淡薄。灰白的天空，竹林的瑟瑟聲，杜鵑

葉上拚命爬行的瓢蟲……，這些東西依然毫無秩序的各自存在着。

本來，我想盡量避免把她當做滿足性慾的對象。但回頭一想，這才是真正的人生呀！這是獲得人生真諦，邁向人生坦途的重要關鍵。錯過如此良機，以後恐怕再沒有碰上的機會。

我雖有此心，但胸臆中仍一直懸念着，結結巴巴話說不出口時的千百個屈辱。對！我不能老是惦記自身的缺陷，應該毫不顧忌的開口說些話，把握住生命的轉捩點。我耳邊又響起柏木那滿含激勵意味的催促聲：「哈哈！口吃！」使我鼓舞，使我振奮……。於是我的手逐漸滑進她的裙內。

適時，金閣出現了！

那是充滿威嚴而憂鬱的精巧建築，金箔剝落猶如散置四處的衣着華麗的遺骸。看來似近猶遠，似親近又覺高不可攀，卻時時刻刻清晰的浮現在我腦海中。

她凜然佇立在我和我所希冀的人生之間，起先看起來像是工筆畫一般小巧，愈看就愈大，大得幾乎可以包容整個世界，一如那精巧的模型，剛好蓋滿我周遭世界的每一個角落；她又像一首流傳世間的大樂章，只要靠音樂就能把世界充實。有時，我覺得距我非常遙遠的金閣，如今已完全容納了我，允許我在她內部佔一席之地。

房東小姐像塵埃似地飛揚而去，漸遠漸杳。她既然已被金閣所摒拒，也等於摒棄我的人生。我的周遭充塞着「美」，叫我怎能再向現實人生伸手呢！即使站在「美」的立場來說，它也有權利要求我死了這條心。一隻手伸向永遠，一隻手卻伸向人生，這是不可能的。人生行

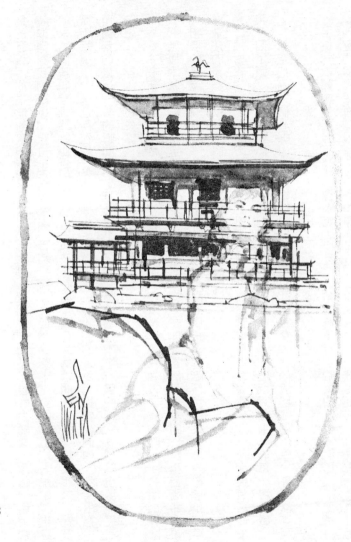

為的意義，如果能對某一瞬間誓以忠誠，使這一瞬間停步的話，也許金閣會知悉這一切，暫時取消對我的疏遠，親自化身於其中，告知我對人生渴想的空虛。金閣知道，人生中，化身於永遠的瞬間，雖然能使我們陶醉，但與之此時的金閣化身為瞬間的永遠，相較起來，就很微不足道了。永遠存在的「美」，也正是在這時候阻撓我們的人生，搗毀我們的人生。生存中所顯示的驚鴻一瞥的瞬間美，在未遭荼毒之前，是脆弱得不堪一擊的，它立刻就崩潰消失，隨之，生存本身也暴露在滅亡的淡褐色光芒下。

……我沉醉在金閣懷抱中的幻景裏，時間並不很長，等我回復自我的時候，金閣已經隱去，她原本就是屹立在遙遠的衣笠山山麓的建築物，在此地當然無法看到。我和金閣那麼親近相偎的夢境也消逝了。此時，我橫臥在龜山公園的山丘上，陪伴我的只有一些花草和懶洋洋飛翔的昆蟲，以及一個恣意仰臥着的女孩而已。

她對我的突然退縮，投過一瞥白眼！她起身扭扭腰，然後背着我坐下，並從提包裏取出鏡子照了照。雖沒說些什麼，但那副輕蔑的神態，有如秋天的芒草，刺遍我的每一塊肌膚。

天空低垂，滴滴細雨輕輕敲打四周的草叢和杜鵑花葉，我們慌忙站起，急急奔回涼亭。

這一次郊遊就這樣不愉快的結束了。那一天給我留下特別暗淡的印象，但那可不全是由於郊遊的掃興，而是因那天晚上「開枕」前，老師當眾宣布一份從東京來的電報──鶴川死

了。

電報中只簡單寫着，係因事故而死。後來我才打聽出詳情：他在去世的前一晚，到淺草的伯父家喝了些酒，他本來不慣於喝酒的。歸途中，在車站附近，被一輛突然從橫巷裏衝出來的大卡車撞倒在地，因頭蓋骨破裂當場死於非命。一時全家哀慟逾恒，等到想起該打個電報到鹿苑寺時，已是事發後的第二天下午。

鶴川之死比起父親，更影響到我的切身問題，我流下了連父親死時也不曾流過的眼淚。自從認識柏木後，我和鶴川已大爲疏遠，如今失去了他，我和光明世界相繫的那一縷絲線，已經斷絕。我爲喪失白晝、喪失光明、喪失夏天而哭泣！

我很想飛往東京去祭弔，又爲金錢所窘。老師寄給我的零用金每月只有五百圓，母親的情形比以前更困難，一年中最多只寄一兩次錢來，每次也僅是二、三百圓而已。她之所以變賣家產，寄居伯父家，也是因爲父親過世後，每月只靠信徒折合現金不到五百圓的救濟金，和政府的一點點補助，實在難以度日。

我既沒看到鶴川的遺容，也沒參加他的葬禮，我簡直難以相信他的死訊。從前他沐浴着從樹葉間瀉下的陽光，激起波浪似的白襯衣腹部，仍歷歷如在眼前。像他那樣專爲光明而塑造、最適應於接觸光明的肉體和精神，誰會相信他已長眠墓土？他雖然生於動盪不安的時代，但從不曾被憂患或不安所苦，他一點也沒有夭折的徵兆，也沒有具備類似死的要素。據說，

純血種的動物生命都很脆弱，鶴川也是由「生」的純粹成分所塑造，因而沒有防死之術，他的突然去世，也許正是因為這樣吧！我則正好相反，好像注定會活到該詛咒的長壽。

對我來說，鶴川所住的透明世界，常常使我無法理解。由於他這一死，更罩上一層恐怖。

正如碰撞到透明而看不太清楚的玻璃一樣，橫衝出來的卡車把這透明世界粉碎了！鶴川並非因病而死，這個比喻委實很恰當。因車禍而死的「純粹之死」，和他生涯中純潔無比的構造，多麼迅速的化學作用！……無疑，也十分配合。一剎那間的接觸，他的生和他的死化合了，是沒有理由夭折的。

除這種過激的方法之外，這位純真磊落的青年，是沒有理由夭折的。

鶴川所住的世界，雖充滿光明的心地或純潔的感情，但我們可斷言他不是由誤解或自我陶醉的判斷而來的，他那世所罕有的光明心地，被一種柔韌性的力量支撐着，自然而然形成他的行為法則。他把我的那些「黑暗感情」一一翻譯成「光明感情」的作風，真是無比的正確。他的光明照亮我黑暗的每一個角落，形成過分鮮明的對比，所以，有時不免令我懷疑，或許他也有過像我一般的思考歷程。實則並不，他的世界，是純潔的，也是偏頗的，自成一個細緻的體系。如果不是這位青年不屈不撓的肉體之力，不斷的支持它運動的話，說不定那光亮透明的世界會突然瓦解。他魯莽地奔跑着，於是卡車輾過那肉體。

鶴川明朗的容貌、灑脫的姿態，雖已消失，但更把我引誘進關於人體可視部分的神秘思考，在我們視界所觸及的範圍內，竟能行使那種明顯的力量，真是不可思議。我想，精神為

金閣寺／156

了保有如此樸素的實在感，不知要費多少工夫向肉體學習。佛以無相爲體，知悉心中無相、

無形，即謂之見性，但能洞悉無相的那種見性能力，對於形態之誘惑力，也勢必要具有極強

烈的敏感。若不能以敏銳的客觀性來觀察形或相，如何能那麼清楚的看到，知道無形或無相？

總之，我的生命裏欠缺像鶴川一般確切的象徵性。爲此，我也是很需要他。而最令人嫉

妒的是，他毫無一點像我所具有的獨立性，或者獨自擔負使命的意識。唯其具有這種獨立性，

才剝奪了生命的象徵性。換言之，就是得以把他的人生比喩成什麼的象徵性都剝奪了，進而

也剝奪了生命的擴展和連帶感，造成永遠無法擺脫孤獨的根源。我連與虛無的連帶感都沒有，

眞是奇怪！

我再沒見過房東小姐，和柏木的交往也不像從前那般親密，我又開始過孤獨生活了。柏

木的生存方式，對我雖仍深具誘惑力，但我總認爲多少應稍加抑制和疏遠，以略表我對鶴川

的弔念。我曾寫信給母親，信中強調，在我未出人頭地前，絕不要來看我。這些話以前也曾

當着母親面前表示過，但我覺得若不再強調一次似乎就無法安心。她以笨拙的文筆說些幫忙

伯父做農事的情形，還搬出一些教條訓示我，最後她寫道：「我一定要看到你當上鹿苑寺的

住持，才願瞑目。」我憎恨這一行字，爲此，整個夏季，我都沒回過母親的寄居處。

由於營養不良，我的健康情形並不太好，過後的幾天中，一直爲此不安。

九月十日後的某一天，氣象所預報將有強烈颱風來襲，我應寺裏的徵求，自願去金閣值夜。

從這時候起，我對金閣的感情發生微妙的變化，那不是憎恨，而是預感到我體內逐漸萌發的意念，有一天一定會發生與金閣不能相容的事態。這種心理已很明朗化，但我害怕給它命名。這一夜的值班，金閣委之我手中，因興奮過度，也使我暫時忘卻那份隱憂。

究竟頂的鑰匙交給了我。這一層閣樓，最為崇貴，門楣上是後小松皇帝的御筆匾額，飄逸的懸掛在距地面四十二尺的高度上。

收音機頻頻報導颱風接近的消息，但始終看不出颱風的跡象。陣雨已停，夜空中，皎潔的滿月已東昇，寺裏的僧徒到外庭看看天色，紛紛議論說這是暴風雨前的寧靜。

寺，靜靜的。我獨自佇立在金閣中月光照射不到角落，一想起此時我身在金閣重重濃豔的黑暗中，不由神思恍惚，這種感覺逐漸把我淹沒，彷彿置身於幻覺之中，當我清醒過來時，才知道自己確實站在這常使我遠隔人生的金閣裏。

我只有孤獨，只有金閣包圍着我。可說我擁有金閣，也可說金閣擁有了我；也可說兩者產生罕有的均衡作用，而形成我即金閣，金閣即我的狀態。

風勢從晚間十一點半開始轉強，我拿着手電筒上樓，打開究竟頂的門鎖。我倚着究竟頂的勾欄佇立，此時風向來自東南，但夜色還沒有變化，鏡湖池的浮萍間，月色輝映，四周蟲蛙鳴聲不絕。

一陣強風拂過我的臉頰，幾乎使全身肌膚起顫慄。風勢自此轉為凌厲，似乎要把我和金閣一起吹倒一般。我的心在金閣裏，同時也飄浮在風中。主宰我一切的金閣，她的帷幔沒有被風吹動，泰然自若的沐浴在月光下。但我相信強風一定會在什麼時候把金閣搖撼、喚醒，毀掉她的倨傲。

那時我只覺是身處至美之中，但又轉念道，若沒有風伯的幫忙，我能否被那種至美所包圍呢？因此我學着柏木申叱我「哈！口吃！」時的口吻，以揮長鞭策駿馬的言詞，鼓勵風伯：

「加油！加油！再快！再用勁兒！」

森林在怒吼，池邊的樹枝相碰觸，夜空已失平靜的湛藍色，呈一片烏黑。蟲聲雖依舊，但遠處飄來的那股如笛音般的神秘風聲，似乎使牠們毛骨悚然而削弱鳴聲。

天幕中，從南而北，從羣峯之後，像出動大部隊似的陸陸續續遣送出許多雲朵，有厚的、有薄的、有成塊的，也有零碎的小片。這些雲朵全由南方現出，好像有急務似的，匆匆忙忙的滑過月前，覆蓋住金閣屋頂，向北馳去。我彷彿聽到頭頂上金鳳凰的叫聲。

風忽靜忽強，森林也敏感的豎起耳朵，突而沉寂突而騷嚷。池中月影也隨之忽暗忽明。

偶爾有強烈的閃光，迅速掃過池面。

蟠踞山巒之上的積雲，像一隻巨手向天空伸展，逐漸蠕動逼近，威勢駭人！斷雲之間的部分澄明天空，片刻間也被烏雲所覆蓋，但若淡雲通過時，還可以看到透出朦朧月色的月亮。

午夜時烏雲也這樣移動着，風勢卻沒再增強。當晚我在勾欄近旁睡覺，第二天一大早，

老管理員來催我起床，並告訴我颱風已離京都而去。

第六章

我為鶴川服心喪，為時將近一年。一開始我就很能適應這種孤獨的生活。我再度明瞭，要我沉默，要我不與人交往，實在一點都不費力。生存的焦躁感也已離我而去，這期間每天都過得非常愉快。

學校的圖書館成為我唯一的享受場所，我不是讀佛家典籍，只是隨手翻閱一些翻譯小說或哲學書籍。我不想列舉出那些作家或哲學家的名字，雖然我不否認他們對於我後來的言行，不無影響，但我寧信所行所為是自己的獨創，也不願被歸納入受到某些既成哲學的影響。

從少年期起，不被人家所瞭解就是我唯一值得誇耀的地方。我之一直不願被人理解，其動機已在前面述說過。我總想使自己不費任何斟酌的就能明晰起來，但那是否是來自希求理解自己的動機？實在值得懷疑。因為這種心理是順着人類的本性，自然的形成與他人之間的橋樑。金閣令人陶醉的美感，把我的一部分弄得模糊，這種陶醉，也把我其他所有的陶醉剝奪殆盡。為與她相抗衡，非得靠我的意志來確保自己的明晰部分不可。我不管別人怎樣，對我而言，明晰才是我的本質，否則我就不是保有清晰之自我主宰者了。

那是昭和二十三年（一九四八年），我進入大學預科第二年春假的事情。那天晚上老師也出去了，雖可自由自在不受管束，但我孤零無友，只好獨自去散步打發時間。出了寺，穿過總門，總門外側有一條環繞的水溝，溝旁豎着一張公告牌。

這張公告我不知看過多少遍，但百無聊賴之餘，我仍回頭閱讀月光照射下的告示內容：

注意

一、未經許可，不得擅自改變現狀。

二、不得有影響其他存在物的行為。

以上注意事項，務請留心，若有違犯者將依國法處罰。昭和三年三月三十一日內務省

公告所提，顯然是指關於金閣的事情，但我只覺得不變不壞的金閣和告示內容毫無關連，那些抽象的語句令人不知是在暗示些什麼？立法者或許是預料將會有某種不可解、或者不可能的行為發生，為要懲罰這種非瘋狂者無法做出的行為，因此在事先預做威嚇防範。我想立法者為統括那些行為和擬定文稿必定傷透腦筋，這也許需要除瘋狂者外無法看得懂的文字。

當我想着這些毫無來由的事情時，門前平坦廣闊的馬路上，走過來一條人影。白天的觀光人羣已全部走光，夜色下，只有月光照耀下的松樹，和對面電車道上來往交馳的汽車前燈

⋯⋯

閃爍着。

看那人影的走路姿態，我一眼就認出他是柏木。——一年來我主動與他疏遠，只是偶爾回想他過去所賜予我的友情與慰藉。——從認識他起，他的八字腳，他那無所顧忌的刺傷言詞，他那赤裸裸的表面，已把我的偏頗思想治癒了。讓我能嗅到以同等資格與人交談的喜悅；和尚，口吃等自卑感已深深埋於意識深處，他讓我體味到類似行惡德的喜悅。反之，和鶴川交往時，卻沒有這些微妙的感覺。

我帶着笑容迎向柏木。他穿着制服，手中提着細長的包裹。

「要出去嗎？」他問道。

「不⋯⋯」

「剛好遇上你⋯⋯」柏木坐在石階上解開包裹，內中有兩管色澤晶黑的洞簫。「是這樣的，不久前家伯父不幸去世，我得了他這兩支遺物，不過從前我跟伯父學簫時，他送給我的洞簫還存着，雖然這遺物看來似乎很珍貴，但我還是習慣舊品，並且兩支都一樣，也是多餘，所以我把它帶來想送你一支。」

這是我生平第一次接受別人的餽贈，不管是什麼贈物，我總覺非常高興。我取在手中把玩一下，這支洞簫前面有四個孔，後面一個。

柏木繼續說道：

「我所學的屬『琴古流』。難得今晚月色那麼好，可能的話，我想到金閣去吹一曲，還可順便教你。」

「好的！就現在去。今晚老師不在，老頭子偷懶還未打掃，否則，清掃完後，金閣就要上鎖了。」

柏木的出現太突兀，提出因月色好要到金閣吹簫的意見也很偶然。一切的一切，和我印象中的柏木大不相同。儘管如此，我仍毫不遲疑的答應下來。在我單調的生活中，驚奇事件已足夠令我欣喜了，我握着洞簫，帶他走向金閣。

那天晚上，我和柏木究竟談些什麼話題，已記不大清楚。總之，好像並沒談過任何重大或切身的問題，他一反常態，並未把他那標新立異的哲學或帶毒素的謬論說出口。也許他是爲向我表示，他也有我所想像不到的另外一面，才特意來找我。是的，這位似乎只對「美的冒瀆」特別感興趣的雄辯家，已如其所願的讓我發現到他極纖細的另外一面，他對美所持的理論，比我更精密，他不是以口舌說出，而是以動作、眼神、洞簫歌曲，以及吹奏時仰向月光的前額等，表達出來。

我們倚在第二樓潮音洞走廊的欄杆，廊上屋簷徐徐翹起，底下是用典雅的天竺式肘狀支木支撐着，向停泊着月亮的池面伸出。

柏木首先吹奏的曲子是〈御所車〉①，技術的嫻巧使我深為驚異。我模仿他，把嘴唇抵在吹口上，卻吹不出聲來。於是他教我先用左手握住上方，然後怎樣把吹口抵住下巴，嘴唇如何張開，如何吹氣等等，解釋得很詳盡懇切。我試了好幾次，雙頰、眼睛用盡力氣，彷彿把池中月亮都吹成萬千碎片，但還是不會出聲。

這下子把我折磨得筋疲力竭。我甚至起了懷疑，會不會是柏木為要戲弄我的口吃，才故意要我去做這種苦差事？但往後又逐漸感到，肉體上的努力試着想吹出聲音，好像把畏懼口吃的心理，加以淨化了。覺得那沒吹出的聲音，既是在這月亮照耀下的靜寂世界的某個地方，確實的存在着。那麼，我只要盡種種努力，找出那聲音，喚醒那聲音，就行了。

怎樣才能吹出像柏木那種靈巧美妙的音色？無他，唯有熟練而已。熟練就能達到美的境地，柏木的那雙八字腳儘管醜得難以入目，卻可吹出澄澈優美的音樂，我當也可臻於那種境地。這種想法，使我倍增勇氣，同時也產生另一種新的認識：柏木這支〈御所車〉曲子聽來會那麼美，除月夜的襯托渲染外，他那難看的八字腳，也是一大原因吧！

我和柏木交情加深後才知道，他很討厭可以保持久遠的美，他所喜好的只侷限於瞬間消逝中。

① 御所車：洞簫曲名，本三絃伴奏曲而出。曲中之意是把綿綿不絕的戀情寄託於早春的景物

失的音樂，或幾天後就枯萎的插花等，而憎厭建築或文學。我猜想，他所以來金閣，也只是想看看月光照耀時的金閣景色而已——音樂的美感委實太奇妙了！吹奏者所造成的那短暫的美，把一定的時間化為純粹的持續，絲毫不重複，有如短命生物的蜉蝣一般，生命完全是抽象的、創造的。同樣是美，音樂的美感最切近生命；金閣則帶侮蔑、遠離生命的意味。在柏木奏完〈御所車〉的那一刹那，音樂這個空架子的生命便已消逝，他醜陋的肉體和偏激的思想，依然絲毫未受創傷、絲毫未受改變的遺留在那裏。

在柏木不言不語的吹奏中，我發現他對美的探索，並不是為取得慰藉，他只是愛把氣息吹向洞簫，在短暫間造成美感後，使他的八字腳和黑暗的認識遺留下更新鮮的印象。美，通過肉體後並不留任何形跡，美，一無用處，她絕不能改變任何事物……柏木所喜愛的就是這些。如果我對美的觀念也如此的話，我的人生不知要變得怎樣輕鬆呢！

……按照柏木的指導方法，我不厭其煩的一再嘗試，搞得滿臉充血，氣喘吁吁。突然，我喉嚨裏迸出鳥啼一般的鳴聲，洞簫迸出一聲粗大的音響。這時，我真不敢相信這神秘的聲音是

「對了！就是這樣！」

柏木笑着說道。聲音雖不悅耳，但已可源源吹出。

我所有，我想像起頭上金鳳凰的鳴聲。

以後，我和他的交往也回復到昔日的親密。

五月，我想該回送點什麼禮物給柏木，但又沒有錢，當下便直截了當的向柏木言明我的處境。

他答說不要我花錢的禮物，並神秘的歪歪嘴巴接着說道：

「既然你是一番好意，倒讓我想起一件事來。最近我很想插花，但花費昂貴買不起。目下金閣正是菖蒲、燕子花盛開之時，是否可摘四、五枝燕子花和六、七莖木賊草給我？不管是蓓蕾、剛開或已開的花都可以。今晚帶到我的住宿處去，可以嗎？」

我毫不思索的答應下來，過後想想，才發覺他竟是嗾使我去當小偷，但為顧全自己的許諾，我也只得當花賊了。

那晚的「藥石」是麵食，又黑又大的麵包中放進一點青菜。真巧，那天是星期六，下午以後免除坐禪；晚上是「內開枕」，可以早睡，也可以在十一點鐘前外出；兼之，星期日早上稱之為「睡忘」，又可以遲起，同時老師也已外出。

六點半以後，天色漸黑，晚風吹起，我等着初夜鐘聲。八時整，中門左側的「黃鐘調」之鐘，響起音色高亢明澄、餘韻悠長的「初夜十八聲」③。

② 黃鐘調：雅樂六調子之一。以黃鐘之音為主旋律。

漱清亭旁的荷塘水注入鏡湖池中，形成一個小瀑布，周圍有一半圓形木栅圍着，附近燕子花叢生。這幾天，花朵開得最美。

夜風吹來，燕子花下的草叢，蠢蠢騷動，懸在莖上的紫色花瓣，在靜靜的水聲中瑟瑟顫抖。夜幕下，這一帶一片漆黑，紫色的花、墨綠色的葉子，看起來都是黑色。我伸出手想採擷幾枝花，但花葉隨風飄動，幾次都溜手，並且還被一片葉子割到手指。

當我抱着木賊草和燕子花來到柏木的住處時，他正躺着看書。我很擔心會碰到房東小姐，幸虧她不在家。

小小的偷竊行為，使我感到愉快。和柏木在一起時都有這種感覺，若有一點點缺德、瀆聖或罪惡的行為，準能令我輕鬆愉快，但我還不知道，隨着罪惡分量的增加，是否也能相對的使快樂的分量增濃。

柏木非常興奮的接受我的贈品，立刻去找房東太太，借插花用的淺盤和水桶等。這棟房子是平房，柏木住的是四張半榻榻米大的獨立房間。

我取下掛在壁龕上的洞簫，嘴唇湊上吹口，試着吹吹幾支小曲子，這一次吹得特別好，使剛踏進房間的柏木也引以為奇。但今晚的他已和去金閣時大不相同。

③ 初夜十八聲：在晚上八時所敲的十八響鐘聲。

「我因想聽聽口吃的曲子，才敎你學洞簫的，但你在吹洞簫時倒是一點也不口吃了！」

這一句話，把我們拉回初見面時的平等地位，是他自己拉回的。因而使我得以輕鬆的問起那位住西班牙式洋房小姐的事情。

「哦！那女孩子嗎？她早已結婚了！」他簡明的回答道：「我敎她如何才不會被發覺不是處女的方法，不過她的丈夫很忠厚，相信必定會和諧相處。」

他邊說邊把浸水的燕子花一根一根抽出，仔細看了好一會，才取出剪刀修剪，他手中的花影，投射在榻榻米上晃動着。接着他又突然說道：

「你知否《臨濟錄》④示衆章中，有這麼幾句名語：『遇佛殺佛、遇祖殺祖……』」

我接道：

「『遇羅漢殺羅漢⑤，遇父母殺父母，遇親眷殺親眷，始得解脫。』」

「是的，就是這段。那小姐可算是『羅漢』了。」

「那麼，你也解脫了？」

④ 臨濟錄：共二卷。三聖慧然根據臨濟義玄禪師之法語編輯而成，全書計分語錄、勘辨、行錄三部分，爲臨濟宗最重要之寶典。

⑤ 羅漢：修行小乘佛敎者之最高境界，修滿功德之學者稱號。

「嗯！」柏木一邊整理，欣賞修剪好的花枝，一邊說道：「但還殺得不夠果斷！」

接著，柏木又仔細的把插花臺彎曲的鐵線弄直，淺盤內澄淨的清水抹上銀濁色。

我在一旁無聊得緊，繼續找話題閒聊：

「你知道『南泉斬貓』這一則公案吧！我們的住持在終戰那天，曾集合寺徒講解說明，不知有何含意？」

柏木比了比木賊草的長度，然後試著插進淺盤，答道：

「『南泉斬貓』這則公案嘛！它在我們的人生裏，經常會幻變為各色各樣的形式出現，同樣的公案，每當我們在人生的轉角和它相碰時，它的姿態和意義都會改變，那是很令人感觸多端的公案。其癥結就在南泉和尚所斬的那隻貓在做怪。你知道嗎？那隻貓很美，美得無可形容，金色眼睛，纖長豔麗的絨毛，牠那小巧柔軟的身體裏，好像把這世間所有的快樂和美感，弄成彈簧形一般捲藏其中。除了我外，後世的註釋者，大抵都把『貓是美的結晶』這點遺漏了。但這隻貓好像故意似的，突然從草叢中跳出，眼睛散放點慧的光輝，被逮住了！因此而演成兩堂之爭。為什麼呢？因為『美』並非屬於任何人所有，她可委身給任何人。『美』這個東西，到底該怎麼比喻呢？對了，她很像蛀牙，只顧自己的存在，不惜牽連刮痛舌頭。當你把那沾著血漬的褐色蛀齒，攤在手中一看，難免痛得忍受不了，最後只有找牙醫拔掉。『就是這個小東西在作怪嗎？使我疼痛，使我不斷的想起它的存在，在我體內會喃喃說道：

蟠踞不去的東西，如今也不過是死物而已。這兩者果真是相同的東西嗎？實在令人難信。如果它原本存在我的體外，那麼，它是由於什麼因緣，而和我的內部連結，成為我疼痛的根源？這像伙存在的根據在哪裏？在我的體內？抑為在它本身中？不管如何，我手掌上的小玩意兒，已經成為其他的東西了，絕對和疼痛無關。」

『美』就是這樣的東西，你認為如何？所以，斬掉貓猶如拔去使人痛楚的蛀牙，把『美』剔除出去，但這是不是根本的解決之道？誰也不敢斷言。因為美的根源永遠不會斷絕，即使貓已死掉，牠的美麗也許並沒死。只有趙州瞭解，『除了忍耐蛀牙的疼痛外，別無解決之道』，他為要暗示他師父解決這事情的態度太過魯莽，於是才把草鞋頂在頭上。」

柏木不愧是高明的註釋專家，解釋得頭頭是道。但我總覺他是指桑罵槐，他深悉我的內心，藉公案以諷刺我事事畏縮猶疑。我開始懼怕他起來。長時間的緘默也很難堪，於是我進一步問道：

「你是屬於哪一類型呢？南泉和尚型還是趙州型？」

「這很難說，照現在看來，我是南泉型，你是趙州型，但說不定在哪一天，你會變成南泉型，我則成趙州型。這則公案和貓的眼睛一樣，經常會變化。」

柏木說這些話時，雙手同時靈活的活動着，他把生鏽的小插花臺擺在淺盤中，先插上木賊草，然後把每枝都剪留三瓣葉的燕子花配上去，逐漸形成「觀水型」的插花．淺盤旁邊，

堆放一些洗淨的白、褐色大沙粒，留待裝飾陪襯之用。

看他的手法乾淨俐落，我只有暗自讚嘆的份兒。他插的花，層次分明，對比勻整，十分雅致。把自然的植物在一定的旋律下，轉移到更新鮮的人工秩序裏。俄頃之間，原來的花與葉，又換成一副新面目，那些木賊草或燕子花，再不是原來的一枝一葉，可說是以最簡潔的直敘法，表現出木賊草和燕子花的本質特色。

但他的手法也帶着殘酷，看他雙手的動作，好像他對植物具有生殺大權似的，也許因這心理，每當剪刀聲喀喀作響，剪斷花枝時，我彷彿看到鮮血一滴一滴流下。

「觀水型」插花已告完成。淺盤右端，直線的木賊草和燕子花葉雅致的曲線，盤錯交叉。有一朵花已綻放，其餘兩朵是含苞待放的蓓蕾。柏木把淺盤搬到那剛好夠擺的小壁龕間，水影隨之靜止下來，陪襯上隱蔽住插花臺的大沙粒，猶如一幅美麗的水邊風光。

「漂亮極了！你在哪裏學來的？」我問道。

「從附近的一位女插花老師學來的，等一下她大概也會到這裏來。我跟她一邊交往，一邊學插花，到現在我已完全學會，對她也覺得膩了。她還很年輕漂亮呢！戰爭時她曾和一位軍人發生關係，後來，胎兒難產而死，那位軍人也為國捐軀。自此，她就放浪形骸常和男人鬼混。她手頭略有積蓄，教插花似乎只是玩票性質。晚上你可帶她出去走走，怎麼樣？到任何地方她都會去的。」

……這時，我的感觸很混亂。三年前，從南禪寺的山門看到那神秘纏綿的鏡頭時，身邊

有鶴川在場；三年後的今天，那女人將以柏木為媒介，出現在我面前。她的悲劇，過去曾被

鶴川那雙明朗神秘的眼睛，以及我這對萬般都存懷疑的灰色眼光所窺視。如今所能證實的是

什麼呢？證實她那遠遠看起來有如皎月一般白皙的乳房，已被柏木撫摸過；她那包藏在華麗

裙襬下的膝蓋，已被柏木的八字腳碰觸過；她的人已被柏木的肉體，被他偏激的思想所污染。

這些思惟使我深感着惱，令我覺得無法在這裏繼續待下去，但一股好奇心又把我扯住。

我渴望她的出現，她，我一直以為是有為子轉世的美女，如今竟被一個殘廢的學生所遺棄。

……不覺間，我已和柏木同謀，沉浸於如污瀆自己的回憶一般的錯覺的喜悅中。

……她終於姍姍來到了。那時，我心裏並沒激起任何漣漪。到現在我還記得清清楚楚，

她那稍帶沙啞的聲音，她那過分有禮的舉止和談吐，這些都還說得過去，但她對着柏木唧唧

喳喳的訴說時，顧忌我在旁邊，眼睛不時閃爍出惡意的神色，那種態度，實在令人不敢恭維。

那時我才了悟，柏木叫我今晚來的原因，原來是要我當擋箭牌。

這女人和我的幻影完全沒有關聯，她和我以前所見的印象完全不同。稍後她的談吐風度

逐漸露出原形，對我絲毫不加理睬。

她終於無法忍受柏木的冷落，暫時後退一下，似乎在思索如何努力挽回柏木的心，於是

故作從容的環顧這狹窄的房間，她來這裏已近半個鐘頭，似乎到現在才發現到擺在壁龕的那盆插花。

「好個『觀水型』，插得好極了！」

柏木就是等她這一句話，趁機攤牌道：

「不錯吧！以後不必妳來教我了，眞的，沒妳的事了！」

柏木的絕情，使她臉色大變，我看到後便趕緊把視線避開。她苦笑一聲，很禮貌的膝行到壁龕前，只聽她叫道：

「呸！這是什麼鬼花！」

接着水花四濺，木賊草倒下，燕子花也碎了！我冒着偷竊之名偷來的花，一下子弄得狼狽不堪。我不禁站起身，又不知所措的靠到玻璃窗邊。只見柏木怒不可遏的抓住她的纖纖手腕，揪住她的頭髮，摑她一巴掌。柏木這一連串的粗野動作，和剛才修剪枝葉時靜態的殘忍性，毫無分別，可說是它的延長。

女人雙手掩着臉，跑出房間。

柏木則舉目仰視呆立一旁的我，臉上浮起奇異而童稚的微笑，說道：

「快追上去安慰她，快呀！」

是被柏木的話語所懾服呢？還是出自我內心的同情？我也弄不清，我立刻拔腳追趕出去，

經過兩、三家房子才追上她。

這一地帶是烏丸車庫後側的板倉街。駛進車庫的電車，軋軋回響，淡紫色的車燈勾畫出陰沉沉的夜空。她從板倉街向東，走到後街，邊走邊哭。我默默的在旁邊陪着，好半晌，她才發覺到我，於是把身體依偎過來。她以哭泣後更沙啞的聲音，仍不失禮節的措詞，向我細述柏木的劣行。

她絮絮道出柏木一切醜惡卑劣的細節，但我耳畔只是響起「人生」這句辭彙而已。他那有計畫的手段、他的殘忍、絕情寡義，死皮賴臉的耍花樣，這不外說明他的難以言喻的魅力。而我只要相信他對八字腳的誠實程度便夠了。

自從鶴川突然去世後，我一直沒和任何人接觸過，久久才重新和這位與鶴川完全相反的「歪種」交往，他那種只要活一天便不斷傷害人的生命律動，使我鼓舞；他那「殺得還不夠果斷」的話語，又在我耳畔響起。我心底昇起，終戰時在不動山之麓，對着京都市街的無數燈光，所祈願的結語：「但願包圍我心中的邪惡與黑暗，也能和籠罩住這些燈光的漆黑夜色相等分量！」

為了談話，她專抄行人稀少的小路漫無目的走着，並沒有直接走回家。最後，走到她的住處時，我已搞不清身在哪一方向，哪一條街了。

那時已經十點半，我想向她告辭回寺，卻被她強行留下。

她先進屋，開了燈後，突然問我：

「你曾詛咒別人希望他死去嗎？」

我立刻接腔，答說：「有。」很奇怪，到那時為止，我一直忘記希望房東小姐快死——那位我的恥辱的見證人。

「真可怕！我也是一樣。」

她毫不拘禮的在榻榻米上側坐着。房間的燈光大概是一百燭燈光，比柏木的住處約亮三倍，在限制用電的今天，很難得有這種光度。她全身上下，都很清晰的照出來，白色的博多

⑥「名古屋腰帶」⑦，白得耀眼，花絹的和服上浮現紫色的藤花。

從南禪寺的山門到天授庵的會客室，距離不近，除非鳥否則難以飛渡。我現在的心情，好像是我曾費數年工夫，徐徐把那距離縮短，如今好不容易才到達彼處；似乎從那時候起，我就曾仔細的刻下時辰，一定要確實的接近天授庵的神秘情景所意味的東西。這女人所以會變質是不得已的，正如光線的遠近，也會使物像改變一般。如果在南禪寺的山門看到她時，就已預定今天會巧遇的話，我相信她所改變的形貌，只需稍加修正就能復原，再度以昔日的

⑥　博多⋯地名，盛產絲織品。

⑦　名古屋腰帶⋯一種兩端帶穗的女人用帶子。

我和她，彼此相見。

於是我結結巴巴、呼吸急促的把當時的情形說出來。那時的嫩葉又告復蘇，五鳳樓的天花板畫中的仙女和鳳凰也告復活。

她雙頰暈紅，眼神散亂，說道：

「原來有這麼回事呀！眞是巧合！巧合！」

說着，也忘了剛才的屈辱，眼眶蘊含興奮的眼淚，整個人都投身於回憶之中。興奮之餘，她似乎又轉移到另外一種昂奮，裙襬散亂，幾乎像瘋狂。

「已經擠不出奶水了。啊！可憐的孩子！原來，你從那時起就開始喜歡我。現在，我就把你當做那個戀人，雖然擠不出奶，就做做樣子給你看吧！一想起我的戀人，就不覺得羞恥了。

「眞的，就那樣子做給你看。」

也許是因喜極，也許是由於絕望，她以斷然的口吻說出那樣的話。我想大概她的意識上只有狂喜，眞正促成那種強烈行爲的力量，是柏木所給予她的絕望，或者是粘性強烈的絕望餘味。

於是，她在我面前解開腰帶，解開紐扣，解開綢衣內的帶子。領口半開，隱約露出雪白的胸脯，然後，伸手掏出左乳房。

如果說此時我毫不動心，那是騙人。我看到了，並且看得很清楚，但那僅是證人而已。

從山門的樓上，遠遠所看到的神秘白點，不像這樣是具有一定質量的肉球。那種印象，因為經過長時間的醱酵，而變成眼前的乳房，是一塊肉，是一種物質。而且它不會申訴什麼，也不會引誘人做什麼。它是沒有存在意味的物質，是從整體生命中切開後所顯露出來的東西。

我又在說謊了！是的，我的確感到悵然心動。但由於我看得太清楚，除看到女人的乳房外，乳房幻變成無意義的片段的經過，也逐一看清。

……怪就怪在這裏了，經過這一番痛苦的過程，終於逐漸讓我發現出美來。美的原始本質灌輸進其內心之後，乳房一方面在我眼前展現，一方面徐徐回到它的本位上。

以我而言，美總是遲來的，比常人遲得多，人家都是同時看出美和官能的關係，我則遲遲才認出。我看了很久，乳房才和全部肉體恢復關聯，甚至超越肉體的關聯，成了靜止但也是不朽的物質，與永恆銜接的東西。

那時，金閣又出現了，不，應該說，乳房幻變成金閣了！

我回憶起初秋颱風之夜時的值夜，即使在月亮的照耀下，金閣的內部，如百葉窗內側，板門內側，金箔剝落的天花板下，仍然，瀰漫濃豔的幽暗。這也毋怪其然，因為金閣本來就是精心構築出來的虛無的象徵。我眼前的乳房也一樣，表面上放出明亮的肉體光輝，其實內部漆黑一片。它的實質同樣也是濃豔的幽暗。

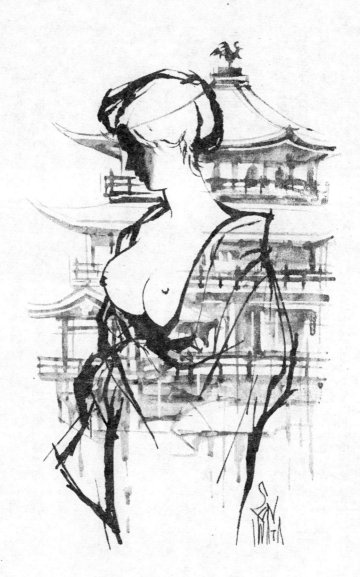

我絕不被認識所迷醉，毋寧說，向來它就常被我踐踏、侮蔑。生存或慾望之類，更不用說了。……但深深的恍惚感，始終不離我而去。我好像痲痹似的，和那裸露的乳房對坐好一會兒。

……。

她把乳房藏回懷中，我又碰到一次那種冰冷輕蔑的眼神，於是我向她告辭。她送我到門口，身後傳來重重的關門聲。

——途中，我仍沉湎於恍惚之中，乳房和金閣在腦海裏來往交織，心田充滿無可奈何的幸福感。

但當我經過風聲簌簌的黑松林，看到鹿苑寺的總門時，我的心徐徐冷卻，陶醉變成嫌惡，莫名的憎惡感逐漸滋長，我更感到頹然無力了。

「我又再度被人生隔離了！」我喃喃自語道：「又是金閣！為什麼金閣老是出面維護我？我並沒有求託過她，為什麼她總是要把我和人生隔開？對了，也許金閣是想把我從地獄邊緣拯救出來。就是因為這樣，使我變成比墮落地獄的人更壞，變成比任何人更知曉『地獄』消息的男人。」

大門沈寂而黝黑，側門的門燈微微發亮。我推開側門，吊在內側的鏽鐵鎖「哐」的響了

一聲，門開了。

看門的已經睡着。側門內貼着一張「晚上十點以後最後回寺者要隨手鎖門」的規章，還沒翻面過來的名牌還剩兩張，一張是老師的，一張是老管理員的。

走着走着，看到工作場的右角，放着幾根五尺多長的木材，在夜色下，仍可看出木材的鮮明色澤。走近時，只見地上散滿鋸木屑，有如細碎的黃花散鋪四地，飄出木材的香澤。走到水井旁，本來想到廚房去，臨時改變念頭，又折轉回來。

就寢前，非再看一次金閣不可。經過沉睡的鹿苑寺大殿門前，我踏上通向金閣的道路。

金閣遙遙可見，她在樹叢搖曳的包圍下，一動不動的矗立着，但絕不是在酣睡中，好像是夜的守護神……對了，我從不曾看過金閣的沉睡姿態。這個不住人的建築，和人類的生存法則不相同，可以不需睡眠。

有生以來，我第一次以近乎詛咒的口吻對着金閣粗野的叫道：

「有朝一日，妳一定會在我的支配下，變成我所有，再也不允許妳來干擾我！」

縹緲的回聲，在深夜的鏡湖池上迴盪。

第七章

總

之，我的體驗往往會起一種巧合，就像身在鏡廊前，影像會一直接續下去一樣，所碰到的新事物裏，也會清清楚楚的照出過去所看到的事物的影子。不知不覺中，被這種相似的情景，引導到走廊盡頭，那時的心境好像踏向無盡的深淵一般。命運，不是我們突然碰到的。逍遙法外的死刑犯，當他經過鐵道路口或看到電線桿時，應該也會經常描摹刑架的幻影，那種幻影他也必是很熟悉的。

因此，我的體驗裏，沒有疊積的東西，不像一層層的地層，不像重巒疊嶂的山峯，那樣深厚。除金閣外，對任何事物都很生疏的我，對於自己的體驗，也不覺得特別親切。我只知道，那些體驗之中，沒有被黑暗的時間之海所吞噬的部分，沒有一再陷進毫無意義的部分，這些小部分已連鎖起來，正在形成一幅不吉祥的圖畫。

有時我會思索，這些小部分到底是什麼？但那些閃閃發亮的零碎片段，比起路旁發現的啤酒瓶破片，更沒意義，更欠法則。

雖如此，但也不能認為這些片段是過去曾塑造好的美的完整形態，所跌落的破片。因為，

它們在無意之中，在完全欠缺法則性的情形下，雖被世人所遺棄，但仍各自憧憬它們的未來。

以破片的身分，毫無恐懼、沉靜地期待未來，那是前所未聞的未來。

這種模糊的理解，有時也會給予一種與我不太相稱的抒情昂奮。如果正值月明之夜，我就帶着洞簫，到金閣旁邊去吹。現在，我已可以不看譜就能吹奏出〈御所車〉了。

音樂有如夢：但也和夢相反，類似完全覺醒的狀態。到底音樂是屬於那一種呢？無論如何，有時候她具有使這兩種相反的性質逆轉的力量，因而在我吹奏〈御所車〉時，往往能使我心曠神怡。我領悟出把精神化身於音樂的樂趣。音樂對我是一種慰藉，這和柏木大相逕庭。

……每次吹完洞簫後，我常想，金閣為什麼不責怪、不打擾我的這種化身，而一直保持緘默呢？相反，當我想化身於人生的幸福或快樂時，金閣為何又不放過我？她只會在那時忽然出現，遮蔽住我的化身，使我還歸自我。這就是她的一貫作風。為什麼她只允許我在音樂中陶醉忘我？

……這麼一想，反而使音樂的魅力變得淡薄。因為它既經金閣的默認，即使音樂和美的人生多麼類似，也只是空架子的冒牌貨而已。我縱想化身於其中，為時必也很短暫。

請不要以為我在女人和人生的道路上受到兩次挫折後，就此戳破消沉。其實，我並沒有退怯畏縮，直到昭和二十三年年底，有過好幾次那樣的機會，柏木也替我拉線，但結果都相

同。

　金閣總是適時的出現在女人和我之間，出現在人生和我之間，使我想捕捉住的東西，一碰就成灰燼，使我的展望化爲烏有。

昭和二十四年正月。

星期六去看一場三輪戲院的廉價電影，回途時，我獨個兒在睽隔已久的新京極蹓躂。在那些雜沓的人羣中，忽然看到一張很熟悉的面孔，但我還沒想出他是誰，那張臉孔就被擁擠的人潮擠失了！

那個人戴着氈帽，身着高級大衣和圍巾，帶一個穿着朱紅色外套的女人同行，女的一眼就可看出必是藝妓。男的面孔紅潤豐滿，平整無皺一如嬰兒，長長的鼻子……不是別人，那正是老師的臉孔特徵，如果揭掉氈帽的話。

我沒有任何愧疚，反而很怕被老師看到。那一瞬間，我真想逃避，以免當上老師的風流行爲的目擊者和證人，或避免讓他懷疑洩漏他的秘密。

那時有一隻狗，在正月之夜的熙攘人群中穿梭來往，這隻鬈毛狗好像很習慣在人海中穿梭，很巧妙的從行人腳下穿過去，到每家商店前遊蕩。牠走到一家專賣「聖護院八橋餅」①的禮品店前聞聞味道。商店燈光的照耀，使我看清楚狗的臉部，原來牠的一隻眼睛已傷毀，

眼角凝固的眼屎和血漬有如瑪瑙一般。完整的那一隻眼睛看着正下方的地面。背上的長毛糾結在一起，翹起一團團的毛束。

我不知道為什麼會特別注意這條狗，也許是牠一直在這與牠完全不同的世界——明亮繁華的街頭——逡巡不去，才引起我的注意。牠憑着嗅覺摸索，混在人羣中，無視那些燈光、笑聲，或唱片的歌聲，一心一意循着飄浮的味道行走。

寒風凜冽。有二、三個賣私貨模樣的年輕人，經過一家已過「松之內節」[2]但仍未拆下門松的店鋪，伸出戴新手套的手掌，順手摘下門松的葉子，一個只扯下幾片松葉，另一個的手中留下完整的一小枝，邊走邊笑的走過去。

那條狗一下子隱去一下子又出現，不知不覺間，我就這樣在牠後頭跟蹤，拐個角折向通往河原町的道路，踏上電車道旁的人行道，那裏的光線比新京極稍暗幾分。狗突然不見了，我停下腳步看了又看，再走到車道邊緣，找尋狗的去向。

這時，有一輛計程車停在前面，我不禁轉過頭去看。車門開後，一個女郎先上車，身後正要上車的男人，忽然呆立在那裏，朝我注目。

① 聖護院八橋餅：京都護院的名產。一種長方形的煎餅。

② 松之內節：日俗，新年期間（正月一日到七日）門前以松枝彩飾。

金閣寺／186

哦！那是老師，奇怪，他先前才和我擦身過去，怎麼逛了一圈又和我碰上了？總之，沒錯，他是老師，剛上車那位女郎的朱紅色外套，印象仍遺留在我的腦海裏。

這一次我可沒法逃避了。但慌急之下，好像有什麼東西鯁在喉頭，一時說不出話來。終於我做出連自己也感莫其妙的表情，向着老師笑了一笑。

我無法解釋這種笑容的來由，它好像從外部飄來，突然貼在我的嘴邊一般。不料，老師卻臉色大變！

「混蛋！你竟想追蹤！」

罵完後，便匆匆上車，重重地關上門，車子開走了。聽他那句話，我才恍然大悟，原來在新京極遇到老師時，他也發現到我了。

第二天，我靜靜等待老師召我去斥責，那也該是我辯解的機會。但和上次踩妓女的事件相同，從第二天起，仍以沉默的方式懲罰我。

正巧，母親又來一封信，結語仍相同，期待我成爲鹿苑寺的主人。

「混蛋！你想追蹤！」老師這一聲厲聲吆喝，愈想愈不對勁兒。如果他是個磊落豪放富於幽默感的禪僧，就不會以那種粗野的話加在自己的弟子身上，只須說出一、兩句有效的暗示已足。由此看來，老師對我的誤解已到不可挽回的地步，他以爲我故意跟蹤他，然後又以

抓到把柄的表情對他嘲笑。他在狼狽之餘，不禁怒從中來。

不管怎樣，老師的沉默態度壓在我身上，使我不安，它形成一股巨大的壓力，有如討厭的飛蛾老是縈繞不去。依往例，老師應邀做法事時，都由一、二個寺僧陪同前往。本來一向都由副司先生做陪，直到最近實施所謂「民主化」後，便由副司、殿司③、我以及另外二個徒弟等五人輪流擔任。素以嚴厲聞名的舍監，被徵去當兵死在戰場上，舍監的職務由四十五歲的副司先生兼任；此外，鶴川死後，也補充一個新徒弟。

那段期間中，有一同屬於相國寺派的某寺院住持去世了，老師應邀參加新住持的就職典禮，正好輪到我作陪。我心裏忖思道，老師必定不會特意剔除我的作陪任務，我可在往返的途中，向他解釋清楚。但天不從人願，臨行前夕，老師宣布新加入的徒弟也陪同前往觀禮，我的期望也落空一半。

熟悉五山文學④的人該不會忘記康安元年石室善玖⑤就任京都萬壽寺⑥住持時的入院⑦法語。他從山門經過佛殿、土地堂、祖師堂，最後進入方丈室，一路上都留下美麗的法語。

③ 殿司：佛教中，在殿堂專司清掃，供奉燈燭、香花等工作的僧人。

④ 五山文學：鐮倉、室町時代時，鐮倉及京都五大寺院的僧侶，興起學習漢文之風氣，從而造成江戶時代儒學的勃興。

他指着山門，新職的喜悅溢於言表，誇口說道：

「天域九重內，帝城萬壽門，素手拔關鍵，赤腳登崑崙。⑧」

典禮已進行到燒香，那是向嗣法師⑨表示感謝的嗣法香⑩。昔日佛門中，並不拘泥一般慣例，而是重視個人省悟的系譜，可說不是師傅決定弟子，而是弟子選擇師傅。除受業老師外，徒弟還可從其他各方面的老師，接受「印可」（佛家印證許可）。在這些人中，把心裏想要繼嗣其法的老師的名字，在嗣法香時的法語中公開出來。

⑤ 石室善玖（一二九三～一三八九）：室町時代的僧侶，曾任臨濟寺、建長寺、圓覺寺之住持，是日本佛門中頗富盛名的文學家，著有《石室善玖語錄》一書。

⑥ 萬壽寺：位於京都市東山區本町的東福寺內，屬臨濟寺，為京都五山之一，永長・一年所創建。

⑦ 入院法語：入院時所覺悟的語句或文章。祖師、高僧等以平易淺顯之理解釋佛法。

⑧ 天域九重內……：空手打天下登皇位，腳登崑崙靈山之意。形容位列高官顯爵不可一世的氣概。

⑨ 嗣法師：接受印可證明承繼佛法者謂之嗣法。他的老師謂之嗣法師。佛門中的嗣法儀式，是弟子坐在椅子上，嗣法上師向他行三跪九拜禮。

⑩ 嗣法香：嗣法典禮中的燒香儀式。

看到這種隆重的儀式，我心裏昇起一個問號，如果讓我繼承鹿苑寺，也有嗣香的儀式時，

我會不會循着慣例說出老師的名字？也許我會衝破人情的藩籬，說出別人的名字。早春午後

的方丈室裏，冷意森森，嫋嫋撲鼻的煙香，佛具後面佛像身上的金飾閃閃發光，並排僧侶的

彩色袈裟……我從新住持的身上描畫自己的風姿，幻想着有朝一日我也在那兒燒起嗣法香。

……那時，我在凜冽寒氣的鼓舞下，必定會光明磊落的背叛傳統，說出老師以外的名字，

使列席羣僧，驚奇得目瞪口呆，氣得臉色鐵靑。……但該說出誰的名字呢？眞正使我省悟的

老師是誰呢？我眞正的嗣法師又是誰？我必定說不出口。我也許會結結巴巴的把它說成是

「美」或說成「虛無」。這一來，滿座譁然大笑，笑聲中，我難堪得愕然呆立。……

——我的幻想霍然驚醒。現在已輪到老師上臺，需要我這個侍僧幫忙。鹿苑寺住持是當

天的首席來賓，對我這個侍僧而言，也是很值得誇耀的差事。「首席」的職務是在嗣香完後，

敲打一聲白木槌，以證明新住持不是假和尚。

老師說道：

「法筵龍象眾

當觀第一義⑪」

然後重重地敲打木槌。在方丈室迴盪的槌音，再度提醒我，老師所擁有的權力的靈驗。

老師那沉默的放任，不知要繼續到什麼時候，我實在無法忍受。我到底還是有點人性的，

別人對待我的態度，我難免會介意，不論愛也好恨也好。

好可憐！我竟養成一有機會便偷看老師臉色的習慣，但他並沒浮現出任何特殊的感情，分不出喜怒哀樂，如果說他那種漠然的表情是意味着侮蔑，也不是針對我一人而發，而是普遍性的，比方說針對一般人性或種種抽象的概念。

從那時候起，我常強令自己想起老師那滑稽的腦袋模樣或他肉體的醜狀。想像他大便時的姿勢，甚至想像他和穿朱紅色大衣的女人睡覺時的姿態，幻想他在獲得快感後的鬆弛臉頰上，那種似笑又似痛苦的表情。

他光滑柔軟的肉體和女人光滑柔軟的肉體融合在一起，幾乎令人無法分辨；老師隆起的腹部壓在女人隆起的肚子上。……並且很奇怪，任我的想像如何的馳騁，總是只有把老師的那種冷漠表情，聯想到排便或性交時的醜怪姿態，再也沒有其他東西填補進來。不像彩虹一般，可將日常瑣細的感情色彩銜接於其間，而是從一個極端幻變到另一個極端，如果勉強說有一點線索和其間相連繫的話，也只有那一聲粗野的屬罵聲：「混蛋！你竟想追蹤！」而已。

想倦了，也等厭了，最後我只希望能明確的捕捉住一次老師憎惡的臉色，就感心滿意足，

⑪ 法筵龍象眾，當觀第一義：大意是說，列席這項法典的高僧聖者，應真確看出第一義（究竟之真理）。

我被這種心理所困而難以自拔。結果，我想出一個既天真，又近似胡鬧的方法，我明知它將會給我帶來不利，但我已無法自抑，我也無暇顧慮到那種惡作劇將更加深老師對我的誤解。

到學校後，我向柏木打聽照相館的店名和地址，他也不問情由就告訴了我。當天便趕到照相館去，看了幾張像明信片大小的祇園一帶的名妓相片。

女人的臉龐經過人工的化粧後，乍看之下似乎大都相同，但再仔細端詳，就可發現出其中性格的微妙差異；在白粉與胭脂掩蓋下，爽朗或陰沉，嬌憨或抑鬱，聰慧或愚笨，幸運或不幸等等，種種色調躍然紙上。我好不容易才找到所要的那張照片，由於店內燈光太強，紙面反射亮光，那張相片險些被我疏漏過去，拿在手中時，沒有反光，才浮現出穿朱紅色外套女人的臉龐來。

「我要這一張！」

我向店員說道。

我為什麼會變得那樣大膽？這種奇異的心理，前後相呼應。本來我想趁老師不在時偷偷放進去，讓他發覺不出是誰做的惡作劇，但我乾脆一不做二不休，選擇最危險的方法，使他一眼就可看出是我所為。

送早報到老師的房間，一直還是我的工作。三月的清晨仍寒風徹骨，我和往常一樣先到門口取報紙，再從懷裏掏出祇園藝妓的照片，夾進報紙，當時我心口劇跳不已。

前庭的圓環路中央，圓樹籬內的鳳尾松沐浴着晨曦，左邊是一棵小菩提樹，遲歸的金翅雀棲在枝頭，發出揉搓念珠似的竊竊鳴聲。這時居然還有金翅雀，我很感意外。晨曦滲入枝椏間，金翅雀柔細的黃色胸毛微微晃動，前庭的白色砂礫則是靜沉沉的。

我草草打掃完後，小心翼翼地走過滿地水漬的走廊。大書院中，老師房間的紙門，還緊緊關閉。

「老師！」

一如往常，我在走廊跪下，叫聲道：

老師應聲推開紙門，我把折疊的報紙輕輕放在桌角，老師不知正在看什麼書，沒朝我看。

……我關門退下，強作鎮靜地慢慢走回我的房間。

從回房到上學校前的這段時間，我心潮起伏，有生以來，從未有過這樣迫切的期待。我雖明知搞出這花樣必會惹起老師的憎恨，但心中卻在幻想着人與人間相互瞭解後的充滿戲劇性的熱情場面。

也許他會突然駕臨我的房間，原諒我。果如此，那時我也許能打開像鶴川那樣純真、爽朗的心扉，最後兩人互相擁抱，同聲慨嘆這遲來的瞭解。……

我也沒法說明，為什麼會耽於那種荒唐的幻想？雖然時間很短暫。其實冷靜一想，我的潛意識中是想藉這無聊的愚昧舉措，去觸怒老師，使我繼承無望，永遠喪失當金閣主人的希

望。同時，也把長久以來對金閣執着的偏愛，一併忘懷。

我豎起耳朵凝神諦聽老師房間的動靜，但並沒傳來任何聲音。

於是我再做最壞的打算，等待老師如雷霆般的怒喝聲。我願承受他的毆打腳踢，甚至流血也不後悔。

那天早上離開鹿苑寺到學校時，我心裏疲倦、頹喪已極。上課時心不在焉，回答老師的問話，也是牛頭不對馬嘴，引起哄堂大笑。只有柏木若無其事的眺望窗外，無疑，他必已發覺出我心中的這一幕戲。

放學回到寺裏，仍沒有任何變化。寺中生活永遠是陳腐而暗淡的，今天和明天間，不會產生任何差異或任何懸殊。今晚剛好是每月兩次的「教典」課，所有寺僧都要聚在老師的會客室聽課，我相信老師必會在眾人前，藉「無門關」的講課，責罵我一頓。

我之所以有這種信心，是因為今晚和老師面對面上課，我必須拿出最大的勇氣，這和我素來的個性非常不相稱。於是乎老師也順此表現出男性的美德，撕破虛偽面具，把自己的行為在眾人面前表白出來，並趁此責斥我的卑劣作為。

……全體寺僧，手持「無門關」教本，聚在昏暗的電燈下。夜很冷，不時傳來擤鼻涕的聲音，只有老師身邊放着小火爐。老老少少都俯着身子，臉上罩着黑影，大家都顯得無精打

大書院那邊卻始終靜悄悄的，沒有任何聲響傳來。……

朵。新來的徒弟白天是在小學教書，他的近視眼鏡不時滑到瘦削的鼻樑上。

只有我體內昇起一股力量，至少我覺得如此。老師翻開教本後掃視大家一眼，我的目光也緊緊隨他轉動，我要讓老師知道我絕不垂閉着眼睛。但他那鬆弛的皺紋包圍下的眼睛，並沒有任何異樣，漫不經意移到我鄰座的臉上。

開始講課了，我凝神傾聽，只等待他在什麼地方忽然話題一轉，轉到我的問題上。老師洪亮的聲音一直繼續着，卻沒聽出我想聽的聲音。⋯⋯

當晚，我思潮起伏，又告失眠！我輕蔑老師，不恥他的虛偽，同時也開始後悔我的孟浪。由他的虛偽，我發覺老師實是一無可取，就是向他道歉也不算可恥──我的一顆心一度昇到頂峯，又匆匆向下急奔。

明早去向老師道歉吧！我想。一到早上，一看老師的表情仍然沒有變化，又想，能在今天中向他道歉也不算遲。

一個風蕭蕭的傍晚，我從學校回來，無意間打開抽屜，看到一個白紙包，裏面包着的正是那幀照片，紙上沒寫一個字。

老師大概覺得對我的行為不能老是持着不聞不問的態度，最少應該讓我知道，不論我怎麼做他都不在乎，所以，以這種方式來了結事件。他這種奇妙的歸還方法，一時給予我一連串的推想。

「老師一定也不好過。」我想：「他一定經過左思右想，苦無妥適對策，才想出這一着。現在他的確很憎恨我，不爲從前種種，只因這一張照片，使他不得不像犯罪似的，避開自己屬下的耳目，趁人不在時躡手躡腳的穿過走廊，來到未曾一顧的徒弟房間，悄悄打開抽屜……等等卑下而屈辱的動作。」

想到這裏，心中突然迸發莫名的喜悅，繼續做我的工作。

我用剪刀把那張照片剪得細碎，找出兩張比較厚的筆記簿用紙包妥後緊緊握在手中，走到金閣身旁。

風聲籟籟，金閣在月夜下，仍和往常一樣，內部裝滿暗鬱的氣氛而聳立着。月光下，林林立立的細木柱，看來猶如琴弦，金閣就像一種巨大而特殊的樂器。呼呼風聲，不斷從這不會鳴響的琴弦間吹過。

我拾起腳邊的小石頭，包進紙內，用力絞了幾下，投入鏡湖池的池心，頓時，激起陣陣的漣漪。水波一直擴展到我腳下的岸邊來。

那年十一月，我的突然出走，就是這一切事情累積的結果。

後來一想，這看來似是突然的出走，實際上也經過一番熟慮和一番猶疑，但我總喜歡認爲那是出其不意的衝動。因爲我內心欠缺任何衝動的本能，所以特別喜好模仿性的衝動。例

如，有一個男人在前一晚便計畫好第二天要去祭掃父墳，到了當天，離家到車站時，臨時又改變主意跑到酒友家中去，能說他是純粹衝動的人嗎？他的突然變心，不是比那長久準備掃墓的意識更為深刻？不正是對那種意志的報復行為？

促使我出走的直接動機，是因事前一天，老師第一次以明朗的口吻，告訴我說：

「以前我曾打算讓你承繼我的衣缽，但現在我可坦白告訴你，已沒那份心思了！」

這雖是老師第一度當面向我言明，但我早就預感，覺悟到他遲早會有這種聲明。驟聞此訊，並不感意外，也不致因此而快快於懷或感狼狽。儘管這樣，我仍喜歡認為我的出走是被老師這幾句話所觸發，是衝動之下的行為。

自施過相片計策，確知老師對我的憎恨後，我就開始荒廢學業。預科一年級時各科總分七百四十八分，名次是八十四人中的第二十四名，曠課時數只有十四節。二年級時總分是六百三十九分，名次降到七十七人中的第三十五名。到三年級便開始經常逃課，我雖沒有多餘的錢到外頭閒蕩，但就是不願意去上課。這個新學期恰恰是在相片事件之後開學。

第一學期結束時，校方給我警告，老師也把我罵了一頓。成績太差，固是原因，但最使老師觸怒的是，一學期只有三天的「接心」課，我都沒參加。學校的「接心」課，在放暑假、寒假、春假前舉行，為期各三天，其儀式和各種專門道場完全相同。

老師特地把我叫到他的房間去訓斥，我只默默垂着頭，心中暗自等待他提到有關照片的

問題，或追溯到吧女與外國香煙的問題，但老師始終隻字未提。

顯而易見，從那時起老師對我的態度便愈形冷淡，這正是我久所企盼的局面，也可

說是我的一種勝利。原來，只要荒怠課業便可達成我的願望。

我在三年級第一學期的曠課時數達六十節，約為一年級三個學期缺席總和的五倍。這些

時間中，我既沒看書，也沒錢去玩樂，除偶爾跟柏木聊聊天外，餘均無所事事，但我一點也

不覺得苦悶或無聊，這種一言不發和無所事事的無為作風，可算是我自創的一種「接心」吧！

我曾坐在草地上觀看螞蟻搬運紅沙土做窩，一坐就是好幾個鐘頭。並不是螞蟻引起我的

興趣。也曾對着學校後面的工廠，呆呆凝望煙囪冒出的薄煙，那也不是煙霧引發我的興趣。

……我覺得我已深深沉浸於自我的存在中。外界的事物忽冷忽熱，變幻不已，好像斑點或者

條紋，我的內心和外界事物緩慢而不規則的輪流交替着，周遭無意義的風景任其映入我的眼

簾，一部分闖入我的心中，沒有闖入的部分則生氣蓬勃的在外邊閃閃生輝。那些散發光芒的

東西，有時是工廠的旗幟，或土牆上的污點，或丟棄在草叢中的破木屐。這些東西，在我心

中瞬間滋生，瞬間又消失。……重要事件往往和瑣碎的東西互相連繫；在報上讀到歐洲的政

治事件，我會聯想它跟眼前的破木屐有着密不可分的關係。

我甚至會為了草葉尖端的銳角而沉思。說是沉思並不恰當，在我的感覺上，這個奇異而

微不足道的念頭，絕不是持續的，只是像歌曲結尾的疊句，重複的出現。為什麼草葉的尖端，

非如此尖銳不可呢？如果形成鈍角的話，就非喪失草葉的種別不可？甚至就會從這一角落而損壞它的全體？是不是把自然界的最小齒輪拆散，便可使整個自然界顛覆？我翻來覆去的在思索這些問題。

——我被老師叱責的消息立刻傳揚出去，全寺上下對我的態度也日漸冷峻，那位嫉妒我升大學的徒弟，更經常對我發出勝利的微笑。

夏去秋來，這段期間，我在寺中一直都沒跟別人開口交談。在我出走的前一天早上，老師着副司先生把我叫去。

那天是十一月九日臨上課之前，我穿着制服來到老師跟前。

大概老師一看到我就心煩，他原本福福泰泰的臉龐，繃得緊緊的，兩眼像看痲瘋病患似地看着我，使我感到愉快，這才是我所希望的蓄滿人性的眼睛。

老師隨即移開視線，把手放在火鉢上揉搓，一邊跟我說話。他那柔軟手掌的摩擦聲雖很輕微，但在初冬的清晨聽來仍覺刺耳，攪亂整個寧謐的氣氛。

「看看這封信！學校又來信警告了，你父親在九泉下不知會如何傷心。你自己也該好好反省一下，這樣下去，結果會怎樣？」——接着，就說出那幾句話：「以前我曾打算讓你繼承我的衣鉢，但現在我可坦白告訴你，已沒那份心思了！」

我沉默半晌，才說道：

「這麼說您已經對我完全絕望了？」

老師沒立刻回答，隔一會兒才說道：

「到這種境地，能不讓我絕望嗎？」

我默不作聲，停頓半晌，不知不覺扯到別的話題，我結結巴巴的說道：

「我的事情老師是很清楚的，我想我也很清楚老師的事情。」

「知道又怎麼樣？」——他的眼色頓時陰沉下來：「毫無用處，我一點也不在乎。」

我不曾看過這種完全拋棄現世的無情臉孔，未曾看過一邊把自身沾污於生活的細節、金錢、女人及其他一切，而一邊卻如此侮蔑現世的冷酷臉孔。⋯⋯我昇起一股嫌惡感，好像接觸到有血色、有體溫的屍體。

這時我真想遠離我周遭的事事物物，即使是片刻也好。退出老師的房間後，腦海中仍一直縈繞着這個問題，愈來愈烈。

我用手巾包着佛教辭典和柏木贈送的洞簫，提着書包和這包袱匆匆趕去學校，一路都在思索如何離開的事情。

一進校門，正好看到柏木走在我的前面，我趕上前去拉着他的手同行，沿路跟他商量暫借我三千圓之事，並要他收下辭典和洞簫，權充抵押。

柏木一反過去大發謬論時的爽直神色，眼睛瞇得小小的看着我。

「你還記得《哈姆雷特》一劇中雷阿第斯的父親對兒子的忠告嗎？他說『不要借錢給別人，也不要向別人借錢，錢一借出去，同時也失去朋友。』」

「我可沒有父親來忠告我，」我說：「不借就算了！」

「我並沒說不借呀！問題是我現在的錢夠不夠湊足三千圓，這得好好研究一下。」

我幾乎忍不住想說出，他如何向女人詐錢的事，但最後還是忍住了。

「我們先研究一下怎樣處置這本辭典和洞簫。」

柏木說着忽然掉頭向校門走去，我也返身放慢腳步跟他並肩而行。他告訴我前任光明學社社長的故事：說他因經營地下錢莊被人檢舉，自九月中釋放出來後，信用一落千丈，目前正陷於苦境中。從今年春天起，柏木便對這位光明學社社長發生濃厚的興趣，經常在話題中提到他的事情，柏木和我都認爲他是極爲堅強的人，不料，釋放後不到兩星期，他就自殺了。

「你要錢做什麼用？」

他突然這樣問我。我覺得若是以往的柏木該不會這樣追根究柢的。

「準備出去旅行一下。」

「要回來嗎？」

「大概會回來。」

「你是在逃避什麼吧！？」

「逃避我周遭的一切。因爲我的周遭到處充溢着失望無力的氣息。……我終於明白了，老師也令我失望，非常的失望。」

「也是逃避金閣嗎？」

「是的！」

「金閣也令你失望嗎？」

「金閣本身不會令人失望，但她是一切失望的根源。」

「你滿腦子中就想這些事情。」

柏木似乎非常愉快的咋了咋舌，像跳舞似的搖搖擺擺的走着。

我隨着柏木的引導，走進一家很寒傖的小骨董店。洞簫只賣四百圓，他叫我陪他回宿舍去取。幾經討價還價，那本辭典才賣一百圓。餘款二千五百圓，他跟我提出一項妙絕的意見。柏木說，洞簫算物歸原主，辭典算送給他，在他的住宿處，他跟我提出一項妙絕的意見。柏木說，洞簫算物歸原主，辭典算送給他，二者都屬他所有，所賣得的五百圓仍是他的錢，加上二千五百圓，借款剛好是三千。利息以一成計算，比起光明學社月息三成四分的高利貸，應是很優惠的低利。……他取出十行紙和硯臺，一絲不苟的寫上這些條件，要我在借據上捺下指印。我因不耐煩去思索將來的問題，也立刻伸出拇指沾上印泥捺下。

——我心急如焚，懷着三千圓一踏出柏木住處，便去搭電車。先在船岡公園前下車，爬

到建勳神社的石階上，想抽個神籤卜一卜旅途的吉凶禍福。

石階盡頭的右端，可看到朱紅華麗的義照稻荷神社⑫，及一對鐵絲網中的石狐，石狐口裏咬着卷軸，尖尖豎起的耳朵裏，也塗上朱紅色。

陽光淡淡的白晝，一陣陣冷風吹來。微弱的日色再經樹叢的篩瀉，使石階上的石頭看來有如蒙上了細灰。

我一口氣爬到建勳神社的廣闊前庭時，已滲出一身汗。拜殿的正前方對着石階，石階盡頭鋪着平坦的石板通到殿門。低矮的松樹蟠踞在參拜路的左右上空。右側是木牆陳舊的社務所，門口掛着「命運研究所」的招牌。社務所和拜殿之間是一間泥灰牆的倉庫，後面有疏疏落落的杉木林立着。冷森森的蛋白色雲朵，含着陰沉的光彩，眺望亂雲之下京都西郊的山巒。

建勳神社是以信長⑬為主祭神，其長子信忠為配祀神，這座神社陳設簡樸，只有環繞拜

⑫ 稻荷神社：供奉五穀神的神社。這些神被視為各種產業的守護神，受到一般國民的信仰，日本全國各處都建有分社。

⑬ 信長：即織田信雄（一五三四～一五八二），日本名將，政治家，少粗暴，多奇行，二十一歲時，平定藩王割據局面，統一全國。後為其部將明智秀光所殺。豐臣秀吉早年僅係其隨侍家僮。

殿的朱紅欄干，增加些許點綴。

我膜拜完後，從捐獻箱旁邊的架上取下陳舊的六角形木箱，用手搖了幾下，小孔中滾落一枝削細的竹籤，上面只寫着：「十四」兩個字。

我轉身下了石階，嘴裏喃喃唸着：「十四……十四……」那數字的聲音在舌端停滯，似乎在品味其中的意義。

我走到社務所的門口，要求他們指點下一個步驟。一個中年婦女現身出來。她似乎正在洗滌東西，邊走邊用圍巾擦拭雙手，毫無表情的接過我遞上去的十圓規費。

「幾號？」

「十四號。」

「你到那邊等一下！」

我坐在窄廊裏等着，邊等邊想，我的命運要靠那雙滿是皺紋和水漬的女人之手來決定!?實在毫無意義。但既然已把賭注下在這無意義的舉措上，也就算了。關閉的紙門裏，傳來金屬環的碰擊聲和掀紙張的聲音。有頃，紙門開了一小縫，她遞出一張薄紙，說道：

「喂！請你拿去。」

說罷又關上紙門。

籤紙的一角沾着女人手指的水漬，上面寫着：

「第十四號凶。」

『爾如逗留此地必為八十神所滅。

遭遇燒石、飛矢等劫難的大國主命，靠祖神之教示，宜乎潛離此地⑭。』

根據籤上解說就是前途充滿荊棘和危險，一切都會不如意，但我並不畏懼退縮。下段指示各種趨吉避凶之法，我只看了旅行一項。

『旅行——凶。尤忌西北向。』

我決定往西北方向旅行。

京都往敦賀的第一班車在早上六點五十五分開出，我們的起床時間是五點半，所以十日的早晨，我一起床後就穿好制服。大家對我似乎已視若無睹，我的異於常態，並不引人注目。

六時半前是打掃的時間，晨光熹微中，全寺僧徒分散各處，分頭掃除或擦拭。我正在打掃前庭。原先我就計畫，不帶書包，突然由此地神秘消失蹤影，出發旅行；曉色朦朧的砂石路上，我晃動着掃帚，突然，掃帚倒下去，我也消失了蹤影，只有微明的砂石

⑭ 爾如逗留此地……「八十神」是很有勢力的諸神，「燒石」是燃燒過的大石。本句卦意是說，大國主命被他異母兄弟的諸神以燒石、飛矢等相迫害，後來靠祖神顯靈指示，才得以脫困。大國主命之故事演於《古事記》上卷。

路遺留在那邊。我幻想着我非如此出發不可。

我沒向金閣告別也是因為如此。我必須把我的全部環境，包括金閣，突然間把它拋棄，離開它。

我慢慢向總門掃去，松樹梢上，曉星點點。

我的胸口怦怦跳動，該出發了！不，應該說成該振翅高飛了！為了我的環境，為了束縛我的美的觀念、我的坎坷際遇、我的口吃、我的存在條件，無論如何非動身不可。

手中掃帚像果實離枝似的，自然飛落在朦朧曙色的草叢中，我躡手躡腳的繞着樹蔭走向總門，一出總門才撒腿飛奔。第一班電車已靠站，車廂中只有稀疏幾個似是勞工階級的乘客，我夾雜其中，在強烈燈光照耀下，感到我似乎從未到過這麼明亮的地方。

那次旅行的詳細經過如今猶歷歷在目。我並不是毫無目的地的出走，未啓程前就已決定目的地是初中畢業旅行時曾去過的地方。只是因為滿腦子充塞着出發和解放，所以，快接近目的地時，我仍覺得前面是一片茫然。

這班火車是開往我的出生故鄉，路線我很熟悉。古老漆黑的列車依舊，但我卻倍感新鮮、珍奇。每個車站、汽笛聲、大清早擴音器的回聲等等，都使我倍增親切感，也使我的心情為之舒暢。寬敞的月臺被朝陽割裂成一塊一塊的，那些鞋聲、木屐聲、長鳴不絕的鈴聲、小販籃筐裏的橘子顏色……這一切東西，好像是一種暗示和一種預兆。

車站上任何細微的片段，都充滿離別和出發的情懷，一站站的月臺，看來是那麼從容、那麼有禮地向後告退。平坦而冷漠的水泥地，因歡送場面而散發光輝。

此時，我把一切都寄託在火車上，這是很叫人奇怪的說法吧！它載我一步步向遠處移動，我怎能不信賴它？在鹿苑寺時，我經常聽到列車行經花園附近的汽笛聲，但如今我會坐在這不分晝夜向遠方急馳而去的東西上，我只有說這是命運的神奇。

火車沿着墨綠的保津峽而行。大概因氣流的影響，從此地愛宕連山和嵐山西側起，到園部一帶地區，和京都的氣候截然不同。十、十一、十二月期間，從晚上十一點起到早上十點左右，這一地帶都被保津川昇起的霧氣籠罩住，霧氣不斷流動，很少中斷。

田野朦朧展現，依稀可看到收割後的霉綠色，田畦寥寥幾棵樹林立着，大小高低配合適中，橫生的枝葉都被剪掉，每棵細樹幹都圍上本地稱之為「蒸籠」的稻草束。它們在雲霧中依次出現，如同樹木的幽靈。偶爾臨窗遠眺，一望無垠的田野中，出現一株大而鮮明的柳樹，垂着濡濕而沉重的枝葉，在霧中微微擺動。

從京都出發時的那股蓬勃興奮的心情，如今卻導進對去世親友的懷念。一回憶起有為子或父親或鶴川，我心底就喚起無可名狀的柔情，我很懷疑，莫非我只會愛死去的人？話說回來，死人的確比活人可愛得多。

不太擁擠的三等客車裏，那些不可愛的活人，個個顯得坐立不安，有的抽香煙，有的剝

橘子，隔座的老頭子在大聲說話，他大概是什麼公共機關的職員。這些人都是穿着不稱身的舊西裝，有一個的袖口還露出破爛的條紋裏布。我深切感到，「庸俗」並不會因年齡的增加而稍減。那些像是農夫模樣的人，他們焦黑而粗皺的臉龐，以及因縱酒而沙啞的聲音，正表現出庸俗的精華。

他們在談論應該多支持捐助公共機關的事情。一個外表穩重的禿頭老人，沒加入談話，只是用那條不知洗過幾萬遍滿是黃斑的白手巾，頻頻擦拭雙手。

另外一人跟着接腔：

「真傷腦筋！手老是這麼黑，剛擦過又被煤煙搞髒。」

「記得你為了煤煙問題，曾在報上投書過嘛！」

「沒有呀！」禿頭老人否定道：「總之，實在傷腦筋！」

我不經意的聽着，他們的談話中經常出現金閣寺和銀閣寺的名字。

他們一致認為，一定要讓金閣寺和銀閣寺盡量捐出錢來。他們舉出實例說，銀閣的收入雖約只金閣的一半，也是一筆龐大的數字。金閣一年的收入總在五百萬圓以上，全寺生活費加上水電費等，一年的開支不過二十萬之譜，剩下的錢幹什麼呢？不外是讓小和尚們每天吃冷飯，讓住持每晚逛祇園玩藝妓，他們如同治外法權，根本毋須納稅。所以，要求他們非捐款不可。

那個禿頭老人，仍是悶聲不響的用手巾擦手，等到人家談話中斷時，他突然又迸出那一句：

「眞傷腦筋！」

這正是大家的結論。老人的手，擦了又擦、摩了又摩後，已經沒有煤煙痕跡，好像皮帶環似的放出光澤，與其說手，不如說是一雙皮手套來得恰當。

我可以算是僧侶，又是就讀佛教教學校，但我們從不曾批評或揭露寺中內幕。這是我第一次聽到外人對我們的批評，但很奇怪，我對這些人的談論，一點也不覺驚奇。我們吃冷飯，住持逛祇園，都是事實。但他們的話並沒引起我的共鳴，反而感到有說不出的厭惡。他們的見解，和我迥然相異，我「心中的話」和他們大不相同。以我的見解尺度，實在難以忍受。記得嗎？當我看到老師和祇園的藝妓並肩行走時，我並不覺得有任何道德上的嫌惡。

爲此，他們的交談，只在我心底遺留下庸俗和略感嫌惡的印象。我從不曾希冀社會支持我的思想或見解，也不曾爲讓世人容易理解而在我的思想上加上邊線。我曾一再表明，不爲外人所理解，就是我存在的特徵。

——突然車門一開，胸前掛着大籮筐、聲音嘶啞的小販在門口出現，才突然想起我已是飢腸轆轆了，我買下一個海草做成的綠色麵類便當充飢。霧已散，但天色還很陰沉，遠處丹波山麓與天相接，貧瘠的黃土上可看到一家家種植楮樹⑮的製紙人家。

舞鶴灣，不知為什麼，這個名字仍然使我心弦顫動。但我的少年期是在此地的志樂村度過，它是那一片看不到的汪洋大海的統稱，進而我們把它引伸為「海的預感」。

爬到聳立在志樂村背後的青葉山巔，就可將這一片海洋一覽無餘。青葉山頂我曾爬上去兩次，第二次時，我們正好看到開進舞鶴軍港的聯合艦隊。

那些閃閃發亮的軍艦，也許是在秘密集結。有關該艦隊的事情都屬於軍事機密，傳說紛紜莫衷一是，我們也幾乎懷疑是否真有該艦隊的存在，所以遠遠所看到的聯合艦隊，就像只知其名，只在照片上看過的一羣威猛的黑水鳥，在兇猛的老鳥的警戒保護下，悄悄的在玩打水遊戲，也不知旁邊有人覦看。

……列車車掌巡迴喊着「下一站是西舞鶴」的聲音，把我驚醒了。慌慌張張挑起行囊下車的水兵乘客都已走光，車廂內只剩下我和兩、三個賣私貨模樣的男人。

一切都改變了！街角到處都冒出英語的交通標幟，神氣活現的掛着，美國兵熙來攘往，這裏已成繁榮的國際港口。

初冬陰沉沉的天空下，冷颼颼的微風，帶着鹹味吹過寬廣的軍用道路，那鹹味有如鐵鏽

⑮ 楮樹：桑科落葉亞喬木，皮為日本紙的原料。

味。像運河一般狹窄的海流，一直通到市街中心，那靜止的水面，那停泊在岸邊的美國小艦艇……這裏的確非常寧謐，但因為衛生管理太過周全，把這軍港以前的喧囂活力剝奪淨盡，整條街道變得猶如病院一般。

如今細想，我對海的憧憬，也是促成此次遠遊的因素，但可不是這種人工港口的海洋，我對這裏的海並沒有依戀之情，也許身後駛來的吉普車，會半開玩笑的把我撞進海裏去。我所憧憬的海，是像毗鄰成生岬故鄉的那種天然粗獷的大海；那怒濤狂掀，浪花飛濺的裏日本海。

所以，我決定去一趟由良。由良海濱以海水浴馳名，夏天遊客如過江之鯽。此時必已是闃寂無人，只有陸地和海水在嬉戲而已。我還隱約記得，從西舞鶴到由良的途程，大約是三里。路線是沿着舞鶴灣向灣底西行，穿過宮津鐵路，越過瀧尻山嶺，嶺下就是由良川，再渡過大川橋後，沿着河西岸北上，順着川流一直到河口。

於是，我走出市街，向西而行……。

走累了，不禁自言自語道：「由良有什麼好看呢？是為取得什麼佐證，才這樣一味兒猛走？那裏不是只有海水和沙灘而已嗎？」

但是我的腳始終不停歇。不管往什麼方向，不管去什麼地方，我一定要到達，即使我的目的地並沒任何意味。我心裏產生欲達目的而勇往直前的勇氣，幾乎可說是不道德的勇氣。

天氣乍陰乍晴，時時露出薄日，我幾度想靠到路旁的大櫸樹下，但不知爲什麼我總覺不能再蹉跎時光，無暇歇足休息。

由良川的水流是從山澗流出，沿岸一帶的廣大流域，地勢平坦，河水湛藍，河面廣闊，黯淡的天空下，水流緩慢，好像很不情願似地流注海裏。

出了河流西岸，汽車行人均告絕跡，沿路雖有許多橘園，卻看不到一個人影。眼前的小村落名叫和江村，突然傳來窸窸窣窣的撥草聲，我以爲必是本地村民，冒出的卻是一頭黑狗。

這附近有一處名勝，相傳是山椒太夫⑯的別墅，但我無心順道去參觀，一心只顧眺望水景，不知不覺中已走過它的前面。河中有一塊被竹林包圍的大沙洲，竹林隨風搖擺起伏，然而我走的這條道路卻沒有風。沙洲上有一、兩塊靠雨水耕作的稻田，沒有農夫的影子，只看到一個背向這邊垂釣的人。

老半天才看一個人影，心裏頗感親切。

「不知是不是釣鯔魚？？若是的話，離河口該不會太遠了！」

這時，竹林的簌簌聲突然高漲，蓋過淙淙水聲，整個地帶白濛濛的有如雲霧飄浮，大概

⑯　山椒太夫：住在京都加佐郡由良，據傳是一貪婪霸道的富豪，以出賣山椒而致富，因而得名，擁有三所豪華別墅。

是下雨了，雨滴濡濕乾燥的沙灘。這一轉念間，雨點也已落到我的頭上來，我一邊淋着雨一邊看看對面沙洲，那邊的雨似乎已停。那個垂釣者仍是剛才的那副姿態，一點也沒更動。接着，我頭上的陣雨也過去了。

每當轉彎時，我的視線就被蘆葦或秋草遮蔽。一陣陣冷列海風撲鼻而來，我知道河口就在眼前了。

靠近河口有幾塊寂闃的沙渚，河海相接處，海潮不時向河水進逼侵犯，但水面仍是一平如鏡沒有激起漣漪，有如昏迷致死的人一般。

河口非常狹隘。在暗空、堆雲的襯托下，互相融合、衝擊的海水，看來模模糊糊的，好像沒有任何動靜的橫臥在那裏。

如要實地接觸大海，我必得面向吹過原野田疇的烈風，再走一會兒。烈風是海的化形，這種烈風，在杳無人影的原野上，如此浪費的吹拂着，都是爲了海的緣故。這種烈風是冬天覆蓋此地的氣體之海，是以征服者的姿態出現的無形海。

河口對面重疊的浪花在灰色的海面徐徐擴展，正中浮出一座小禮帽形的天然島嶼，那就是距河口約八里的冠島，是水鳥的避風港和棲息地。

那時我心中忽然閃過某種靈感，旋即又消失。我在風中佇立片刻尋思，無奈我的思維已被冷風吹走，只好再繼續逆風前行。

多石的荒地連着貧瘠的田園，野草大半枯萎，只有緊貼着地面如同蘚苔的雜草還呈綠色，但葉子也已扁碎萎縮。這一帶已是沙礫地。

一陣強風吹來，我不禁轉過身面對由良山，這時忽然傳來好像人在發抖的重濁聲。

我循聲去找尋人踪。臨海濱處，有一條沿低崖而下的小徑，原來那一地帶被海水浸蝕得很嚴重，正在修築護岸工事。白骨一般的水泥柱，散堆四處，倒是砂上的新水泥顏色，還比較悅目。那有如發抖的重濁聲，原來是混凝土攪拌機所發出的震動聲。四、五個鼻尖通紅的工人，帶着訝異的神色看着穿學生服的我。

我也瞥了他們一眼，算是打招呼。

當我踏着岩沙走向岸邊時，一股欣喜的情懷再度襲來，比先前更明確清晰。冽風冷厲，我沒戴手套，兩手幾乎凍得發僵，但我毫不在乎。

這裏正是裏日本海！是我所有的不幸遭遇和黑暗思想的泉源，是我一切罪惡的原動力。

海上怒濤洶湧，波浪陸續不斷的衝來，浪與浪間，隱約可看到灰色的平滑海底。遠海陰暗的天空，朵朵烏雲重疊堆積，令人感到沉重又覺纖細，因為那一堆沉重的積雲邊緣，接續着輕若羽毛的縫線，在那中間包圍着似有若無的淡藍天空。而鉛色的海又以岬角黑紫色的羣峯為背景，一切景物之中，有動態和靜態，以及不斷移動的潛力和礦物凝結般的感覺。

猛然間，我回想起第一次遇到柏木時他所說的幾句話：「你不覺得嗎？在這種暖和的春

天下午，在這平整的草地上，恍恍惚惚的眺望葉隙下的陽光的這一剎那間，才會使我們突然變得殘虐。」

「我一定要把金閣燒燬！」

　如今，我面對着海浪，面對着呼嘯的北風，不是暖和的春天下午，也沒有割得平整的草地，但是這種荒涼的大自然景色，比起春天暖和的草地，更能投合我的內心，和我的存在更有密切感。在這裏，我不受任何威脅，我很滿意自足。

　突然，我也浮起一種念頭，大概就是柏木所謂的殘虐念頭吧！總之，這個念頭在心底產生後，啟示了先前所閃過的興奮意味，雖然我從未有過這樣的念頭，目前也來不及深思，只是像閃電似的一劃而過而已，但瞬間已匯成一股巨大的力量，向我包圍進逼。這個念頭是：

第八章

之後，我就折轉回頭，走到宮津線的由良車站前，初中畢業旅行時我們也曾走過這條路線，由此站踏上歸程。車站前的公路上，行人寥寥無幾，可知這裏的店家都是靠夏天的生意旺季，來維持生活。

車站前有一家掛着「由良海水浴旅館」招牌的旅館，我想進去住宿。推開玻璃門，屋裏靜悄悄的，出聲招呼也沒有人應答。屋中似乎久未照料，櫃臺滿是塵埃，木板套窗都關閉着，屋內黑漆漆的。

我逕自繞到屋後，後院有個小花園，高處裝置水池，可供夏天的房客游泳回來後沖洗海砂用。

附近有一間小房子，大概是旅館主人的住家，關閉的玻璃窗中傳出收音機高亢尖銳的響聲，反倒令人覺得裏邊不會有人，我趁着收音機停歇的空隙，走到散放兩、三雙木屐的房門口，開口叫了幾聲，依然是空等一陣。

陰暗的天空忽然透出朦朧日光，木屐箱上的木紋也隨之一亮，這時，我發覺背後似乎有

一條人影。

　　一個眼睛細得若有似無的白胖婦人一直看我。我說要投宿，她也沒說聲「跟我來」，就默默轉身折向櫃臺。

　　——她帶我到二樓角隅的小房間，窗口向西。她送來的小火爐只剩一點火星，關閉的房間燻得太久，那種霉灰味道實在難受，我只好打開窗戶，讓北風吹在身上。西邊海空仍和剛才一樣，烏雲沉重的交疊着，那些笨重的烏雲堆，好像毫無目的的飄浮着，只有其中幾塊小雲片，顯得聰明活潑，悠然自得。海，卻是看不到。

　　……憑窗佇立，我重行檢討剛才的那一個念頭，我自己問道：在考慮燒燬金閣之前，為什麼竟沒想到先把老師殺掉呢？我並不是完全沒有過這念頭，但我隨即發現這做法絲毫無補於事，即使殺掉老師，昏暗的地平線上仍會源源不絕的出現那些和尚頭和厭惡像。

　　大凡生物，都不像金閣那樣具有嚴密的「獨一性」。人類只不過是承受自然的諸種屬性的一部分，代替它傳播繁殖而已，我認為，如果殺人是為毀滅對方的「獨一性」，則殺人是永遠的誤算。這樣一來，金閣和人類的存在便愈能顯示出明確的對比：一方面由於人體容易毀滅，反而浮現永生的幻影；而金閣由於她不壞的美感，反而露出毀滅的可能性，也就是說，像人類這種生命有限的東西是不會根絕的，而像金閣那樣不滅的東西是可以毀滅的。為什麼人們沒有注意這一點呢？我的獨創見解，應是無可懷疑，如果我把明治三十年定為國寶的金閣燒

燈的話，那是徹頭徹尾的破壞，是無可挽回的毀滅，削減了一部分的人造美。

想着想着，我還自我解嘲道：「如果燒燈金閣，也未嘗沒有教育效果，因為大家可以類推，所謂不滅並沒有任何意義；可讓世人瞭解，它雖然屹立於鏡湖池畔五百五十年，卻不能成為任何事情的保證；也可給人類一個提示──明天也許我們會遭遇毀滅的恐怖。」

是的，我們的生存的確是被持續一定時間後的凝固物所包圍，而保持下來的。比方說，木匠為了家事方便而做成的小抽屜，隨着時光的消逝，時間凌駕於物體的形態之上。經數十年、數百年後，時間好像凝結起來而形成物體的形態。一定的小空間，起初是被物體所佔據，但後來卻被凝結的時間所佔有。而化身為某種神靈。中世紀怪異小說《付喪神記》①的開頭，這樣寫道：

「陰陽雜記云，器物經百年，吸日月之精華，幻化成形，自此誆騙世人，稱之為『付喪神』，故此，世俗每臨立春前，家家戶戶清理出舊器物，拋棄於路旁，此謂之除歲。是故付喪神時時遭劫，永遠湊不足百年之數。」

我的行為將會告訴世人付喪神的所遭遇災禍，用這個災禍來解救他們。我的這種行為，具化為妖怪（付喪神）的神怪故事。

① 付喪神記：繪圖小說，計二卷，作者不詳，室町時代前後之作品，記述關於古代各種舊家

將可把金閣的不朽性改為可滅性，世界的意義也將會確實的改變吧！……

……我愈想愈覺愉快。我身邊、我眼前的世界，已接近沒落和終結。夕陽餘暉遍照大地，夕陽下擁有璀璨金閣的世界，猶如從指縫間篩漏的細沙，一刻刻，一寸寸，向下沉落。

我在由良旅社前後逗留三天，未曾出過一步門，這種行徑引起老闆娘的懷疑，於是招來警官。當看到穿着制服的警官進入我的房間時，我嚇了一跳，但隨即恍悟我並沒害怕的理由。我據實回答他的詢問，說我只是暫時擺脫禪寺生活到外面散散心，並掏出學生證給他看，還特意當他面前把旅館費付清。他立刻掛電話到鹿苑寺，證實我的話不假，反而成了我的保護者，說要護送我回寺，為顧及我的自尊心，他還特地換上便服。

在丹後由良站等車時，又下起陣雨來，沒有屋頂的候車室立刻濕淋淋，警官便帶我進入站務室，他向我誇示，站長和站務員都是他的朋友，還向他們介紹說，我是從京都來拜訪的外甥。

此時，我已能體會到從事革命者的心理。站長和警官圍着熊熊火焰的火爐，彼此談笑甚歡，他們絲毫不會預感到即將發生的大變動、大破壞。

「把金閣燒燬的話，這些人的世界大概會完全改觀，生活的規律會完全顛倒，列車時刻表將混亂不堪，制訂的法律也完全無效吧！」

他們竟沒發覺自己的身邊有一個未來的犯人，正不露聲色的把手伸向火爐，實足以使我沾沾自喜。一位年輕活潑的站務員，滔滔不絕的大聲說，假日他要去看電影，說那部片子是精心巨構，感人肺腑，還有許多精彩的武打場面。這位遠比我狂傲、活潑的青年，假日的節目大概就是看電影、抱女人、睡覺。

這段時間，他不時捉弄站長，有說有笑，還忙得不可開交似的，這邊添添木炭，又走到黑板前寫些數字。我再度成為現實生活的俘虜，羨慕、嫉妒兼而有之。心想，我若不縱火燒煨金閣，離寺還俗後，也可以過這種生活。

——但那股黑暗的力量，倏然又告復甦，把我從中拽回來。我還是非燒掉金閣不可，這樣才可以重新踏上我特定的新生活。

——站長去接完電話後，便走到大鏡前，好像要參加什麼典禮似的，端端正正的戴上鑲金線的帽子，乾咳一聲，挺挺胸膛，走到停了雨的月臺。俄頃，轟隆轟隆的火車聲沿着懸崖上的鐵路滑過來。

我們在下午七點五十分抵達京都，警官一直送我到鹿苑寺總門之前。夜寒襲人，走出黝黝的松樹叢，總門呈現眼簾，我看到母親在那裏佇立。

真巧！母親就是站在寫着「若有違犯者將依國法懲辦」的告示牌旁邊。散亂的頭髮在明

燈的照耀下，看來好像一根根蓬起的白髮，實際上母親的頭髮並不那樣白。長髮包圍下的小臉龐一動也不動。

但在我眼簾中，她那短小的身軀似乎正在逐漸膨脹，大得驚人。她束着褪色的繡金腰帶，粗布衣料，穿着不合身，襯着背後一片漆黑的前院，僵立在那裏，猶如僵屍。

我很感訝異，母親為什麼會來這裏，一時使我趑趄不前。後來我才知道，老師發現我出走後就通知母親，她在震驚之餘，便趕來鹿苑寺，暫住下來等候我的消息。

警官在背後推我前行。隨着距離的拉近，母親的身影也逐漸縮小，她歪着臉向我注視。

我的感覺果然不錯。

她那對細小、狡慧、凹陷的眼睛，明顯的告訴我，我對母親的憎厭是正當的。憎厭身為她的兒子，還有那深銘腦海的醜事……因此，我和母親無緣，也沒有報復的意念。但我的心結，並未解開。

……但現在看到她那充滿母性悲嘆的表情，我突然感到對我已還我自由之身，不知道是為什麼，我只預感到她對我絕不致構成威脅。

——母親開始號啕痛哭，聲音尖銳如被絞殺。旋即伸出手無力的摑向我的臉頰。

「你這不孝子！忘恩負義！」

警官默默的看我挨耳光。母親只是指頭在揮舞，根本不會痛，倒是指甲落在臉頰上，似

乎有如冰雹。她一邊打着，臉上充滿哀求的神色，我趕緊把視線移開。隔一會兒，她語氣一變問道：

「你跑到那麼遠，錢是從那裏來的？」

「錢嗎？朋友借來的！」

「真的？不是偷來的嗎？」

「不是的！」

母親安心的吁了一口氣，好像那是她唯一所擔心的事情。

「真的？……沒做什麼壞事吧！」

「沒有。」

「那還算好！快去向方丈道歉，我已向他賠過罪，但你也得親自去道歉請求寬恕。方丈是寬宏大量的人，一定會繼續收留你，若你不悔改，媽媽遲早會被你氣死，真的，若你不希望媽媽早死，從此洗心革面，做個偉大的和尚……好了，趕快向方丈賠不是吧！」

我和警官默默跟在她後頭。母親對這位便服警官連普通的禮貌都忘了。

看着母親背後碎花的腰帶，我在思索她變得如此鄙俗的原因……原來是希望！猶如濕紅的頑癬，附在污垢的皮膚上，經常使人發癢，永不服輸的希望，藥石罔效的希望。

冬天到了，我的計畫雖一再延宕，但決心愈發堅固。

以後的半年間，我所困擾的卻是另外的事情。柏木每到月底就送來附加利息款額的通知，催我還債，並口出穢言罵人。但我已無意還債，為避免和他碰面，只好缺課。

我變了！第一，我已能安於寺中生活，一想起金閣遲早會燒燬，難耐的事情也能樂於忍受，猶如人之將死一般。對每一位寺僧，都很和善親切，對任何事情不斤斤計較。連大自然的景物也變得可愛起來。冬天的清晨，殘梅枝上的小鳥羽毛也顯得玲瓏可愛。

甚至對老師的憎恨也已忘懷。我已是自由之身，擺脫母親、友朋，以及一切事物的覊絆。

但是，我並沒愚笨到誤以為那種新生寫意的日子就是未經着手就已達成的世界變貌。任何事體，從結局來看，都是可以原諒的，我自覺已把眼光放在那種角度上，而且可以掌握結局，所以覺得身心都很自由。

不是反覆無常，不是意志動搖，請不要怪我沒說出這種心理變化的過程，實則我心堅如鐵。

半年來，眼睛緊盯着一個未來，這期間我也體會到幸福的意義。

火燒金閣，雖是突如其來的念頭，卻好像我定做的西裝一般，非常合身；又像是我從出生起就立下的志願——至少從陪同父親參觀金閣那天起，這念頭就在我體內萌芽生長，只等待它開花結果。以一個少年人的眼光，竟能發現出金閣超塵絕俗的美，憑這點，我就具備足夠的理由縱火燒金閣。

我在昭和二十五年三月十七日修畢大谷大學預科課程，十九日，恰是我滿二十一歲的生日。預科三年的成績，非常可觀：名列七十九人中的第七十九名，最差的科目是國語，只得四十二分，曠課時數計二百十八節，佔上課時數的三分之一以上。倖蒙我佛大慈大悲，本校並不採留級制，我得以進入本科，住持也予以默許。

從晚春到初夏的那一段美好日子，我拋下課業，專挑一些不花錢的寺廟或神社去參觀，並且是徒步去的。

有一天，我經過妙心寺②前面的街道，我身前正有一個學生悠閒的走著，當他在一家古老低矮的香煙鋪停步買香煙時，浮現出他的側臉輪廓。

從帽徽上看，他是京都大學的學生，臉色白皙，眉頭緊蹙。他也用眼角瞥我一眼，那眼光恍如從濃影中流瀉下來一般，那時，我直覺感到「他一定是縱火者」。

下午三點，這時刻非常不適於放火。一隻迷失的蝴蝶在柏油路面飛舞，飛到香煙鋪前一朵半枯萎的山茶花上，白色的山茶花，枯萎部分如同被火灼燒呈茶褐色。公路上久久都沒有汽車來往，時間停頓了。

② 妙心寺：臨濟宗妙心寺派的總本營，是禪宗最大的佛寺，位於京都市右京區花園町，又名正法山。

那位學生必是一步一步踏向縱火之途。我也說不出為什麼會有這種直覺。從他那帶着幾分嚴肅的背影，我發覺出他的決心甚為堅定，才敢選擇在白天放火，才如此沉穩的慢步而行，他的跟前是火焰和破壞，他背後是被遺棄的秩序。我所經常描摹的年輕縱火者，就是這副姿態。

受日光照射的黑嗶嘰背上，充滿不吉和凶險。

我把腳步放慢一直跟蹤着他，他跟我一樣，左肩也稍微傾斜，他雖比我英俊，但必定也和我一樣的孤獨、不幸，同樣是因為「美」的困擾而有縱火的念頭。……我彷彿預先看到我自身的行為。

晚春的下午，太陽亮光光，空氣沉懨懨，這種氣氛特別容易驅使幻想的馳騁。我彷彿化身為二，由我的替身預先把我要放火時所看不到的種種行為表演給我看。

路上車馬絕跡，也不見人影。從這裏看去，那壯大的門框把「敕使門」和山門、佛殿的脊瓦、林立的松樹、一部分湛藍的天空和幾片白雲都吞進去；靠近大門再看，它還包容了廣大寺內縱橫交錯的石階，以及數不盡的磚牆等；穿門而入後，又發覺這座神秘的大門，更收攬了全部的蒼穹和所有的雲彩。

那個學生進門後，繞過「敕使門」的外側，在山門前的蓮池旁邊佇立片刻，接着又跨上池面的石橋站着，仰望高聳的山門。「他縱火的目標就是那座山門吧！」我心裏這樣想。

那是一座壯麗的山門，最適於被火焰包圍。這樣明亮的下午，可能看不到火焰，只有滾滾黑煙冒起，蒼穹則會歪歪斜斜的晃動着。

他已走近山門，還繞到東側偷偷看我一下，好像怕被我發覺。此時正是化緣和尚歸院的時刻，一羣僧人，穿着草鞋，三人一行，踏着石板並排魚貫由東而來，他們仍遵照佛家托鉢的規定，回寺之前，不能交談，視線只能在三、四尺以內，靜悄悄的從我身前右轉而去。

那位學生東張西望，猶疑好半晌，才倚着一根柱子，從口袋裏掏出香煙。我心想，他一定是以香煙做火苗。果然，他把煙叼在口中，把臉湊近火柴。瞬時爆出一點透明的火光，我想他眼中是無法看到那種火光的，因為山門的三面都在陽光的照射下，只有我這一側才有陰影。火柴在他臉側像火花似的一現，接着在他猛揮的手中消失了。

火柴熄滅後，他好像還不放心，用鞋底拚命踩踏拋在基石上的火柴。接着就逍遙自在的吞雲吐霧起來。抽完後，返身跨過石橋，穿過敕使門，悠遊地走了出去，遺留下我的失望和悵惘。……

他不是縱火者！只是去散步的學生，充其量也僅是稍微苦悶、稍微貧寒的青年而已。我很不欣賞他的小心眼，不是放火，只為抽一根煙就那樣張皇，左顧右盼的環顧四周，我更討厭他的所謂「文化教養」，火柴熄滅後還拚命的踩踩，就是因為這種不值一文的教養，

那小小的火苗被他壓抑得死死。難道他自以為是火柴的管制者？對社會是個毫不懈怠的火的完全管制者而得意？

明治維新以後，京都城內及市郊的許多古老佛寺，幾乎不曾有過火警，就是全靠這種教養的托庇。縱使偶遭祝融之禍，也很快就被撲滅。以前就大不相同了：知恩寺③在永享三年初罹火災，嗣後不知又被火神光臨過多少次；南禪寺在明德四年，本寺的佛殿、法堂、金剛殿、大雲庵等均付諸祝融；延曆寺④在元龜二年化為灰燼；建仁寺⑤在天文二十一年遭兵火之禍；三十三間堂⑥在建長元年燒燬淨盡；本能寺⑦在天正十年燬於兵火。

那時候，火與火之間非常親密，不像現在那樣被割裂、蹂躪和藐視。它們隨時得以和其

③ 知恩寺：淨土宗的總本營。位於京都市左京區田中門前町。法然大師下比叡山後在此結庵而居。現在的殿宇是在寬永十六年所建。

④ 延曆寺：位於比叡山中，是天台宗的總本營。延曆七年，最澄禪師所建。

⑤ 建仁寺：京都五山之一，臨濟宗建仁寺派大本營，位於京都市東山區大和大路松原町。建仁二年，源賴家所創立，是日本最先有的古剎。

⑥ 三十三間堂：天台宗古剎，建於長寬元年，位在京都市東山區七條大和大路。寺中陳設湛慶等所雕千手觀音像一千零一尊。

⑦ 本能寺：法華宗五大本山之一，應永二十二年創建，位於京都市中京區寺町御池。

他的火朋友携手和糾合。大概當時的人情風俗也是如此。不論火身在何處，只要一招呼，火朋友立刻應聲而至。是以寺院常遭失火、兵火之災，或受其波及，並且從未遺留下放火記錄。那時的火，必定像我這種有意縱火的人若是生在古代，也只消屏息靜氣等待機會來臨即可。那時的火，必定是既熱情又放肆，各寺廟遲早必遭燒燬，只要耐心等待，火苗必乘隙而起，蜂擁而至，完成其使命。金閣只不過是在極偶然、極僥倖的情形下，才逃脫回祿之禍。佛教的原理和法則嚴密的支配着地面，火是自然的現象，滅亡和否定也是常態，人工的伽藍必遭燒燬。即使是有人故意放火，歷史家們往往認爲那是火的自然力量而忽略了人爲的因素。

那時的世界是動盪不安的，現在的不安也不亞於當時，如果說以前的佛寺是由於不安而被燒燬，如今的金閣，豈有獨免劫難之理？

我雖缺課但仍經常上圖書館。五月的某一天，迴避不及，終於碰上柏木，他看我躲躲閃閃的模樣，反而追了上來。當時如果我撒腿就跑，相信他一定追不上，但我卻停住了腳步。

柏木氣喘吁吁的扳住我的肩膀，那時已經下課，約在五點半左右。我因怕碰到柏木，出了圖書館後，我就繞到宿舍後面，經過西側的破陋教室和圍牆中間的道路。這裏是一片荒地，野菊雜草叢生，紙屑或空罐子散布四處，幾個小孩子偷跑進來玩球，那尖銳的叫囂聲，把那幾間課桌上滿是塵埃的教室，烘托得更陰森淒清。經過此地，再從大樓西側穿出，走到掛着

「花道部」牌子的小屋前時，被柏木追上了。夕陽下，圍牆兩旁的楠樹葉影，映在小屋頂上和大樓的紅磚牆壁上。沐浴着夕陽的紅磚，色澤更加鮮豔璀璨。

柏木一邊喘氣，邊把身子靠在牆壁上。微微搖曳的葉影，映在他蒼白的臉上，奇形怪狀的影子在他臉上躍動，或許是因紅磚牆的襯托才顯得如此。

「到這個月底，本息就達五千一百圓啦！這樣拖下去，你恐怕會還不起。」他說道。

說罷，掏出經常都放在口袋裏的借據，打開來給我看，又立刻慌慌張張的折好放回口袋，唯恐被我搶來撕破。匆匆一瞥，我的眼簾只遺留下鮮紅的拇指印的殘像，指紋看來陰慘駭人。

「趕快想辦法還吧！像學費之類也不妨拿來挪用。我這是為你着想。」

我默默不語。我已面臨世界的悲慘末日，還須有還債的義務嗎？我真想把那些事向柏木暗示一二，但又壓抑住了。

「怎麼悶聲不響？是因口吃不好意思出口？怎麼到現在才覺害羞？其實，你的口吃連這個都知道了，就是這個……」說着用拳頭敲着夕照下的磚牆。「連牆壁都知道，全校沒有一個不知道。」

我仍默默的和他相對而立。這時小孩子玩的球滾到中間來，柏木正想俯身去撿，我一時興起，存心觀察一下，他的八字腳到底如何的活動，才能在他前面一尺的球抓在手中。所以，我仍靜靜的站着，眼睛有意無意的朝他的腳看去。我的心意馬上被柏木察覺出來，其反

應之快，堪稱爲「神速」。他挺直尙未彎下去的身子，一直凝視我，眼神充滿憎惡，也缺少了

他所固有的那一份冷靜。

一個小孩子戰戰兢兢的走過來，從我們中間拾起球便跑。柏木終於向我說道：

「好的，你既是抱這種態度，我也有我的對策。無論如何，在下個月放假回鄉之前，我

會拿出一點顏色給你看，你要小心點！」

一到六月，重要課程已逐漸減少，學生們開始各自準備返回家鄉。

永遠忘不了的六月十日。從早上雨就不停的下，入夜後變成傾盆大雨。晚飯後，我在房

間看書，八點左右，從客殿到大書院的走廊間傳來腳步聲。晚上，老師很難得不出門，他的

房間似乎來了客人。前導的正是我們寺裏的徒弟，腳步聲小而有規則；來客的腳步聲則異於

常人，舉步鈍重遲緩，擦着地板發出異樣的聲音，有如亂雨滴在木板窗上。

雨聲籠罩着鹿苑寺黑暗的屋簷，滂沱大雨淹沒了空蕩蕩的黑夜。不論在廚房、客殿或執

事、殿司的宿舍，耳中所聽到的只有嘩嘩雨聲。我把房間的紙門打開稍許，腦中想着正在駕

馭着金閣的雨。滿是石子的小庭院溢滿雨水，地面的雨水在石頭間流竄。

新進徒弟從老師的客廳折返回來，把頭探進我的房間說道：

「有個名叫柏木的學生來找老師，他是你的朋友嗎？」

我頓感惴惴不安。我把他叫住，請進屋裏。因為若我一人獨處，難免會想像起書院中的種種對話。

約過五、六分鐘，老師那邊響起搖鈴聲，鈴聲衝破雨聲，威嚴肅穆的迴響着，又戛然而止。

我們相視對看。「老師招你去！」新徒弟說道。

我無可奈何的站起身。

老師的書桌上攤開我捺過指印的借條，他揚起紙的一角向我示意。我仍跪在走廊，老師還未准我進房間。

「這的確是你的指印吧！」

「是的！」

「可別忘了，今後若再有這類事情發生，就不容你留在寺裏了。儘是替我做的些丟臉的事情，其他還有種種……」老師也許顧忌柏木在場，說到這裏突然住口。「錢由我來還，你可以回去了。」

有了這一句話，我才有餘暇去看柏木。他的視線畢竟不敢和我接觸，一副老實相的坐在那裏。只有我知道，當他行惡時，他的潛意識中，總會裝出最純潔最正經的表情。

回到房間，我好像從雨聲中、從孤獨中，霍然解放。新徒弟已離去。

「不容你留在寺裏了！」聽老師這一句話，一切事態都已明朗化，原來他早有放逐我的念頭。我的計畫非趕快實行不可。

如果沒有柏木今晚那樣的舉措，我也無由從老師口中聽到這句話，我的行事的決心也許還會拖延下去。可以說是柏木給我痛下決心的力量，一念及此，對他不由湧起莫名的感激。

雨勢仍未減弱，雖是六月天，寒意沁人肌骨。暗淡的電燈下，這四周木板窗的儲藏室，看來非常淒清寂涼。這就是我的住家，任它脫線，長久踩來踩去，終於絞成像繩索一般。當我摸索進入房中開電燈時，腳趾常被絆到，但始終也不想去修補。生活方面我所熱中的並不是有關榻榻米之類的事情。

榻榻米變了色的黑邊，房間內沒有什麼裝飾。

隨着夏天的到來，洋溢在這五蓆大空間的酸臭味道愈濃。我有狐臭，那股味道也滲進四壁黑得發亮的粗樑柱和古舊的木板窗戶中，歲長月久，那些樑柱和板窗，似乎幻化成半帶腥味的不動生物，木紋間散發出年輕生物的惡臭。

這時，走廊又傳來剛才那奇異的腳步聲，我起身向走廊踱去，對面老師客廳的燈光透出來，照着庭院的陸舟松，呈船頭形的樹梢被雨水濡濕得黑黝黝的。走在樹跟前的柏木，忽然像機械似的呆立不動。我笑了，第一次看到柏木的臉上露出近乎恐怖的神色，我已感到心滿意足。

「要不要到我房間坐一下？」

「怎麼搞的？讓我嚇了一跳！你真是個怪人。」

——拗不過我的再三邀請，柏木才勉為其難的進屋去。我遞給他一個薄薄的坐墊，跟往常一樣，他先做個蹲踞的動作，然後再慢吞吞的側身坐下。坐定後，抬起頭把房間環顧一匝。雨聲像厚厚的簾幕封閉着窗外，飛濺的雨點不時滴在涼臺上，偶爾也濺到紙門上來。

「別怪我，我是不得已才使出這一招，總而言之，也是你自作自受。對了！你看！」他從口袋掏出印着「鹿苑寺」字樣的信封，取出鈔票數着。是三張今年正月剛發行的嶄新千圓紙幣。

「這種鈔票真美觀大方。我們的住持有潔癖，每隔三天就叫副司先生拿零錢到銀行兌換。」

「你看！只有三張。你們的住持好小氣，說同學間的借貸，不該算利息。他自己卻多多益善，猛賺一氣。」

精明如柏木，也有他所意想不到的失望，實令我衷心快慰。我發出會心的一笑，柏木也笑了。

「哦！我知道了！你最近正準備做什麼壞事吧！」

但這也僅是一瞬間的和解，他隨即收斂笑容，瞪着我的前額，突轉話鋒說道：

他的目光銳利如箭直欲深入肺腑，令人難以承受。但我回頭一想，他所想的所謂「壞事」和我的心事也許相差頗遠，便又回復鎮定，答話也不結巴了。

「沒有這回事！」

「是嗎？你真是怪人，是我所見過最怪的傢伙。」

我知道這句話是針對我嘴邊尚未消失的親切微笑而發。但我猜想此時他絕對察覺不出我心中所湧出的感激之意。想到這裏，我笑得更自然。我和他話起家常……

「你，幾時回家鄉去？」

「我準備明天回三之宮，唉，暑假待在家裏也很無聊。」

「暫時無法在學校碰面囉！」

「還說呢！你根本都沒去上課。」說着，急急忙忙解開制服胸扣，在口袋內摸索……「這傢伙一向被你捧得半天高，回家鄉前，我特地帶給你看，好讓你驚奇一下。」

他把四、五張信紙扔在桌上，看署名，我不禁驚愕萬分。柏木若無其事的說道……

「這是鶴川的遺物，你不妨看看。」

「你和鶴川的交往很密切？」

「可以這麼說，就跟你我一般親密，但這傢伙生前很不願意被人看出是我的朋友，雖如此，他只有對我才會說出心底話。他已去世三年，應是可以公開的時候了，尤其你是他的密友，我早就打算找機會讓你看一下。」

發信日期是在昭和二十二年五月臨死的前幾天，就是說，他回東京後幾乎每天都寫信給

柏木，卻從未給我片紙隻字。看那方方正正的稚拙字體，確是鶴川的筆跡，我不由微感醋意。

一向似乎都很樂觀、爽朗的鶴川，有時還在我面前說過柏木的壞話，也經常規勸我少和他來往，而自己卻在暗地裏和柏木有着那樣深厚的交情，眞是匪夷所思。

我按照日期的順序一封封讀下去，他的文筆差勁得無可比擬，語意前後不能連貫，讀來非常吃力，但字裏行間隱隱流露出苦惱之意，越往後的幾封，苦惱就越明顯。讀着讀着，我也感鼻頭發酸，但一方面心裏又大爲不值鶴川的那種無謂的苦惱。

那不過是很平常的戀愛小問題，雙親不中意對方，不能相偕白首，感到人生乏味，如此而已。大概是鶴川寫得甚其詞，有一句話，很使我驚愕，他說：

「如今想來，這椿不幸的戀愛，也許是由於我不健康的心理而造成的吧！我一向很悲觀，內心始終覺得無法開朗。」

最後那一封信的結尾，筆調激昂如湍流，倏又戛然而止，那時，我才察覺到以前我做夢也沒想到的一種疑惑。

「這樣說來，他是⋯⋯」

話剛出口，柏木就頷首道：

「不錯！是自殺，我也認爲必是如此。他家人爲顧全面子，才搬出車禍之類的意外事故。」

我一時怒從心起，結結巴巴追問道：

「你回信了沒有？」

「回了，但大概是在他死後才送到。」

「你寫些什麼？」

「勸他不可輕生，如此而已。」

我默默不語。

我一向確信「感覺」不會欺騙我，如今卻已成空。柏木又給我致命的一擊。

「怎麼樣？讀後，你的人生觀是否改變了？你的計畫是否要再加以檢討？」

事過三年，柏木才把這幾封信拿給我看，其用意至為明顯。我雖然受到這樣大的打擊，並未從記憶中消逝。鶴川死後才三年，但一切都變樣了。他身上的一切雖已隨着死亡一起消失，然而，在這瞬間但鶴川躺在繁茂的夏草上，斑斑葉影灑落在他白襯衫上的那一幅影像，反而以另一種形象復活。如今我深深以為記憶的實質較之記憶的意義更可信賴，若不信賴它，生存本身勢必陷於崩潰的狀態。……

「怎麼樣？你心目中有什麼東西破滅了吧？我最不忍眼看朋友懷着某種易於破滅的東西而活着，我對朋友表示親切的方法就是一心一意予以揭發破壞。」

「如果還沒有破滅的話，怎麼辦？」

「算了吧！別死不認輸。」柏木嘲笑道：「告訴你，只有認識才能使這個世界改觀，把世

界在不變的狀態下，使它改變。以認識的眼光來看，世界是永遠不變的，也是永遠變動的。

也許你會問，說這些話是何用意？我們不妨說，為了忍受難耐的生存，人類才具有所謂『認識』這武器。動物便不需要，因為動物沒有忍受生存之類的意識。只因生存的難耐，認識才成為人類的武器，但難耐的程度並未因此而減輕。」

「沒有其他的方法可以忍受生存的難耐嗎？」

「沒有！除非發瘋或死亡。」

「使世界改變的絕不是認識。」我不由冒著剖白心跡的危險答辯道：「只有行為才能使世界改變，別無他法。」

柏木臉帶冰冷的微笑，反駁道：

「好啊！終究說出你的高論了。不錯是行為，但你不以為你所喜愛的美好東西，是被認識所衛護着而酣睡不醒嗎？以前我們談過『南泉斬貓』，那隻美得無可形容的貓，兩堂和尚所以發生爭執，就是因為在各自的認識裏，都想保護、養育牠，哄牠睡得甜甜的。碰到南泉和尚是力行主義者，所以乾脆一刀兩斷把牠斬掉。隨後而來的趙州，把草鞋擱在自己的頭上，此舉的寓意，不外是說明……他瞭解美是在認識的守護下而酣睡的，但此中的所謂認識，不是指個己的，而是羣體的，是人類一般存在的形態。如今你在效法南泉了吧！……美好的東西，你所喜愛的美好的東西，那是人類的精神中委託於認識的殘餘部分，是剩餘部分的幻影，是

你所說的『忍受生存的其他方法』的幻影，可以說本來並沒有那些東西的。話雖如此，但『認識』卻可賦予這幻影以現實性，並增進其力量。一切的美，諸如女人、妻子等，對認識而言，絕不能予以慰藉，但和認識結合後，卻會產生某些東西，虛幻縹緲，像泡沫似的不切實用的東西，那就是一般人所稱的藝術。」

「美、美是……」話剛出口，我就更加口吃起來。這時，腦海裏驀然昇起一種懷疑，莫非我的口吃就是因美的觀念而產生？

「美是你的仇敵？」柏木瞪大眼睛，興奮的臉上恢復往常的哲學性愉快神色。「真想不到你會一變若此，這樣看來，我也非把我的認識光圈矯正一下不可了。」

……窗外雨聲不歇。之後，我們再重溫舊夢，做促膝之長談。柏木告訴我三之宮和神戶港的情形，並描述夏天巨輪出港的景致，舞鶴的往事又縈繞在我腦際，我們幻想遨遊大海的悠遊逍遙，一致認為不論任何認識或行為，都不如出港遨遊令人來得興奮。

第九章

老師經常在訓誡之後，或者在應該訓誡的場合，反而對我施惠，我想恐怕不是出之於偶然的。柏木討債後的第五天，老師把我招去，親手交給我第一學期的學雜費，內計：學費三千四百圓，通學電車費三百五十圓、簿冊代辦費五百五十圓。不錯，按規定我們都在暑假前繳學費，但既然發生借債事件，他已知道我不可信任，能再繼續供我學費已大出我的意料。縱是要給，也該直接郵寄到學校才是。

我很清楚，這種無言的施惠是一種虛偽的信賴，正如他那柔軟桃紅色的肌肉一樣，充滿矯飾狡猾，不被任何腐敗所侵犯、悄悄繁殖成桃紅色的肌肉，乍看之下，令你分不出真假。

我突生妄念，難不成老師已洞悉我的計畫，所以用金錢籠絡，讓我放棄實行的決心？錢若放在身上，我也激不起實行的勇氣，非儘快想辦法把它揮霍掉不可，一定要找個足以使老師震怒，立刻把我驅逐出寺的方法把錢花掉。

那天我輪到炊事工作，晚飯後，在廚房洗碗碟，漫不經心的抬眼一看，餐廳和廚房間的漆黑門柱上，貼着一張業已變色的紙條。

……我心底彷彿看到，火被這張護符鎮壓禁錮住的蒼白姿態，過去曾煊赫一時，如今在這陳舊的護符背後，已呈慘白殘弱不堪。由於此時對於火的幻想，竟使我激起肉慾的需要，令人難信吧！若說我的生存意志完全寄託在火之上，肉慾也因它而引發，不也是天經地義順理成章？——透過漆黑的門柱，我彷彿看到婀娜多姿的火，她似乎也察覺到我正在注視她，含嬌帶媚的故作姿態，素手纖纖，美腿勻稱，曲線玲瓏。

阿多吉
祀　符　小心火燭

六月十八日晚上，我帶着錢偷跑出去，走向一般稱之為「五番町」的北新地，據說那邊價錢較便宜，對年輕和尚也比較親切。鹿苑寺到五番町徒步約需三、四十分鐘。

月色朦朧，淡雲浮空，濕氣很重。我穿着卡其褲，披上夾克，拖着木屐出去。幾小時後，我仍會以同樣的裝束回來，但我已在懷疑，是否因此會變成另一個人。

我本是為了脫胎換骨過新的人生，才想燒掉金閣，但我此時的行為好像在做死前的準備一般。決心自殺的處男，事前都會去逛逛花街柳巷，我不妨心安理得的去玩玩。男人的這種行為，就像在公文上簽名那樣自在隨便，只是失去童貞，絕不至於讓人覺得前後判若兩人。

現在我可不必再擔心金閣會從中阻隔，因為我沒有什麼悲慘的幻想，也不想靠女人參與人生。我已確定我的生存在彼方，在未到達前，我的行為只不過是悲慘的手續而已。

……我這樣告訴自己。如此一來，柏木的話又在我耳際迴響。

「妓女接客根本不是基於愛情，老人也好，乞丐也好，瞎子也好，美男子也好，不明內情的話瘋病患者也好，都是她們接客的對象。若是普通人或可安於這種平等性，去買他生平中的第一個女人，但我可不領教這種平等性，我認為，如果我和一般肢體健全的男人一樣，以同等資格被她們接待，那是令我無法忍受的事，也是一種嚴重的自我冒瀆。」

此時此境，這幾句話難免令人感到不舒服。回頭一想，柏木和我是兩回事，我雖患口吃，臉形也生得不美，但五官肢體都健全。

「……話雖如此，妓女會不會憑直覺，在我醜陋的臉龐上，讀出天才犯罪者的什麼記號呢？」

我又懷著這種愚不可及的惶惴不安。

邊走邊想，步子愈走愈慢，思前想後，連自己都不知道到底我是為燒燬金閣才放棄童貞呢？還是為喪失童貞才燒燬金閣？心底不禁浮起「天步艱難」那句至理名言。「天步艱難、天步艱難，」我喃喃自語的走著。

不知不覺已快接近鬧街盡頭，兩排整齊的路燈和店鋪的明亮燈光已在眼前。

離寺後，我也不時幻想有爲子還活着，只是隱匿在某地方而已，這種幻想帶給我力量。

自從決心要燒燬金閣以來，我已重新恢復一如少年時的純潔狀態，所以，我想也很可能再度邂逅到當初所遇到的人或事物。

這種狀態應該使我長壽才對，但很奇怪，不祥的思緒卻與日俱增，似乎感到我的大限將臨，死期將至。我默默祈禱，在我未縱火燒金閣之前，但願死神能放過我。我沒有病痛，也沒有生病的徵兆，但我感到使我生存的各條件的調整和責任，悉數壓在我的雙肩上，重量一天比一天沉重。

昨天打掃時，一不留心食指被掃帚的竹枝刺傷，連這點小傷也使我心頭惴惴，我聯想起有一個詩人因手指被薔薇花刺刺傷而致死的事情①，若是平庸的人，那點傷勢絕不至於死，但我如今是個重要的人物，會如何死法，那就很難說了。所幸傷口並沒發膿，現在按上去也

① 指奧國詩人里爾克 (Rainer Maria Rilke, 1875～1926) 的事情。里爾克出生於布拉格，曾長期作客巴黎，其詩深受法國象徵派之影響，意象多而含義複雜，又極爲講究形式，故很難爲一般讀者所瞭解。代表作有《馬爾泰手記》《杜英諾悲歌》等詩集。晚年卜居於穆若特，因手指被薔薇刺刺傷而化膿，成急性白血症，兩個月後即去世。

只是微感疼痛而已。

既是準備到五番町去，我當然不會忽略衛生方面的問題。前天，我就到老遠一家不認識的我的藥房，買好橡皮套，薄膜內外撲上白粉，昨晚也曾試用一下。牆上貼着赭紅色粉蠟筆的佛像習畫，和京都觀光協會的日曆，桌上攤開的佛經剛好是在佛頂尊勝陀羅尼②那一頁經文，污穢的襪子，破爛的榻榻米……在這些物件當中，我的那具東西，像一尊光滑灰白無眼無鼻的不吉佛像，昂然挺立着。那種不愉快的姿態，使我回想起古代佛家流傳的所謂「羅切」③的殘酷行為。

……我已走進街燈矗立的橫巷。這裏，一百多間的房子都是同一種形式，據說如果拜託這裏的大阿哥，即使是通緝犯也可輕而易舉的隱藏保身，只要他一按電鈴，聲音傳遍整個風化區，向通緝犯示警以便躲藏。

每一家的門口都設有暗色窗簾，每一家都是二樓建築。古老的瓦屋頂，都是同樣高度，在陰暗的月色下並排羅列。每家的入口處，都掛着印「西陣」④白色字樣的藍布簾，穿着廚

②佛頂尊勝陀羅尼：佛經之一。佛頂尊意即顯示佛智的功德。

③羅切：為根絕淫慾而切斷陰莖。

師服的茶房，斜着身子從垂簾的一端窺視外面。

我一點也沒有興奮的感覺，只感覺自己恍若脫離了隊伍獨自一人拖着疲憊的腳步，在荒涼地區踽踽而行。性慾在我心園裏抱膝蜷縮着，只露出不愉快的背脊。

「不管如何，在這裏花錢是我的義務。」我繼續想道：「我要把學費在這裏花光，這樣一來，便可給老師最好的口實，驅逐我離寺。」

當時我並沒發覺出這種心裏有什麼矛盾，但如果說這是出自我的本心的話，照理我一定會愛老師的。

也許是還不到上市的時刻，這條街上的行人出奇的少，我的木屐聲響也顯得分外刺耳。我的腳趾緊緊夾住茶房們單調的拉客招呼聲，聽起來有如在梅雨時低垂潮濕的空氣中爬行。

已經鬆弛的木屐帶。心中想道，終戰後在不動山的山頂所眺望的許多燈光，必定也包括這條街的燈光。

我被引進去的地方，也該有有為子在的吧！在十字路口的轉角有一家叫「大瀧」的妓館，我毫不遲疑的穿簾而進，進門是一間約莫六張榻榻米大的鋪瓷磚的房子，靠裏邊有三個女人好像等倦了火車似的，無精打釆的坐在椅子上，穿和服的那一個，脖子上圍着緋帶，穿洋裝

④ 西陣……位於京都近郊，產綢緞。

的那一位，正俯身卸下襪子，頻頻搔着腿肚子。這裏沒有有爲子，她不在我就安心了。

搔腿的女人，有如一條被招喚的狗一般的仰起臉來看我，臉龐圓得好像稍微浮腫，塗滿白粉和紅脂，猶如一幅鮮艷的兒童畫，她的眼神，似乎對我充滿善意。她以在街角碰見陌生人的態度看我，那眼光完全不承認我的慾望。

有爲子既然不在，那麼任誰都無妨。我腦中還保有愈挑揀、期待，愈會招致失敗的迷信。妓女接客是沒有選擇的餘地的，我也跟她們一樣不必刻意挑選，務必要使那可怕的、使人洩氣的美感，一點都不予以介入才行。

茶房問道：

「你中意哪一個？」

我指指搔腿的女人。大概是附在瓷磚上的蚊子作祟，才使她的腿發癢，卻也因此而使我們結了緣。……託癢之福，日後她將可取得我的證人的權利。

她站起身來，走到我身邊微微碰了我的手腕，掀嘴笑了一下。

爬上漆黑陳舊的樓梯上二樓時，我又想起有爲子的事情。總覺得這個時間中，她是不存在這個世界的，旣是不在，任你到處去找也一定找不到，她大概是到我們的世界之外的浴室或者其他什麼地方，暫時洗澡去了。

遠在有為子生前，我就認為她可以自由進出這樣的兩面世界。發生那慘劇時，我正以為她完全拒絕這世界，但隨即又接受了。死之對於有為子，也許是短暫的現象，她遺留在金剛院渡殿上的那一攤血漬，也不過如同清晨開窗時受驚飛去的蝴蝶遺留在窗框的鱗粉而已。

二樓的中央是浮雕欄杆圍成的中庭，兩頭跨着好幾根竹竿，掛着紅襯裙、內褲、睡衣等衣物。光線很暗，朦朧間看起來，睡衣好像人的身影。

不知哪一個房間傳出女人的歌聲，歌聲婉轉流暢，應和的男歌聲經常變調。歌聲停止，經短暫的沉默後，又傳來女人的笑聲。

「××子小姐，老是這般模樣！」

我招來的妓女對着茶房說道。

茶房轉過堅實的四角形肩膀，朝向笑聲方向。我被帶到一間簡陋的小客廳，約只三張榻榻米大，牆角有一塊像洗手臺的地方權充為壁龕，上面零亂的放着布袋神和招財貓⑤。壁上掛着大月曆，三、四十燭的昏黃燈泡高高垂掛着，敞開的窗戶，傳來外面稀稀疏疏的嫖客腳步聲。

⑤ 布袋神：七福神之一，形似彌勒佛。招財貓：一種玩具，前足做拱拜狀。

茶房問我是要過夜或者休息，我答說休息，他索價四百圓。我要他帶一瓶酒和一點下酒的菜。

茶房下樓後，那位妓女也不靠到我身邊來。等到茶房帶酒上來經他的催促，她才很過身來。靠近一看，發現她的鼻端微微發紅，她無聊時大概有搔搔揉揉全身各處的習慣，鼻端的微紅也許就是這樣磨出來的。

請不要驚訝我生平第一次上妓院就能夠做這樣仔細的觀察，因為我早已存心想從視線所及的範圍中，找尋出快樂的證據。一切一切的物像都像銅版畫一般，很仔細的去觀察，並且把那些東西平放在一定的距離上。

「我們以前似乎見過面嘛！」

她告訴我她叫茉莉子後，說道。

「不，我是第一次到這種場所。」

「眞的第一次？」

「眞的！」

「大概是吧！手在發抖呢！」

被她那麼一提，我才發覺持酒杯的那隻手果然在發抖。

「果眞如此，茉莉子小姐今晚可眞走運了。」茶房說道。

「是真是假，等一下就知道了。」

茉莉子很不文雅的說這句話，但她的話裏卻並沒有挑逗性，我發覺茉莉子的心，是放在與我們的肉體完全無關的地方，就像一個離開遊伴的小孩，獨自在遊戲。她穿着淡綠色短罩衫，下着黃裙，大概是因別人的捉弄，只有雙手的拇指塗上蔻丹。

不久，我們進去一間八張榻榻米的臥室，茉莉子一腳踩在棉被上，去拉從燈罩垂下來的拉繩開關，燈光下浮現色彩濃艷的絲絹被套，壁龕的陳設很講究，擺着法國洋娃娃。

我笨拙的脫下衣衫。茉莉子先披上一條粉紅色大浴巾，很巧妙的脫下洋裝。我拿起放在枕邊的水壺一杯接一杯的猛喝。她聽到「咕嚕！咕嚕！」的喝水聲，背着我，笑着說道：

「您真像水桶嘛！」

上床後，兩人面面相對，她用指頭輕輕點我的鼻子，又笑着問道：

「您真的是第一次到這種地方？」

在暗淡的床燈下，我仍未忘卻觀察，這樣才能證明我還活着。這是我第一次如此貼近的觀看別人的眼睛。我一向所持有的世界被破壞了。別人毫不畏懼的侵犯我的存在，她的體溫連同廉價香水味，一點點地的增高水位，以致把我淹蓋埋沒。我第一次看到「人」的世界如此被溶化。

我完全被當做一般男人來擺布，我從不曾想像過我會這樣的任人擺布。口吃已遠離我而去，貧窮、醜陋也已離我遠去。就這樣，她替我脫衣以後，赤裸相擁着。我的確達到快感，但我無法相信體驗到那種快感的是我自己。在遠遠的地方，湧起疏遠我的感覺，旋即又崩潰了。⋯⋯我霍然離身而起，把前額擱在枕上，用拳頭輕敲冰冷痲痺的頭部，心田不由興起被萬物遺棄的感覺，但還不至於掉淚。

事後，耳中依稀傳來那妓女在枕邊絮說她是從名古屋流落而來等語，實則我腦海中只在思索金閣的事情。這次只是抽象的思索，不像往常那樣有沉重的感覺。

「歡迎你以後再來。」

據茉莉子的談話，似乎她要比我大上一、二歲，事實也正是如此。滲汗的乳房就在我的跟前，那是絕對不會蛻變成金閣的純粹肉體，我畏畏縮縮地用指頭碰它。

「你覺得這東西很稀奇嗎？」

茉莉子說罷便挺起身子，一直看着自己的乳房，像逗弄小動物似的輕輕揉搓搖擺，從那晃動的肉球，使我回憶起舞鶴灣的夕陽。在我心裏，那易墜的夕陽和她易動的肉球已結合成一體，而且眼前的肉體也和夕日一樣，稍後就會被重重夜雲所籠罩，躺在夜的幕穴深處。這一幻想，給了我安全感。

第二天我又去找她，一來是剩餘的錢還很充裕，主要的是因為初度的銷魂，跟我想像中的樂趣相距頗遠，因此有必要再去一次，試看能否嚐到比較接近想像中的樂趣。我的現實生活中的行為，大異常人，最後總是傾向於模倣忠實的想像。稱為想像，也許不太切當，應該說是我的記憶的源泉。我對於許多將來可以體驗到的人生經驗，我總覺得都以最光輝的方式，預先體驗到。以性關係而言，我也記不清是在什麼場合、什麼時間（多半是和有為子）。那是我一切快感的泉源，現實的快感，只不過是從其中分來的一掬之水而已。

我覺得，在那遙遠的過去，不知在何地，我確曾看到壯麗無比的夕陽景色，以後所看的，或多或少已經變了色，這是我的罪過嗎？

由於昨天茉莉子太把我當普通人看待，所以，今天我便把前幾天在舊書攤買來的《犯罪與刑罰》⑥帶去。這本書是十八世紀義大利刑法學家貝加里亞所著，是啓蒙主義和理性主義的論著。我看了幾頁就把它摔在一旁，但這本書名也許會引起茉莉子的興趣。

⑥ 犯罪與刑罰：義大利法學、哲學家貝加里亞（Cesare Bonesana Beccaria, 1738～1794）所著，書中力陳拷問、死刑之非，而主張除敎育外，應設法防止犯罪才是善策。

茉莉子仍以和昨天相同的微笑迎接我。雖是相同的微笑，但「昨天」並沒在任何地方留下痕跡。她對我的親密，也像是她在某個街角邂逅別人的親密一樣，這也是因為他的肉體也是在某個街角的東西吧。

在小客廳喝酒，大家已不那麼陌生拘束了。

「嘿！難得！還是找她！年紀輕輕的倒是個多情種子。」茶房這樣說道。茉莉子接過腔……

「但是每天來不被大和尚責罵嗎？」她看穿我的吃驚神色又說道：「你們很容易被人識破，現在流行長髮，剃五分頭的一定是寺僧。現在的那些名僧人，年輕時多半都曾涉足煙花場合。……來！我們唱唱歌吧！」

說罷她就開始唱起「港邊女人」之類的流行歌。

第二次的行為，在已經看慣的環境，進行得很輕鬆順利。這次我似也嚐到快樂，但那不是類似想像中的快樂。不過是感到我很能適應那種事情的自我墮落的滿足而已。

事後，她以長者的口吻給予我感傷的訓誡，把我那短暫的興奮也破壞無餘。

「你最好還是不要常到這種地方來。」茉莉子說道：「我一直認為你是很肯上進的人，我雖然很希望你常來，但更希望你能認真去做生意，不要迷戀這種地方。但願你能瞭解我這番心意，我是把你當作弟弟看待。」

茉莉子大概是從什麼通俗小說中學到這套說辭，那不是以沉重的心情說出，只是把我當對象構成一個小故事，期待能把我引進她一手造成的情緒中，如果我順着哭泣一場，就更精彩了。

但我並沒那樣做，突然從枕邊取出《犯罪與刑罰》湊近她的鼻端。

茉莉子順手取過，粗枝大葉的翻了翻，悶聲不響的丟回原處，完全不當它是一回事。

我原就企望她能在與我短暫的相識中，預感到些什麼。企望她能給這即將毀滅的世界，助一臂之力。但願她會有這種意識，即使是一點點也好。這對她而言並沒有什麼好處，但我焦急之餘，終於說出不該說的話：

「一個月……大概在一個月之內，我想報紙就會以大標題刊載我的事情，那時，妳就會回想起我這個人來。」

話一說完，我心激烈跳動不已，茉莉子卻笑了，笑得乳房亂晃，她咬着衣袖強抑笑意，又忍不住噴出笑聲來，笑得全身抖動。相信茉莉子必定也無法解釋何事那麼可笑。她似乎也發覺及此，才止住笑聲。

「有什麼可笑的？」我糊塗的發問。

「我笑你說謊，又把謊話編得太過分了！」

「我絕不是說謊。」

「別說了！再說下去我會被你笑死。謊話連篇，又說得一本正經的。」

茉莉子又笑了。這次發笑的理由也許較單純，大概是因為我為加強語氣，又顯得格外口

吃，因此才引起她的發笑——總之，她完全不相信我所說的話。

她不相信，即使當時發生地震她必也不相信。世界縱然毀滅，也許只有她獨可倖存。因

為茉莉子只相信她的思考路線所發生的事情，她一輩子也不會想到世界也會有毀滅的一天。

這點她和柏木相同，可說是女人中的柏木。

她仍裸露着乳房，由於話題已中斷，她便哼起歌來。俄頃，歌聲夾雜着蒼蠅的振翅聲，

蒼蠅在她的周圍迴繞，偶爾還停駐在她的乳房上。

「哎呀！好癢呀！」

她只說說，也不把牠趕開。蒼蠅緊貼在她的乳房上，說句難聽的話，茉莉子似乎當它是

一種愛撫呢！

屋簷雨聲淅瀝，聽來彷彿只有屋簷上下着雨，它和在這條街道的一隅迷失而停滯不動的

風一樣，已無力擴展。也像我現在所處的場所一樣，被廣大的黑夜所隔絕，床燈的朦朧亮光，

只照着侷促狹窄的一隅。

蒼蠅喜歡附在腐朽物上，那麼茉莉子已開始腐敗？事事都不相信，就是腐敗嗎？是因為

她生存於只有自我的絕對世界，才招致蒼蠅的光臨？我想不通這問題。

一轉頭，她已像死人一般似在假寐，床燈照耀下，渾圓乳房上的蒼蠅，也像突然入睡似的一動不動了。

我沒再到「大瀧」去。該做的事已告完竣，剩下的只有靜待老師發覺我已把學費揮霍淨盡，驅逐我離寺。

但我在言行上，並不曾向老師暗示這筆學費的去向，不需我自動招認，老師應該會察覺出來。

我很難加以說明，為什麼在某種事情上，我很信賴老師的能力，也想借助他的能力。我也不瞭解，為什麼我最後的決斷，一定要委諸於老師的放逐。而我前面已提過，我老早看穿老師是無能力的。

第二次上妓院的幾天後——

那天清早，老師到金閣附近散步，在他，委實難得有這種閒情逸致，途中，還對正在清掃的我們說些慰問的話。他身穿白衫，登上石階往夕佳亭而去。他大概想獨個兒在那裏喝喝茶、清清心。

晨空，朝霞燦爛，湛藍的青空中，彩雲浮動，雲朵含羞帶怯猶似還未清醒。

打掃完畢，大家逕自回到本堂，只有我繞過夕佳亭來到大書院後側，然後從後路回去，

因為大書院後側還未清掃。

我帶着掃帚，登上圍繞金閣寺牆垣的石階，來到夕佳亭近旁。羣樹被昨夜的雨濡濕，灌木葉梢的無數露珠，映着殘餘的朝霞，有如結着淡紅色的果實，綴上露珠的蜘蛛網也隱隱泛紅，微微顫動。

大地的景物渲染着天上的色彩，天地合成一幅動人的畫面，籠罩全寺的嫩綠草木也是來自天上的滋潤，猶似享受一種恩寵，但因它們貪婪過度，才散發出新鮮夾雜霉腐的味道。

如所週知，夕佳亭是和拱北樓毗鄰，此樓之命名係典出「北辰之居其所眾星拱之」一語。

但如今的拱北樓已非昔日足利義滿威震天下時的原來建築，只是一圓形茶座，在百餘年前重建而成。老師並不在夕佳亭，很可能進拱北樓去了。

我不願在單獨一人的場合和老師碰面，因此我屈下身，沿着籬笆，輕手輕腳的走過去，這樣做應該不會被他發覺到。

拱北樓門扉已敞開，可看到床壁上掛着的圓山應舉⑦的畫軸，壁龕擺着雕刻精巧的白檀木書櫥，由於年湮代遠，色澤已呈漆黑，左邊的畫屏及灰綠色棚架等都可看到，唯獨沒看到

⑦　圓山應舉（一七三三～一七九五）：江戶後期畫家，師承狩野派之石田幽汀，因受當時寫實主義之影響，專心寫生而成一代巨匠，精擅花卉、動物、山水。

老師的影子，我不禁仰起頭伸到籬笆上去環顧。

只見昏暗的床柱旁邊，有一團白色大包裹模樣的東西，定睛一看，原來是老師。他把着白僧衣的身子彎到極度，頭部埋進着雙膝間，兩袖遮着臉龐，一動不動的在那裏蹲着。

良久，他仍是一動不動，我遠遠看着，心頭倒興起各色各樣的忖度。

首先，我以為老師大概是突然患了什麼厲害的急性病，一時痛楚難耐，我應該馬上前去照護才對。

但接着又另有一種力量把我阻遏住。不論就哪一方面來說，我對老師都沒有絲毫敬愛之心，並且我縱火的決心甚為堅定，若前去看護他，那是一種偽善，萬一因此而使他對我表示感銘和關愛之意，我恐怕狠不下心貫徹我的決心。

仔細再看，老師並不像有病痛的樣子。只是雙袖微微抖動，彷彿有什麼重物壓在背上。

總之，他那種姿勢已完全喪失威信和尊嚴，卑賤得令人想起野獸的睡姿。

是什麼無形的重物壓在他身上呢？是苦惱？抑為連他本身也難以忍受的無奈？

傾耳凝聽，老師似乎在喃喃唸着經文，但聽不清是什麼經文。我腦際倏然浮現一種大傷我的矜持心的念頭：老師的精神領域有着我們所不知道的黑暗面，我曾拚命去嘗試經歷過的小小罪惡或輕慢，與之相比，顯然是小巫見大巫，輕微得毫不足道。

對了！那時我發覺到他那種蹲姿，正和請願「僧堂入眾」未獲准的行腳僧，整天把頭垂

在自己行李上的「庭誥」姿勢一樣。像老師這般名望甚隆的高僧，竟會模倣新進雲遊僧人的形狀，其謙虛之度實足驚人。何事使他變得這麼謙虛？令人費解。是否一如綴在庭院小草或樹叢葉梢以及蜘蛛網上的露珠，對着天上的朝霞表示謙虛一般，老師也會把別人的罪孽歸於自身，擺出那種姿態，表示他的謙虛大度？

「是做做樣子給我看的！」，突然靈明一閃，我想一定是如此。他知道我會經過這裏，才裝模作樣的做給我看。他發覺對我已感技窮，最後才找出這一條挖苦性質的訓誡方法，想以沉默自苦的態度，撕裂我的心，使我興起憐憫之情，進而屈膝順服。

我心煩意亂的注視老師那姿態，幾乎被他感動。甚至已達愛慕的境地，雖然我總在竭力否認。但一想到「他是存心裝給我看的」，一切都逆轉過來，我的心腸較前更狠更硬。

這時，我決意更動計畫。要縱火不必等待老師放逐之後，他和我各住不同的世界，已不能互相影響，我心中已了無罣礙，不必借助外力，可隨心之所欲，哪一天高興就可下手。

朝霞褪色，浮雲蔽空，陽光已從拱北樓的涼臺退去。老師仍蹲在那裏，我迅即離開。

我的預感果然成員，六月二十五日，韓戰爆發，世界確已瀕臨沒落和毀滅。我不能再遲

疑了！

第十章

其實，在去「五番町」後的第二天，我就已做過一次試驗，把金閣北側的木板門扉的鐵釘，拔掉兩根。

金閣的第一層是法水院，有兩處入口，東西各一，都屬觀音型門扉①。老管理員每晚先到兩邊從裏頭把門拴上，再到東邊從外頭闔上門落鎖。但我知道不須鑰匙也可進入金閣。北側放金閣模型臺的背後有個木板窗戶，木板古舊腐朽，每根鐵釘都已鬆弛，只須稍用力就可輕易拔出，把上下的六、七根釘子拔掉，可很容易把板窗拆卸，我曾試着拔掉其中的兩根鐵釘，用紙包着，保存在抽屜的最裏邊，事隔一週，仍沒有人覺察留心及此。二十八日晚上，我又悄悄把它放回原處。

看到老師蹲姿的可憐相，終於下定決心絕不受任何外力影響改變心意的那一天，我就到西陣警署附近的藥房買安眠藥，起初店員取出約三十粒裝的小瓶子，我嫌它太小，店員換出

① 觀音型門扉：分為左右兩扇開闔的門。

百粒裝的大瓶，花了一百圓把它買下。此外，又在警署南鄰的五金行，以九十圓的代價買一把四寸長的帶鞘小刀。

買完後，我在警署前徘徊逡巡，辦公室的窗戶透出亮光，一個穿翻領襯衫的刑警，夾着公事包匆匆忙忙的走進去。我是無足輕重的小人物，沒有人會對我注意，二十年來一直都如此。日本這個國度中有幾百、幾千萬人，生活在不惹人注目的小角落裏，我還是屬於那種人物，這類人具有使人放心的特性，他們或生、或死，都無關世間的痛癢。所以那位刑警對我也很放心，不屑於對我一顧。暗紅的門燈，照出橫寫的「西陣警察署」雕石文字，其中的「察」字已脫落。

回寺的途中，想起今晚買的兩樣東西，令我心頭躍動。

安眠藥和刀子是準備在事情有了意外時做自決之用，但我心頭的雀躍，卻如同剛要組織新家庭的男人，正在籌劃將來的生活而忙着買東買西。回寺後，仍把玩良久，不忍釋手。我把刀鞘拔掉，用舌頭去舐刀鋒，只見刀面立刻有如布上灰雲，舌尖感覺森冷，但隨後似乎微帶甜味。甜味從薄鋼片的裏頭，從那令人看不到也摸不着的鋼質裏，微微傳到舌尖。這種明確真實的形狀，這種深藍色的鋼鐵光澤。……它像唾液一樣，使舌尖覺得有清冽的甜味。我愉悅的想着，我的肉體有一天將會醉倒在這種甜味中。死的天空明亮得一如生的天空，我已忘懷一些灰色的觀念，這個世界已無痛苦可言。

在戰後，金閣裝置了最新式的火災自動警報器，金閣的室內溫度達到某種溫度時，鹿苑寺事務室的走廊就會響起警鈴。六月廿九日晚上，老管理員發現該警報器發生故障，當他到執事僧的宿舍報告這件事情時，我剛好在近旁的廚房，被我無意中聽到，我暗忖道，這真是天賜良機。

但在三十日清晨，副司先生便打電話給裝置這器具的公司，要他們派人來修理。好心的老管理員還特地把這事情告訴我，我咬着嘴唇暗自後悔，昨晚正是放火的大好良機，我卻錯過了它。

傍晚時分，修理工人才姍姍來遲，我們抱着好奇心情，去參觀他修理的情形。工人老是歪着頭做沉思狀，經過一段長時間，還修不出什麼名堂來，觀看的寺僧一個個離去，我也只好跟着離開。我只有靜待，等修理好後，工人的試鈴聲，那聲音高亢響遍全寺，令我絕望的信號。……夜色如潮水般的擁到金閣來，工人挑燈修理，久久，警鈴仍不響，他無計可出，於是留下話說明天再來修理。

七月一日，工人失約沒來。但寺裏也找不出十萬火急的理由催促人家快來修理。

六月三十那天，我又到西陣去買一點麵包和餡餅。在寺裏吃不到什麼零食，因此，我經

常到這裏買點餅乾充飢。

但這天買餅乾，不是因肚子餓，也不是爲服用安眠藥而買，勉強說來，是「不安」所唆使。

手中提着鼓鼓的紙袋和我的關係，即將着手的完全孤獨的行爲和廉價麵包的關係……從陰鬱穹蒼透出的陽光，有如燠熱的霧靄籠罩着古老的街道，汗水在我的背脊上悄悄劃幾道冷線。我倦極了。

麵包和我有什麼關係呢？我所能預想到的大概是：此時正面臨放手實行的前夕，精神上雖是非常緊張和集中，但胃裏仍殘留着孤獨。我知道，我的內臟雖和我的臉龐一樣難看，但絕不像難以馴服的家犬一般。儘管心中如何的緊張活躍，但胃腸等諸內臟仍是毫無所覺，我行我素和平常無異。

我知道我的胃所希冀的東西。即使我的精神上希望得到紅寶石時，它也不爲所動，只要有麵包或餡餅即可。……麵包也罷，餡餅也罷，大概是要給那些試圖理解我的犯罪動機的人，提供他們自認比較合情理的線索，他們將會說道：「原來那傢伙在飢餓之餘，才起意縱火洩憤，說來也情有可原。」

昭和二十五年七月一日下午八時左右，老門房又打一次電話去催促，工人答說，今天事

忙無法前來，明天準必去修理。當時我已可確定今天中已無法修復火災警報器。是行動的時候了！

那天金閣的遊客約在百名之譜，但因我們在夏令時間是在六點半關閉大門，所以當時人潮已退去。老門房打完電話後，無所事事，便站在廚房東邊的土堆，茫然的望着小菜園。

天下着濛濛細雨。今天中停停續續的下過好幾次這樣的毛毛雨，又有微風吹起，所以天氣還不怎麼悶熱。煙雨中，菜園的南瓜花點點散布，田壟間上個月才下播的大豆也已開始萌芽，一行行黑油油的。

老人在想心事時，下顎會顫動，因而使鑲工粗陋的假牙發出聲響。咬音模糊，令人聽不分明，影響到他和遊客間的聯繫。有人曾以此相勸，但他一直都不去矯正。他凝視着菜園，嘴裏唸唸有詞，嘴巴一動，牙齒又發出聲響，響聲停止又開始喃喃自語。大概是在抱怨工人遲遲不來修理警報器，似乎也在說，假牙也好，警報器也好，已不可能修復了。

那天晚上，鹿苑寺來了稀客，來客是福井縣龍法寺的住持桑井禪海和尚，他和老師及先父昔日都是在同一個僧堂學禪。

打電話到老師外出的去處，他回說一小時後就會回歸。禪海和尚來京都，準備在本寺逗留一兩天。

以前，父親曾跟我談起禪海和尚的事情，從父親的口吻聽來，他對這位和尚頗表尊愛。

禪海身高近六尺，眉毛濃而黑，聲音轟隆震耳，不論就外觀或性格來看，都屬於粗獷豪放的典型男子。

寺徒轉告我說，這位大師要在老師未回寺前跟我談談話，我暗感驚懼，莫非他那雙澄澈的眼睛已看透我今晚的意圖？

副司先生特別在客殿房間，開一桌素食酒菜招待他，他盤腿坐着進食，由一位寺徒替他斟酒。我來後接替下斟酒的差事，正襟端坐在他的跟前。我的背後是黝黑的庭院，大和尚的視線所及，只有我的臉龐和梅雨之夜庭。

他似乎永遠不受任何拘束，我們雖只是初次見面，他就滔滔不絕的朗聲說，我已長大成人，相貌酷似父親、父親之死令人傷嘆⋯⋯等語。

他有着老師所未有的敦厚純樸，有着父親所缺如的威嚴。臉龐因日晒呈褐紅色，鼻孔大大的，濃眉高高隆起，長相有如能樂②中「大癋見」③的面具。他的臉容並不平整，連突出的顴骨也有如南畫中的山岩一般陡峭，大概是由於他精力過剩，又盡情任其發洩，因而破壞了臉容的平整。

②　能樂：日本的一種古典樂劇。

③　大癋見：能樂中的一種面具。體形高大，嘴唇緊閉，極具威嚴。

雖則如此，但他那轟隆震耳的話語，仍在我心底興起溫馨之感。這一股溫馨和通常不同，它有如荒郊外供旅人憩息的粗大樹蔭的粗大樹根，乍一觸手很是粗糙。交談中，我暗自警惕，今晚，今晚千萬不要因他的這股溫馨而使我的決心軟化。同時，也不由懷疑起，也許老師是為了我的問題，才特地把他招來？回頭一想，為這些許小事請他遠從福井縣專程而來，實已不可能，他的前來做客只是巧合，無意中做了這空前大毀滅的證人。

白瓷瓶中裝了將近兩公合的酒喝光了，我向他鞠躬告退，再到「典座僧」處去取酒。手持熱酒瓶回到原處時，不知為何，我心底產生一種前所未有的衝動。從前，我一直不願讓人瞭解，現在卻很希望禪海和尚能發覺到我的心事。此番再度為他斟酒時，我的眼神與前已大不相同，和尚該可感覺出那是充滿真摯的光輝。

「不知您對我的看法是如何？」

我問道。

「嗯！看起來像是循規蹈矩的好學生，但我可不知道你在背地裏會做些什麼荒唐事。令先尊、我和此地的住持，年輕時也著實荒唐過一陣子。很遺憾，你大概沒有多餘的錢去玩樂吧！」

「我的外觀像是平凡的學生嗎？」

「外表平凡是好現象，這樣才不會引人側目。」

禪海和尚並不崇尚虛名。當時的高僧，經常受託去鑑定人物、書畫、骨董等等的善惡優劣，一般高僧為珍惜羽毛，避免事後被嗤笑鑑識錯誤起見，通常都不下斷語，他們的評斷總是保有模稜兩可的意味。禪海和尚就沒有這種通病，他是把映在自己眼簾裏的事物，直截了當的說出來，一點都不隱諱。更難能可貴的是，他不標新立異，對事物的見解，不是憑他個人的主觀，而是以一般人的意見為依歸，例如，他對我的批評就是如此。我瞭解他的言外之意，使我逐漸放下懸心。一般人認為我很平庸，縱使做下任何不尋常的行為，我的平凡仍如被篩過的米留在篩上。

這時我感到我彷彿是靜立在和尚跟前的一棵小樹。

「我就這樣平平凡凡的過一輩子嗎？」

「不論哪一方面都會中斷的。即使你用盡心思勉強它繼續下去，仍有中斷的一天。火車奔馳時，乘客是靜止的，車子一停，乘客勢必要走出車廂，奔馳和休憩都中止了。死，雖是人生最後的休憩，但也不知要持續到什麼時候。」

「人家認為你平凡未必就平凡，如果你有超羣絕倫的表現，人家立刻會另眼相看。世人是健忘的。」

「您認為我應該平凡的過一輩子？或是按照我的理想去開拓人生？」

「希望你能瞭解我內心。」我終於說道：「我不是您所想像的那種人，您還不瞭解我的內

心。」

他啜着酒杯對我凝視。那股沉默的壓力，重得有如雨夜中鹿苑寺的那一片黑大的屋頂壓在身上。接着他發出一連串的朗笑，不由使我直打哆嗦。

「不必要看內心，一切都表現在你的臉上。」

聽了他這句話，我覺得我完全被他所瞭解了。我的內心頓時成了空白。而我行為的勇氣，像流水似的向這片空白洶湧而來。

四個警備員出去巡視，寺中夜晚的作息如常，沒有任何異狀。九點左右老師回寺了，故友重逢，把酒談歡，直至深夜十二時始散席。老師叫了個寺徒引導禪海到臥房就寢，然後他才去洗澡。凌晨一時，值夜更夫的擊柝聲已停歇，全寺靜悄悄的，屋外仍下着濛濛細雨。

我獨自坐在鋪好被褥的床上，望着茫茫黑夜，夜色漸濃也逐漸沉重，我這間儲藏室的粗大門柱和木板門，堵塞着這般黑黝黝的夜幕，似乎顯得很莊嚴肅穆。

我試着練習說話，口吃的毛病依舊，開口說話，就好像伸手進袋中取物時，突然受到某種東西的牽扯，搞了老半天才能掏出來，使我面紅耳赤、狼狽焦灼，才把話表達出來。我內心的沉重和濃暗，有如今晚的夜色，說話的困難，也正如深夜去深井汲水，好不容易才咿咿呀呀地把吊桶吊上來。

「再忍耐一會兒！快到啦！」我自慰道：「我的內界和外界間的生鏽鐵鎖，將可巧妙的把它開啓，使內外暢通無阻，任風自由自在的吹拂。那個吊桶將如附上羽翼，可輕飄飄地昇起。我的眼前是一片廣大的原野，沒有梗阻，沒有崎嶇。……這一切都近在眼前，伸手可及。

……」

黑暗中獨自冥想，越想越覺興奮愉快，有生以來似乎從未有過這樣的幸福。我就這樣靜坐了一個鐘頭。

……靈機一動，我突然立起身來，躡足走到大書院後側，穿上預先藏在那裏的草鞋，在霧雨中沿着鹿苑寺內側的水溝，走到工事場。工事場已沒堆放木材，濡濕的鋸木屑零亂的散布着，散發一股香味。本寺所買的稻草束都放在這裏貯藏，每次買四十捆，現在已快要用完，只剩下三捆。

我抱着僅剩的三捆稻草，從茶園旁邊折回。廚房中寂闃無聲。轉過角，走向執事僧的宿舍時，那邊的廁所突然射出亮光，我趕緊就地蹲下。

廁所傳來咳嗽聲，大概是副司先生，隨着響起撒尿聲，聲音好長好長。

唯恐稻草被雨淋濕，我下蹲時身體向前略傾，用胸部蓋住稻束。微風吹拂，雨天的廁所味道更加濃重。……撒尿聲停了，又傳來跟蹌的腳步聲和碰壁聲，大概副司先生仍是睡意朦朧，還未十分清醒。窗口的燈光熄滅後，我才抱起草束，走向大書院屋後。

我的總財產很簡單，只有一個裝身邊瑣物的柳條籃筐和一個小小的舊皮箱。晚上，我已把書籍、衣物、僧衣以及一些零碎用品裝進箱筐中。我做事一向都很細心，顧慮周全，此時我把一些搬運中途容易發出聲響的東西，如蚊帳吊環……以及燒不掉而會留下證據的東西，如煙灰缸、茶杯、墨水瓶等，用大包巾分別包裝。另加上一條墊被、兩條蓋被，把這些大行李一件件的搬到大書院的出口處，這些都準備把它燒燬。然後才到金閣北側去拆門窗。

鐵釘如插在鬆土裏輕而易舉的一根根拔起，但並不如我所想像那般吃重。我把拆下的板窗擺在身旁，伸着濡濕的朽木，木材略微膨脹，但並不如我所想像那般吃重。我把拆下的板窗擺在身旁，伸首探進窗內，金閣內部一片漆黑。

板窗的寬度，剛夠容我側身而進，我進去後劃了一根火柴照明，我跟前驀然出現一張怪異的臉龐，使我嚇了一大跳，原來是火光把我的臉頰映照在金閣模型臺的玻璃櫥上。

這種場合，我本不該有那分閒情逸致的，但我仍趁着火光，凝睇玻璃櫥中的小金閣，火柴亮光的照耀下，小金閣影子搖曳晃動，細緻的木柱似乎滿懷不安的蹲踞着。這一切倏忽間又被黑暗所吞噬，火柴燃盡了。

說也奇怪，這時我也和在妙心寺所看到學生一樣，小心翼翼的把燃盡的那一丁點火光踩熄。我重新劃上一根火柴，循着火光，經由六角經堂和三尊佛像之前，看到了捐獻箱，捐獻

箱是由許多木條所編成，以便於投入金錢，木條的影子隨着火光搖曳，有如重重波浪。捐獻箱的背後，安放着國寶——足利義滿的木像。那是身着法衣的坐像，寬袍長袖，右手橫持笏板，雙眼圓睜，小腦袋瓜剃得光光的，脖子深埋衣領中。眼睛映着火柴光閃爍生輝，但我並不感畏懼。這小木偶像雖是在他一手創建的別墅的角隅坐鎮着，但看來已無比的落魄凄涼，不復有昔日生殺予奪的大權。

我打開通往漱清亭的西邊門扉。前面我曾提過，這是一扇觀音型門扉，只能從內側開啓。潮濕的門板，倒把嘎嘎吱吱的聲音壓低，幫了我一點小忙。雨夜的天空，仍比金閣內部來得明亮，門一開啓，迎面吹來一股和煦的微風，帶進濃郁的夜氣。

「義滿的眼睛！義滿的那雙眼睛！」躍出門外，跑回大書院後側時，我心裏不斷的思索着：「這是最佳的縱火根據地，在死證人的面前放火，任你怎麼他都無從知覺。」

跑着跑着，褲袋中的火柴盒也哩哩囉囉作響，我停頓下來，在火柴的空隙塞上衛生紙。另一個口袋中的安眠藥瓶和刀子是用手帕包着，倒沒發出聲響。麵包、餡餅、香煙放在夾克衣袋中，原本就不會發出聲響。

隨後，我便開始忙碌，把堆放在大書院後門的行李，分四次搬運到義滿神像前。最初搬的是墊被和拆下吊環的蚊帳，其次是兩條蓋被，再次是皮箱和柳條籃筐，最後搬運三束稻草。

蚊帳、棉被等物中都夾進稻草，雜亂擺着。因蚊帳最容易燃燒，我把它攤開罩在其他的行李上。

最後一次回到大書院時，我提着那包不易燃燒的包裹（茶杯等物），走到鏡湖池東岸。這裏植有幾株松樹，可以避雨，又可看到池中的「夜泊石」。

池面映着夜空，微微泛白。整個水面鋪滿水藻，乍看一如陸地，只有散布四處的細碎空隙，泛着水光，雨點無法在這裏激起波紋，煙雨濛濛，水氣瀰漫，使池面顯得無邊浩瀚。

我把腳旁的一粒小石頭踢進水裏，「咚！」的一聲巨響，幾乎可把我周遭的空氣撕裂。我嚇得好半晌蜷縮着身子，想以這種沉默來拂拭剛才無意造成的聲響。

我開始解開包巾，先試着把手插入水中，手上纏繞些許微溫的水藻，然後順次把吊環、煙灰缸、茶杯、墨水瓶，一件件的滑落水中。該沉水的都做完了，現在身邊只剩下兩條包巾，留待稍後帶到義滿神像前去點火焚燒。

這時，我突然感到飢腸轆轆，這和我原先的構想完全相符，惟其太相符合，反而使我覺得意外。我用夾克下襬擦了擦手，便狼吞虎嚥的吃起來，慌裏慌張的填塞進去，也不管味道如何。吃得我氣喘吁吁，好不容易嚥下去後，才掬起池水喝下。

引導出最後行動的長久準備，已悉數完成，現在正面臨下最後的一步棋，事後只須縱身

一躍就可了事，這二者都是一舉一投足之勞，我應可輕易達成。

我做夢也沒想到，這裏竟會是我葬身之地。

我要在這時候再去觀賞金閣，做最後的告別。

雨夜中的金閣，輪廓朦朧，一團黑黝，恍若夜色的結晶。定睛凝神細看，還隱約可看到究竟頂的輪廓以及法水院和潮音洞林立的纖細木柱。以前曾感動過我的內部構造，則是一片漆黑。

但此時我對美的懷念已漸趨強烈，這一片漆黑倒成了任意描繪幻想的畫布，這個黑暗的蹲踞形態中，潛藏着我的美觀念和一切思想的全貌。我如同盲人，只憑想像，便把各種細節的美，一一描繪出來，塗上光華燦爛的色彩，徐徐清晰的在眼簾展現。此時她已成透明狀態，從外側也可看到潮音洞的天花板壁畫「仙女奏樂圖」，和究竟頂斑剝的金箔痕跡。金閣纖巧的外觀閣，不，我從未看過如此細膩精緻，如此四壁金碧輝煌的金閣。金閣纖巧的外觀和細緻的內部已相互交融，使我在一望之下，便能將她的構造和主要的輪廓，以及內部的精心裝飾等，盡收眼底。法水院和二樓的潮音洞，大小相同，其中雖略有差異，但都在同一深簷的守衞下重疊在一起，猶像一雙酷似的夢，兩個類似的快樂回憶。如果缺少其中一個，便可能容易忘卻，那樣地上下互相印證着，因此夢成了現實，快樂成了建築。並且那也是由於第三層的究竟頂突然變細的形態頂在上頭的關係，一度被確證的現實已崩潰，被那黑暗而輝

煌的時代的高深哲學所統攝，以至於屈服它。其上是薄木片修葺而成的尖形屋頂，金鳳凰高高屹立，雄峙其上，連接着無盡的長夜。

建築家猶不以此為滿意，他又在法水院西邊，架上一座小巧玲瓏形狀如釣殿的漱清亭，好似以破壞均衡為賭注，向美學原理挑戰。以金閣的整個形態而言，漱清亭實是違背形而上學。她給人的觀感並不是向池面延伸。而像是金閣的翅膀，如今正欲振翼逃遁，越過池水面，脫離塵世。她又有橋樑的意味，是秩序井然的世界通向變化無常的世界之橋樑，也許還是通向官能世界之橋樑。是的，金閣的精靈從這座形狀如半截橋的漱清亭開始，完成三層的樓閣後，又從這座橋樑逃逸出去。因為搖蕩的池面，具有莫大的官能力量。

金閣本身雖潛藏着力量的源泉。但那種力量訂有完整的秩序，樓閣完竣後，已無法住於其中，於是只好再由漱清亭渡回，逃回池面，逃回動蕩無常的官能，逃回她的老家。每當我眺望着瀰漫鏡湖池面的迷濛朝霧夕靄時，我就經常想像，那裏正是構築金閣的龐大官能力量所棲息的地方。

最後，美，君臨其上，統攝這些部分的爭執或矛盾，解決一切的不調和。那猶如在墨綠的紙上用金粉寫成的「納經」(靈場用的經文)，是無盡的長夜裏，用金粉構築起來的建築。

我自己也無法分清，美，究竟在哪裏？是金閣本身，抑或是包圍金閣的虛無黑夜？也許兩者都有。總之，金閣的整體、細部、周遭的黑夜等，在在無一不美。如此一想，過去經常使我困擾、令我費解的金閣的美的問題，大半已可瞭解。試逐一檢視金閣細部的美，諸如她的勾

欄、玉柱、精緻的屏風、花瓣形門窗、塔形屋頂以及法水院、潮音洞、究竟頂、池面投影、池心的小島嶼、松林等，她們之所以顯得美麗，並不是各自獨立的，而是互相襯托。金閣的每個部分，都充滿着美，並且另具一種含蓄的美，每一種美都互相連繫，而形成了金閣美的主題。

它們還具有一種虛無的預兆，虛無就是這個美的構造基因，因此，這些細部的美，在未完成時，各自都蘊含虛無的預兆，這纖巧的木造建築在虛無中飄浮着，一如迎風搖曳的衣飾。

雖則如此，金閣的美並未中斷過，她的美經常在某個地方迴響。我好像素有耳鳴痼疾的患者，不論身在何地，耳際總是縈繞着金閣之美的響聲。如果以聲音做比擬，這個建築該是持續鳴響達五世紀半的小金鈴，或者是小琴。倘使她的響聲中斷，那麼……。

——我突然無端感到無比的疲勞。

黑暗中，我幻想中的金閣，仍歷歷在目，仍舊那麼輝煌燦爛。現在，法水院臨水的勾欄已謙虛的隱縮，潮音洞支撐着天竺式插肘木的勾欄，朝池面伸出，廊柱因受水光的反射顯得很光亮，隱約可看到蕩漾的水波。由於水光的陪襯，更把金閣罩上一種神奇的美感，每當夕陽斜照或明月高懸時，金閣似在美妙的舞動，又像在翩翩翱翔。那時的金閣，看來就不再是堅固的建築，她像是以風或水、火燄之類的材料所構築而成，永遠搖曳不停。

那種情景的美，實非筆墨所能形容。現在我已可瞭解，我的極端疲勞就是因她而來。美，趁着這最後的機會，再度發揮她使人癱軟的力量，以約束我的行為。我感到手腳癱瘓，準備打退堂鼓，就此放棄。

「現在只差最後的一步棋，」我喃喃自語道：「我雖還未實際去放火，但在幻想中，已把那種行為徹頭徹尾的實習過，還有必要實際去動手嗎？這樣做，於事何補？」

柏木說，改變世界的是認識而不是行為，誠然不無道理。有一種認識，只是一味兒的模倣行為，永遠不會見諸於行動，我的認識就是屬於這一類型。這麼說來，我的長遠周全的準備，豈不是為了「不實行也好」的這最後的認識嗎？

對我而言，如今「行為」已屬多餘，它似乎已和我毫無淵源，攀不上任何關係，它只像是從人生或是從我的意志所冒出的冰冷機器，等待我去發動。如果我不做這種行為的話，才是真我，否則就不是真我了，我為什麼要變成不是真我呢？

我疲憊無力的倚着松樹幹，濡濕的樹皮透出一股冰涼，使我感到渾身清爽，也讓我回復真正的自我。我停留在這種境界中，沒有慾望，我覺得滿足了！

「這是哪一門子的疲勞？」我心裏忖思道：「燠熱難耐，渾身懶洋洋的，手腳的活動不聽支配。怕是生病吧！」

金閣依舊金光燦爛。

我茫然的望着，心頭悵悵，身體似已麻痹，眼淚簌簌流下。就這樣子待到明天早晨，甚至被逮捕也無所謂，我想我不會做任何辯解的。

……我雖盡是敘述「回憶」所帶給我的癱瘓和失望，但我也不否認，突然復甦的記憶，有時也能帶來起死回生的力量。回憶不是只讓我們沉湎於過去中，有的回憶（也許爲數並不多）像強韌的發條，我們一接觸到它，發條立即伸展把我們彈向未來。

我的身子雖似麻痹，但腦中仍不斷搜索某一些記憶。靈思一閃，我已即將捕捉住幾句什麼話，又被它隱遁而去。……大概爲了要我鼓舞振作起來，這幾句話又來到我跟前把我喚醒。

「不分親疏，遇到便殺。」

……佛學名著臨濟錄示眾章第一節的開場白，這樣寫道。以下，乾淨俐落的接道：

「遇佛殺佛，遇祖殺祖，遇羅漢殺羅漢，遇父母殺父母，遇親眷殺親眷，始得解脫。勿爲外物所拘，始能瀟脫自在。」

這幾句話把身陷癱瘓中的我彈了出來，頓感渾身充滿力量。雖然內心一再告訴我，那是徒勞無功的事情，但我已不在乎什麼有功、無功的，即使徒勞，我也不惜做到底。

我把身旁的包巾揉成一團，挾在腋窩下，站起身來。抬眼向金閣看去，璀璨的金閣幻景已逐漸淡薄。勾欄被黑暗徐徐吞噬，林立的木柱已不清晰，水光消逝，映在廊簷的景象也已

消失。稍頃，一切的內部景致，悉數隱匿於漆黑的夜色中，金閣只剩下黑黝黝的朦朧輪廓。

摸着暗路，我飛快的跑回金閣北側。路徑我很熟悉，還不至於摔跤。

來到漱清亭旁邊時，我縱身一躍，跳進仍舊敞開着的西門門口，隨手把腋下的包巾扔在行李堆上。

火柴沒劃着，第二根不慎折斷，劃第三根時，我小心翼翼的用手掌擋風，好不容易劃着了。

先前，把稻草束隨手一塞，已忘記擺在什麼地方，我循着火光找尋。等到找到時，火柴已熄滅。我就地蹲下，摸出兩根火柴同時劃上。

由於心情激動，胸口怦怦亂跳，手中滲汗微微發抖，兼之，火柴也已略微潮濕。第一根火光描繪出稻草的雜影，浮起枯草的顏色，向四方傳開。火苗隱身在嬝嬝昇起的黑煙中，但沒想到蚊帳也昇起綠色的火焰，周遭頓時變得熱鬧起來。

這時，我的頭腦非常冷靜清醒。火柴的數目有限，務要慎重使用：還要另起火苗，以免功虧一簣。於是我跑到另一角隅，點燃一把稻草。看着燃燒的火焰，我心大感寬慰，孩提時和玩伴遊戲，我就很擅長起火。

法水院的內部黑影幢幢，供在中央的彌陀、觀音、勢至三尊佛像，被照射得通體發亮，義滿神像的眼睛閃爍生輝，影子也在背後搖晃。

火焰已延伸到捐獻箱那邊，大功業已告成。我幾乎忘卻室內的熱度。忘記了當初買來安眠藥和短刀是何用處，便從煙霧中逃竄而出，跑上狹窄的樓梯，也來不及懷疑潮音洞的門扉爲什麼敞開着。

——該是老門房忘了上鎖。

「我要葬身在火窟中的究竟頂。」我驀然產生這樣的念頭。

濃濃的煙霧已進逼到我的背後，我一邊嗆個不停，一邊欣賞號稱曠世傑作的觀音像和仙女奏樂圖。潮音洞中飄浮的煙霧，逐漸濃密。我再爬上樓梯，準備打開究竟頂的門扉。

三樓的門已栓緊，沒法推開，我拚命猛敲，希望裏邊會有人來替我開門。敲門的聲音很大，但我渾然不覺，猶如未聞。

我雖有意在究竟頂葬身，但由於黑煙的逼近，當時仍情不自禁的猛敲其門，下意識中大概是想求人救援。門裏只是三間四尺七寸平方的小房間。這小房間的金箔雖大致已剝落，但在我心目中她依然是金碧輝煌的。我沒法說明我是如何的憧憬那耀眼的小房間。總之，我一心一意只想進去裏邊，只要能進去，便了無遺憾。

我用盡力氣去敲，手之不足，索性用身體去撞，仍然無法開啓。

腳下響起火爆聲，潮音洞已煙霧瀰漫，我被飄來的煙霧嗆得幾乎窒息。我一邊不停的咳着，一邊敲門，還是沒法打開。

我突生警覺，心想已無進去的可能，此時我不猶豫，急急轉身跑下樓梯，冒着濃煙，也

許還穿過火焰，直下法水院。好不容易才抵達西邊的門扉，便向屋外飛奔出去。該到哪裏去呢？連我自己也不知道。我只顧撒腿飛跑。

……一口氣跑下來，我已身在左大文字山山巔。中途從未停歇，我也意想不到我竟有如此驚人的體力，連經過何地，也已不復記憶。大概我是從拱北樓之側，由北邊的後門出來，經過「明王殿」，爬上杜鵑、修竹夾道的山路，才到此地。

我在竹林下躺着，先長長的吁了一口氣，藉以平息急劇的氣喘，再定睛觀望，這裏確是左大文字山的山頂，它坐落在金閣的正北方。

受驚的宿鳥發出啁啁啼叫，有的更在我的臉頰附近振翅飛翔，也使我恢復清醒。

仰望夜空，成羣的飛鳥，飛過松樹梢，稀疏的火花，在空中飄浮。

我爬起身來，俯瞰遙遠的金閣，那邊傳來奇異的聲響，像爆竹聲，也像許多人的關節齊一作響。

看不到金閣的形狀，只看到滾滾濃煙和沖天的火燄。樹林間火花紛飛，金閣的上空好像在撒金砂子。

我交叉着雙腿，眺望了許久。

一留神，才發現我渾身上下都是擦傷或灼傷，血正汩汩的流着，手指上也染着血漬，該

是剛才敲門時受的傷。我像逃遁的野獸一般地舔着傷口。

我掏出口袋中的小刀和包在手帕裏的安眠藥瓶，扔到谷底去。

又從另一個口袋裏摸出香煙點上火，抽着煙。我突然想起「好死不如歹活」這句話，我

心想：還是活下去吧！

三島由紀夫年譜

一九二五年　　一月十四日誕生於東京市四谷區永住町二號，父名平岡梓，母名倭文重，本名叫平岡公威，降生時體重僅二五三八公克（約五・六磅）。祖父曾在朝任官吏，因部下犯罪引咎辭職，祖母罹患神經痛，父親供職於農林部。幼年時代，在祖母過分寵愛照顧下，身體屢弱多病。

一九二六年　　一歲　從樓梯摔落受傷，幾乎喪命。

一九三〇年　　五歲　元旦早晨，突然口吐咖啡色唾液，醫生爲其打葡萄糖，脈搏停止兩小時，家人以爲沒有辦法救活了，把他心愛的玩具集攏置於床側，經過一小時，心臟恢復跳動，重獲生命。

一九三一年　　六歲　四月進入學習院初等科就讀，身體依舊屢弱多病，咽喉間經常包紮紗布，臉色蒼白，最怕上體育課同學喊他：「小白臉」「青葫蘆」。下課時間，同學都在玩打仗、鬥劍、摔跤等遊戲，他卻酷愛讀書，時常躱進教室或圖書館看書。

一九三七年　　十二歲　四月考進學習院中等科就讀，離開祖母身邊，搬回雙親的住所——澀谷區大山町十五號，開始通學，祖母日夜抱著他的照片哭泣，要他每週至少到她那裡住

一個晚上，十二歲的他成爲六十歲老祖母深戀的「情人」。

一九三八年　十三歲　開始習作。經常有小說或詩歌在學習院《輔仁會雜誌》發表，發表處女作《酸模草》（水草名），博得師生激賞，顯露文學創作的才分。

一九四〇年　十五歲　熱心詩的創作，參加學校的文藝組，最喜歡《世界文學大辭典》中的浪漫派詩人——尤其酷愛那些「沒有蓄鬍子年輕貌美的青年詩人。師事川路柳紅學詩。耽愛殉教的短詩，認爲人生應該像火花一般霎時閃亮，旋即消失，「生如春花，死如秋葉」，此外別無更理想的生活方式了。

一九四一年　十六歲　十月，由古典文學的啓蒙老師淸水文雄推薦，在《文藝文化》刊載第一部中篇小說《百花盛開的森林》，「三島由紀夫」這個筆名也是這位老師爲他取的。

一九四二年　十七歲　在學習院高等科文科乙類深造，攻讀德語，成績出類拔萃，與東文彥、德川義恭合辦《赤繪》雜誌，第二期即宣布停刊。

一九四四年　十九歲　在舞鶴海軍機校參加暑期訓練，被徵召到沼津海軍工廠義務勞動。九月，以第一名成績畢業於學習院高等科。想到入伍後說不定無法生還，趕緊把小說集《百花盛開的森林》交由「七丈書院」出版發行，四千冊在一星期內銷售一空，認爲隨時可以告別世界，毫無遺憾。十月，考進東京大學法學部法律系，被徵召到羣馬縣中島飛機公司義務勞動。

一九四五年　二〇歲　兵役體檢體位列爲乙等，但在應召入伍時，由於軍醫誤診，判爲不合格，即日遣返東京。十月，其妹美津子去世。十一月處女作長篇小說《盜賊》問世。

一九四六年　二一歲　有一天，他把《中世》《海濱故事》兩篇小說送到出版社，出版社顧問兼文藝評論家中村光夫讀完小說稿，記下一百二十條缺點，把原稿退還給他。失望之餘，有意放棄寫作，去幹公務員。正當懊喪之際，忽聞川端康成十分讚賞《百花盛開的森林》、《中世》，於是鼓起勇氣，登門拜訪。後由川端氏推薦，短篇小說《煙草》在《人間雜誌》發表，正式躍登日本文壇，成爲備受矚目的「戰後作家」。結識福永武彥、加藤周一等日本作家，但對名作家太宰治並無好感，也不喜歡他戲劇化的作品。

一九四七年　二三歲　十一月，畢業於東大法科，高等文官考試及格。十二月，任職於大藏省（財政部）銀行局。

一九四八年　二三歲　爲了專心從事創作，九月，辭去公職，爲了此後艱辛的寫作生涯所需的旺盛體力，他開始從事各項運動，鍛鍊強健的體魄，與早年蒼白、瘦弱的「小白臉」相比，日後的三島由紀夫簡直是脫胎換骨。

一九四九年　二四歲　七月，長篇小說《假面的告白》出版，引起日本文壇廣泛的注意。這本著作是作者一部「性的自覺史」，問世後得到意外的好評，確立了他在文壇新銳作家的地位。

一九五〇年　二五歲　六月，長篇小說《愛的飢渴》問世（金溟若譯，新潮文庫43號）。

一九五一年　二六歲　出版《禁色》（第一部）。十二月二十四日踏上他首次的遠行，從橫濱出發，川端康成夫婦爲他餞別，中村光夫在碼頭送他。此次遠遊，歷時半年，足跡遍及北美、巴黎、倫敦、希臘，回國後不久，完成《盛夏之死》，係根據伊豆海邊溺水事件的素材寫成。

一九五二年　二七歲　八月，《禁色》第二部《秘樂》出版。

一九五三年　二八歲　由新潮社出版《三島由紀夫作品集》（全六卷）。

一九五四年　二九歲　六月出版《潮騷》，此書榮獲第一屆新潮社文學獎，同時，他也嘗試撰寫劇本《火宅》《卒塔婆小町》《葵上》等，成爲昭和二十年代最活躍的作家。十二月應聘爲新潮同人雜誌獎審查委員。

一九五五年　三〇歲　九月，以《白蟻之巢》劇本榮獲岸田戲劇獎。

一九五六年　三一歲　四月受聘「中央公論雜誌社」新作家甄選委員。八月《潮騷》英語本問世。十月《金閣寺》（陳孟鴻譯，新潮文庫44號）出版。

一九五七年　三二歲　一月，以《金閣寺》一書榮獲讀賣文學獎，這部小說淋漓展現作者的文學才華，創作技巧日益成熟，被日本文壇譽爲三島美學的最高傑作。七月上旬，應克諾普社之邀赴紐約，其後並至西印度群島、墨西哥、北美南部等地旅行，

然後折返紐約，逗留至十二月始啓程回國，歸途中順道遊歷西班牙、義大利等地，翌年一月上旬返抵國門。八月，《近代能樂集》英譯本出版。

一九五八年 三三歲 五月出版《薔薇與海賊》。六月由川端康成之撮合，與畫家杉山寧之長女瑤子結婚。九月，《假面的告白》英譯本問世。

一九五九年 三四歲 一月，開始練習劍道，日後成爲合格的五段劍道家。出版《美德的動搖》，以平凡的通姦故事寫成，此書風行一時。五月《金閣寺》英譯本出版。《近代能樂集》在瑞典斯德哥爾摩國立劇場上演。六月長女紀子誕生。《鏡子之家》出版。

一九六〇年 三五歲 十一月偕夫人瑤子環遊世界一周，翌年一月返國。

一九六一年 三六歲 二月，《近代能樂集》在紐約普列西斯劇場演出，連演五十天，賣座始終不衰。九月《金閣寺》法譯本問世。十一月出版《十日菊》，此書翌年二月榮獲讀賣文學獎。

一九六二年 三七歲 五月，長男威一郎誕生。

一九六三年 三八歲 出版長篇小說《午後的曳航》。拍成影片，曾在國內放映。

一九六四年 三九歲 十月，出版《絹與明察》，十一月此書榮獲第六屆每日藝術獎。

一九六五年 四〇歲 三月應英國文化振興會之邀，赴倫敦旅行，逗留一個月，出版《豐饒的海》第一部《春雪》。十一月偕夫人赴歐美及東南亞各地旅行，搜集寫作材料。自導、

自編、自演，拍了一部《憂國》的電影。他飾演一個兵變失敗切腹自殺的軍官。

一九六六年　四一歲　一月，受聘芥川文藝獎審核委員，榮獲第二十屆文藝節藝術獎（演劇部）。

一九六七年　四二歲　六月，與川端康成、石川涼、安部公房等聯合發表「對中共文化大革命的控訴」──題目為：「藝術是政治的道具嗎？」（刊載於《中央公論》六月號）。九月，應印度政府之邀，偕夫人赴印度旅行，對這古老的文明古國留下深刻的印象。

一九六八年　四三歲　發起「楯之會」，招收青年，施以軍事訓練，自任會長，親自體驗勇武的軍人生活，在最後的二、三年中，「楯之會」成為三島的精神生活中心，他在這不到一百人的「楯之會」組織裏，嘗試尋求精神上至高的滿足，另一方面它也成為三島的催命符，加速了他邁向死亡的步伐。四月，《禁色》英譯本問世。《春雪》《奔馬》英譯本問世。

一九七〇年　四五歲　十一月《豐饒的海》四部曲《春雪》《奔馬》《曉寺》《天人五衰》全部脫稿。十一月十二日～十七日，他假東京池袋東武百貨店七樓，一連舉行為期六天的「三島由紀夫展」，將他多采多姿的一生事蹟，毫無保留地向社會公開。十一月二十五日切腹自殺，結束了他戲劇性的四十五年生涯。

新潮文庫

新潮文庫44

金閣寺

原著者　三島由紀夫
譯者　陳孟鴻
初版　1971年3月
重排版　1997年11月

定價170元

發行人　張清吉
出版者　志文出版社
地址　　台北市中山北路7段82巷10弄2號
郵政劃撥　0006163-8號
電話　8719141·8730622　傳眞　8/19151
行政院新聞局登記證局版臺業字第0950號
印刷所　　大誠印刷廠
法律顧問　蕭雄淋律師

ISBN　957-545-040-X